目錄

譜例列表

表格列表

再版序

在 2013 年 3 月 25 日完成第一版時，心中早已訂下將本書再版的期許。儘管在忙碌的生活中時光飛逝，不曾忘懷將本書再版的期望，心繫著要將一個重要的概念寫入書中，也就是此次再版中加入的第七章，關於 19 世紀女性主義與李斯特神劇的相關研究。

在西洋音樂史上，大多數的神劇是以聖經舊約與新約人物，或歷代聖人及宗教故事為題材，是什麼契機使得李斯特想要寫一部以女性為主角的神劇作品——《聖伊莉莎白傳奇》？這位在 13 世紀被封為「聖人」的女子有何特別之處？在李斯特創作此作品之前，這位聖人的故事沒有任何一位作曲家有興趣為之創作，她為何引起李斯特的注意？李斯特如何在作品中呈現這位聖人的特質？李斯特的第二部神劇《基督》，是歷史上許多作曲家喜愛寫作的主題內容之一，但特別的是，在此部神劇中，劇情發展到基督耶穌最重要的兩個人生段落「誕生」與「死亡」時，李斯特並沒有以一般神劇傳統的手法，使用聖經文本為歌詞做敘述性的陳述，而是以 13 世紀聖芳濟修士（Jocopone da Todi, 1230-1306）所寫的兩首詩歌《歡喜沉思的聖母》（*stabat mater speciosa*）以及《聖母悼歌》（*stabat mater dolorosa*）來代替，以一位母親——聖母瑪利亞——的視角，來表現這位彌賽亞的生與死。而且在《基督》這部作品中，樂曲最長、音樂織度運用得最豐富的一曲，即是《聖母悼歌》。為何李斯特會有如此的選擇？19 世紀正值法國大革命、拿破崙稱帝、歐洲政權動亂，19 世紀中葉的工業革命更造成社會階級革命，百家紛起，「自由主義女性主義」（Liberal Feminism）、「社會主義女性主義」（Socialist Feminism）興起於這個時代，李斯特的選擇與做法，是否受到當時女性主義思潮的影響？李斯特創作神劇時是他成為低階神父的時候，身為神職人員，他所要表現宗教的女性特質又是什麼？

因為如此，我在三年後重新起筆，以「李斯特兩部神劇之歷史匯流

（四）——19世紀女性主義與李斯特神劇」為題，作為本書原本最後三章以歷史匯流為系列的探討：德國神劇形式、法國社會宗教精神以及天主教新宗教音樂風格，另增加一章，探討19世紀女性主義與李斯特神劇的關係。

李斯特以作曲家、指揮家以及鋼琴炫技家在歷史上留下耀眼的名聲，但是這兩部神劇《聖伊莉莎白傳奇》與《基督》創作於李斯特擔任天主教低階神父之時，在臺灣甚少有人談及他身為神父的這段時間，更少人論及他身為神父時期的宗教作品，期待這本書能讓讀者認識不一樣的李斯特。

最後，感謝啟發我走入歷史音樂學領域的劉岠渭老師，感謝鼓勵我堅持自己理想的王美珠老師，感謝辛苦為此書編輯的岱玲，感謝親愛的外子介士，並真誠地向我親愛的父神獻上感恩。

盧文雅

2016 年 2 月 27 日

一個沉思的靈魂向上飛翔，在寂靜的孤寂中，不可抗拒凝視超凡的思想與宗教。每一份思緒都是他的悸動與祈求，他的存在與生命是一首無聲的詩歌，向神，也向著希望。

（拉馬丁，李斯特鋼琴作品《詩與宗教的和諧》之〈告讀者〉）

前　言

　　人們所熟悉的李斯特（Franz Liszt, 1811-1886）是一位才華洋溢的鋼琴炫技家、19 世紀歐洲樂壇的耀眼之星。青年時期的他，以無人能及的精湛技巧贏得聽眾瘋狂的喝采，他的鋼琴作品，炫耀他自己的能力，也挑戰百年來的鋼琴家，前仆後繼地以彈奏他的作品作為炫技展現的標竿。他與已婚的瑪莉 · 達古夫人（Marie d'Agoult, 1805-1876）的戀情，在巴黎沸沸揚揚地展開，引起輿論界譁然，但當時他依然故我，帶著情人巡禮於歐洲各處，持續他的炫技之旅。

　　人們所熟悉的李斯特，是交響詩的首創者，他為管絃樂作品、為器樂音樂發展史畫下一個新的里程碑。交響曲除了有管絃齊鳴的震撼，配器和聲的技巧展現之外，還有詩的意涵，每一首交響詩像一篇故事的敘述，在單樂章的範圍內被陳述、開展，最後聽見結局。「標題音樂」（program music）隨著他交響詩的演出與發展，引燃 19 世紀下半葉音樂美學的戰火。「絕對音樂」（absolute music）的支持者漢斯利克（Eduard Hanslick, 1825-1904）與布拉姆斯（Johannes Brahms, 1833-1897）和「新德意志樂派」（Neue Deutsche Schule）的李斯特、華格納（Richard Wagner, 1813-1883）形成對壘，兩方堅持的音樂風格將 19 世紀音樂妝點得豐富璀璨。

　　李斯特也是指揮家，1848 年起工作於撒克森 · 威瑪宮廷，指揮華格納的歌劇《唐懷瑟》（Tannhäuser, 1849），首演《羅安格林》（Lohengrin, 1850）、舒曼的歌劇《曼菲》（Mannfred, 1852），以及將白遼士（Hector Berlioz, 1803-1869）的歌劇《切利尼》（Benvenuto Cellini, 1852）以德文於德國首演等，他指揮演出當代歐洲知名作曲家之經典作品，往來威瑪的作曲家、文人、評論家絡繹不絕，將威瑪打造成人文薈萃的重鎮。

　　李斯特與卡洛琳公主（Elisabeth Carolyne von Sayn-Wittgenstein, 1819-1887）的戀情也在此時期展開，已婚的卡洛琳公主為了他與她的丈夫 Wittgenstein 公爵展開長達 12 年的離婚談判，直到 1860 年教皇再度駁回

她的離婚申請才劃下句點。

看起來事業發展與感情故事如此飛揚沸騰的李斯特，在 1865 年正式受禮成為天主教神父時，各界一片譁然，驚愕與推測批評聲不斷。李斯特再度讓人感到驚訝神奇，只不過，這次不是他絢麗的音樂奇才能力，而是他的信仰。

其實，李斯特天主教信仰在他青年時期已悄然發酵，他信仰的啟蒙來自於他父親亞當‧李斯特（Adam Liszt, 1776-1827），他曾經短期當過聖方濟會修士。在李斯特展開炫技旅行演奏，接收到各界掌聲歡呼時，1834 年他已做出與宗教有關的鋼琴單曲《詩與宗教的和諧》（Harmonies poétiques et religieuses, 1833），這是受詩人拉馬丁（Alphonse de Lamartine, 1790-1869）詩句啟發而產生的作品。1845 年起，李斯特又陸續創作其他九首小品，於 1853 年出版成套的《詩與宗教的和諧》。其中的第 1 曲〈祈禱〉（Invocation）已帶出全曲集的宗教氣息；第 2 曲〈聖母頌〉（Ave Maria）、第 3 曲〈孤獨中神的祝福〉（Bénédiction de Dieu dans la solitude）、第 5 曲〈主禱文〉（pater noster）等，有著虔誠濃厚的宗教氣息，〈主禱文〉樂曲完全摒棄炫技手法，只以深厚聖詠般的和聲，虔誠地奏出寧靜的祈禱；第 6 曲〈讚美初醒的聖嬰〉（Hymne de l'enfant à son réveil）更是 20 世紀作曲家梅湘（Olivier Messiaen, 1908-1992）一系列聖嬰作品的先驅。

在威瑪時期李斯特創作的交響詩中，也留下多處宗教的痕跡，交響詩《匈奴之戰》（Hunnenschlacht）在曲中使用葛利果聖歌 "Crux fidelis" 宣告天堂與地上戰爭的勝利。在《浮士德交響曲》（Eine Faust-Symphonie in drei Charakterbildern, 1854-57）的〈終曲合唱〉引用歌德（Johann Wolfgang Goethe, 1749-1832）《浮士德》書中最後的〈神秘的合唱〉為歌詞，讚美「永恆的女性」（Das Ewig-Weibliche），整首交響曲就結束在對榮光聖母的頌讚中。《但丁交響曲》（Eine Symphonie-zu Dantes Divina Commedia, 1857）也以一個終曲合唱做結束，曲末吟詠〈聖母尊主頌〉

（Magnificat）做結束，使得這兩首交響曲都結束在濃厚的宗教氣息中。

李斯特的宗教音樂作品創作始於 1846 年，之後，此類作品的創作便不曾間斷直到他去世。其作品絕大部分可用於宗教儀式，而不只是用於音樂會的欣賞，這些作品中不乏大型作品，如 Missa solemnis zur Erweihung der Basilika in Gran（1855-58）、Ungarische Krönungsmesse（1863-66）。李斯特宗教作品的高峰期出現在 1860 年代，在他於羅馬梵蒂岡成為低品階修士之時，他的兩部神劇作品《聖伊莉莎白傳奇》（*Die Legende von der heiligen Elisabeth*, 1857-62）以及《基督》（*Christus*, 1862-66）就都完成於這時間。

《聖伊莉莎白傳奇》在李斯特有生之年演出多次，得到多方的喝采，1873 年布達佩斯慶祝李斯特藝術生涯 50 週年紀念首演神劇《基督》時，李斯特曾說過這部作品是他「音樂意志與遺言」（musikalischen Willen und Testament）。他的神劇音樂中，有什麼屬於他個人的信仰告白？有什麼是他透過宗教作品想要表達的宗教思想觀？其中有什麼獨到的音樂創作理念？法國大革命之後的 19 世紀，歐洲風雲變色，戰爭頻仍，廣大貧苦百姓尋求宗教慰藉，李斯特此時的宗教音樂又有什麼樣的音樂呈現來鼓舞大時代的百姓？當眾人只看重他的炫技才華，以及他的指揮風采時，在他成為修士後，修士黑袍下的他的宗教宣言又是什麼？

致力於這本書的寫作，為的是更廣泛、周全地洞悉李斯特這位眾所周知的作曲家。在臺灣大量研究文獻探討李斯特鍵盤音樂與交響作品時，這是國內首篇對於李斯特神劇的探討研究。在外文文獻中，對於李斯特神劇並沒有專書研究，只有一份 1996 年美國密西根大學 Paul Allen Munson 的博士論文 *The Oratorios of Franz Liszt* 與本書主題相同。論文中討論李斯特的三部神劇《聖伊莉莎白傳奇》、《基督》以及《聖史坦尼斯勞傳奇》（*Die Legende vom heiligen Stanislaus*, 1873-85），其中《聖史坦尼斯勞傳奇》因未完成，也未出版，所以在本書中先不予討論。此篇論文多針對三部神劇做背景介紹與樂曲分析，但本書是對於李斯特當時的大時代背景，以及從

神劇發展歷史觀點對李斯特神劇做系統性的探討；另外，對於《基督》的分析，本書加入從神學「基督論」（Christology）的角度做相關討論，也是 Munson 的博士論文所未著眼之處。

另一本綜觀李斯特宗教作品的權威著作，為 Paul Merrick 於 1987 年出版的 *Revolution and Religion in the Music of Liszt*，這本著作常被後來的研究學者引用，是研究李斯特宗教音樂的重要文獻。書中從 1830 年李斯特青年時期發生的 7 月革命談起，將法國大革命對於李斯特的影響，以及影響他宗教作品創作的人做系列的研究，並且對於李斯特所有宗教作品做重點式的介紹。但由於此書的範圍廣闊，所以在兩部神劇的探究上深度自然不足。然該書所提供李斯特書信與文章一手資料的整理，仍為本書重要的參考資料之一。

本書另一份重要的文獻資料，是 Howard E. Smither 所寫的四大冊的《神劇歷史》，與本書研究時期有關的是第四冊（*A History of the Oratorio, volume 4, the Oratorio in the Nineteenth and Twentieth Centuries*）。Smither 的研究範圍十分龐大，第四冊中對歐洲各國神劇的發展都一一介紹，且從人文歷史社會等影響層面切入，並介紹各國神劇的重要作品。Smither 的著作對於本書的第四章到第六章，從歷史的匯流看李斯特神劇的內容，提供重要的參考資料。

其餘經典的李斯特傳記，例如 Alan Walker 的三大冊傳記（*Franz Liszt, The Virtuoso Years,1811-1847.Franz Liszt, The Weimar Years,* 1848-1861. *Franz Liszt, The Final Years,* 1861-1886.）以及 Derek Watson 的李斯特傳記（*Liszt*）等書，則是本書研究李斯特生平的基礎文獻。

本書研究期間的最大困難是李斯特一手文獻的資料取得。雖然李斯特的書信全集有陸續再版，但是關於李斯特所寫的文章則不易蒐集齊全，特別是 Lina Ramman 出版於 1881 年的李斯特四冊創作文集（*Gesammelt Schriften*），在臺灣各大圖書館中已無從尋得，此文集最後係從慕尼黑巴伐利亞邦立圖書館中取得。另外的困難是樂譜的取得；網路 IMSLP 提供

李斯特的神劇樂譜，但是一些較冷門的宗教音樂作品就不見提供。

　　本書所有譜例均重新打譜自製，書中也說明每份樂譜的參考出處。另外，神劇樂曲中所用的拉丁文歌詞，出於拉丁文聖經部分，在書中均參考中文聖經翻譯成中文，關於書中使用的中文聖經，因為考量翻譯文字的重點在於翻譯內容的正確性，在此採用基督教和合本中文聖經，且查證書中所用經句內容與天主教中文聖經並無差異，只是翻譯用字不同，且使用較為廣泛。文中〈聖母悼歌〉一文的歌詞翻譯則參考李振邦的《教會音樂》書中對此段歌詞的中文翻譯。至於一些外文人名，如為音樂歷史上常見的人名且已有通用的翻譯，則直接使用中文，另有許多不常見的人名，為了避免自行依照中文音譯而造成日後研究上的混淆，所以均保留原文書寫。

　　本書將分七個章節進行李斯特兩部神劇的論述。第一章先為李斯特的宗教作品進行介紹，以求對李斯特的宗教音樂創作脈絡有概略性的了解。第二章與第三章則分別針對李斯特的兩部神劇做深度的分析探討。最後四章為一個系列主題，以「李斯特兩部神劇之歷史匯流」為主要論點，從德國神劇形式、法國社會宗教精神以及天主教新宗教音樂風格以及女性主義發展等四個觀點來與李斯特神劇做交叉論述。如前所述，李斯特未完成的神劇《聖史坦尼斯勞傳奇》在本書中先不予討論。

　　期望此書的研究內容能擴展大眾對於李斯特的認識，透過對於他兩部神劇的了解，能知道他生平中的一個重要面向，一個屬於他心靈層面的慰藉與滿足。

黑袍下的音樂宣言

李斯特神劇研究

Music Manifesto of a Clergyman

The Oratorios of Franz Liszt

第一章

·

李斯特宗教音樂概述

第一章

李斯特宗教音樂概述

　　李斯特於 1865 年正式皈依天主教修院，成為「低品階」（minor order）神職人員。自 1861 年起，李斯特已住進羅馬修院，自此之後，李斯特創作多首重要宗教作品，他的第一部神劇《聖伊莉莎白傳奇》即完成於 1862 年，第二部神劇《基督》完成於 1868 年。

　　李斯特宗教情懷始於他的童年，幾位重要人物對他宗教信仰歷程產生莫大的影響，其中包括李斯特的父親亞當・李斯特。李斯特在他父親去世之前，一直跟隨著父親，在西歐旅行演奏與學習。父親的去世，帶給年僅 16 歲的李斯特不小的打擊，使他沉寂了近三年。這三年間，他曾與女鋼琴學生 Caroline de Saint Cricq[1] 交往，但兩人因身分地位懸殊而遭拆散。這讓青年李斯特開始對社會階層、藝術家的身分、職責以及社會地位有更深的省思。他瘋狂地閱讀許多哲學與文學書籍，也深度地尋求宗教的慰藉。Derek Watson 在李斯特傳記中記載他多次跪倒在教堂潮溼的地板上，熱切癲狂地祈禱，並向他母親表達想進入修道院成為修士的念頭。[2]

　　李斯特青年時期正值法國社會混亂、經濟蕭條，政局數次轉變，人民生活陷入極度貧困，在這段時間，李斯特曾熱切尋求宗教意義，認識了社會學家聖西門（Henri de Saint-Simon, 1760-1825）以及宗教社會學家拉美內（Abbé Félicité de Lamennais, 1782-1854）神父，且深受這兩位政治宗教

1　Caroline de Saint Cricq（1810-1872），其父 Count Pierre de Saint Cricq（1772-1854）為法國國王查理十世的宰相。參見 Alan Walker, *Franz Liszt, The Virtuoso Years 1811-1847*（New York: Cornell University Press, 1983），131.

2　Derek Watson, *Liszt*（New York: Schirmer Books, 1989），23. 此時，巴黎 *Le Caiorsre* 雜誌還以李斯特「生於 1811 年 10 月 22 日，1828 年死於巴黎」（Né le 22 Octobre 1811, mort à Paris 1828）做標題報導。

思想家的影響。之後，他歷經與瑪莉 · 達古夫人的戀情，再與俄國公主卡洛琳交往。卡洛琳的天主教信仰，相當影響李斯特，而李斯特的宗教音樂創作，便是在這個時期大量發展。

　　關於李斯特的宗教音樂作品，將依照葛洛夫音樂百科全書線上資料庫（*Grove Music Online*）中對「宗教音樂」（sacred music）的定義：「使用於宗教儀式或以宗教歌詞所創作的音樂」（Music that is used in religious ritual or as a setting for religious texts）。[3] 另外，在 *The New Grove Dictionary of Music and Musicians* 以及 *Die Musik in Geschichte und Gegenwart*（*MGG*）關於「李斯特」辭條中的作品分類裡，也都將宗教音樂作品置於聲樂作品類別中，並以 "sacred music" 或 "geistliche Musik" 作為分類標題使用。所以關於李斯特宗教音樂作品，將以歌詞中具有宗教意涵之聲樂曲作為區隔宗教音樂類別的要素，對於一些具有宗教內容、意涵，甚或標題與宗教相關聯的器樂作品，在此將不討論。雖然李斯特宗教音樂創作最早始於 1842 年，[4] 但是早在 1833 年，青年李斯特已創作以宗教為題材的鋼琴作品——《詩與宗教的和諧》。[5] 儘管這些作品占有相當重要地位，但在此章節中將以聲樂作品為討論重點。

3　Stephen A. Marini, "Sacred Music," *Grove Music online.* accessed March 31, 2013 http://www. oxfordmusiconline.com.dbs.tnua.edu.tw:81/subscriber/article/grove/music/A2225462?q= sacred+m usic&search=quick&pos=1&_start=1#firsthit.

4　Paul Merrick, *Revolution and Religion in the Music of Liszt*（Cambridge: Cambridge University Press, 1987）, 215. Merrick 於著作中的第 214 頁提到李斯特的第一部宗教音樂作品為 *Pater noster II*（1845?），但是於下一頁，也就是第 215 頁討論到作品 *Ave Maria I* 時，則說 *Ave Maria I* 的創作始於哪一年並不清楚，最早可推至 1842 年。*The New Grove Dictionary* 以及 *MGG* 均記載 *Ave Maria I* 創作於 1842 年，所以本文以 1842 年為李斯特創作第一部宗教作品的年代。

5　此曲根據浪漫詩人 Alphonse de Lamartine 的同名詩作而寫。

第一節 李斯特宗教音樂作品與時期分野

李斯特的宗教音樂作品，從 1842 年起陸續創作到他去世的前一年 1886 年，共約 60 多部作品。Dolores Pesce 在〈李斯特宗教合唱音樂〉研究中，將李斯特的宗教音樂分為兩個時期：一、1842 ～ 1859 年，青年時期到威瑪時期；二、1860 ～ 1886 年，準備離開威瑪到羅馬時期，一直到最後去世。[6] 這樣的分類看似與知名的李斯特傳記作家 Alan Walker 將李斯特生平分為三大段落：炫技時期（The Virtuoso Years, 1811-1847）、威瑪時期（The Weimar Years, 1848-1861）以及晚期（The Final Years, 1861-1886）有所不同。但由於李斯特於炫技時期的宗教音樂作品不多，且作曲特色與威瑪時期相似，所以歸為同個時期亦屬合理。而李斯特 1860 年正準備離開威瑪搬至羅馬，此時期他的宗教音樂理念與想法已經和他晚期作品相同。所以，以下依照 Dolores Pesce 的分野方式介紹李斯特宗教音樂作品。

一、1842 ～ 1859 年宗教音樂作品

李斯特宗教音樂種類，包括彌撒曲（Mass）、安魂曲（Requiem）、神劇（Oratorio）、詩篇（Psalm）、聖人傳奇樂曲（Legend）以及數十首宗教短曲，大多數為拉丁文，少部分為德文；另外還有數首未完成，或至今未出版之作品。在 1842 ～ 1859 年間，1840 年代的作品較少，共七首作品。由於李斯特所寫之曲多數有再次修改的版本，為探討其原始初衷的想法，本文以各作品的第一版創作年代為主，也就是第一版創作為 1840 年代的作品，如【表 1-1】。[7]

6　Dolores Pesce, "Liszt's sacred choral music," in *The Cambridge Companion to Liszt*, ed. Kenneth Hamilton（Cambridge: Cambridge University Press, 2005）, 223.

7　其餘再版之出版年代必要時另行討論。

【表 1-1】李斯特 1840 年代宗教音樂作品

Searle 編號[8]	曲名	創作年	聲部配置	伴奏樂器
20/1	Ave Maria I	1842	六聲部混聲合唱	（ad lib.）
21/1	Pater Noster I[9]	1846	男聲合唱	無伴奏
19	Hymne de l'enfant à son réveil	1844	女聲合唱	簧風琴[10]／鋼琴
18	Five choruses on French texts	1846	混聲合唱	無伴奏
8/1	Missa quattuor vocum ad aequales（Mass for Male Voices）	1846～1847	男聲合唱	管風琴
15a	Psalm 116（Laudate Dominum）	1849～1869	男聲合唱	鋼琴
5	Sainte Cécile	1848～1874	女中音獨唱混聲合唱	管絃樂團／鋼琴

　　李斯特最早的宗教音樂作品為 Ave Maria I，創作年代為 1842 年，雖然作曲時間具爭議性，[11] 但此與 Pater noster I 同屬於早期創作的宗教音樂作品，具有李斯特自己獨有的特色。其中，Ave Maria I 做法自由，和聲的用法屬於浪漫風格。Pater noster I，全曲和聲式的做法，無伴奏（a cappella）男聲合唱，並且使用葛利果聖歌旋律，將之放在和聲的最高音。這樣的作曲風格，與 1860 年代晚期才興起的天主教宗教音樂改革運動——「西西里運動」（St. Cecilian Movement）所提倡的作曲手法相同，但此作品比「西西里運動」早了十幾年。[12]

8　Humphrey Searle 編碼，簡寫 S，為 Searle 於 1966 年所寫的李斯特傳記中所編排的號碼。

9　此曲在 MGG 李斯特辭條作品表中被標示為 Pater noster II。參見 Axel Schröter, "Franz Liszt Werke," in Die Musik in Geschichte und Gegenwart. Personenteil 11, ed. Ludwig Finscher（Stuttgart: Metzler, 1998.），Sp.229. 但是 The New Grove Dictionary 中標示為 Pater noster I. S 21 1/2.

10　簧風琴，原文 Harmonium，一種豎形的風琴，音色似管風琴，發明於 1810 年。

11　Merrick, Revolution and Religion in the Music of Liszt, 94.

12　Wolfgang Dömling, Franz Liszt und seine Zeit（Laaber: Laaber-Verlag, 1998），186. Ave Maria I 以及 Pater noster I 後來均被改編為鋼琴作品，收錄於《詩與宗教的和諧》鋼琴曲集中之第 2 曲與第 5 曲。

　　這六曲中，男聲合唱有三曲，除了前述的 *Pater noster I* 外，著名的另有 *Missa quattuor vocum ad aequales*（*Mass for Male Voices*），為四聲部男聲合唱，只由管風琴伴奏。此曲也用到葛利果聖歌，在 1865 年為了匈牙利 Szekszárd 城新完工的教堂而再被修改，第二版時稱為 *Szekszárd Mass*。[13] 第三首男聲合唱為 *Psalm 116*，此曲於 1849 年即已著筆，但直到 1869 年才全部完成，且被收錄於 *Ungarische Krönungsmesse*（*Coronation Mass*）之〈階台經〉（*Graduale*）中。[14] 另外兩首特別的作品，歌詞非拉丁文宗教歌詞，而是出自法國詩人之手。1844 年，〈讚美初醒的聖嬰〉歌詞為李斯特青年時期相當欣賞的浪漫詩人 Alphonse de Lamartine（1790-1869）於 1830 年所出版的詩歌集《詩與宗教的和諧》中的一首詩。此首優美的作品後來被李斯特改編成鋼琴小品，收錄於李斯特同名的鋼琴曲集第六首曲目中。[15] 另外一首為 *Five choruses on French texts*，歌詞的取材很特別，其中第一、二首曲目的歌詞作者為 17 世紀的法國戲劇詩人 Jean Racine（1639-1699），第四首曲目反而使用當代有名的詩人政治家 François-René de Chateaubriand（1768-1848）之詩。[16] 第三首曲目無歌詞，第五首曲目的歌詞作者不詳。

　　Sainte Cécile 為一首由管絃樂團伴奏的大合唱曲，是同樣開始於 1840 年代的作品，但卻完成在近 30 年後，所以不少音樂學者將此曲列為晚期作品。此首作品由女中音獨唱加混聲合唱，為李斯特寫作一系列聖人作品之其中一首。[17]

　　李斯特 1850 年代的宗教音樂作品，也就是他於威瑪時期的宗教音樂

13　Pesce, "Liszt's sacred choral music," 225.

14　Ibid., 235. Dolores Pesce 將此曲視為 1960 年代作品，但 *The New Grove Dictionary* 辭條將之置於 1840 年代作品表中。在 *Krönungsmesse* 中，此曲配上管弦樂團，有混聲或男聲兩種唱法。

15　此首影響後來 20 世紀作曲家 Oliver Messiaen（1908-1992）之 *Vingt regards sur l'enfant-Jésus* 作品。

16　Maria Eckhardt and Rena Charnin Mueller, "Franz Liszt-work-list," in *The New Grove Dictionary*, ed. Stanley Sadie（London: Mcmillen Publischers, 1980）, 838.

17　此曲詳細介紹請參見下一節。

創作，共九首。此時期有不少作品開始於 50 年代晚期，完成於 60 年代李斯特成為天主教神父時期，所以作品中流露出深切的宗教感動。50 年代之作品表列如【表 1-2】。

【表 1-2】李斯特 1850 年代宗教音樂作品

Searle 編號	曲名	創作年	聲部配置	伴奏樂器
13	Psalm 13	1855～1858	女高音、次女中音（Mez）、男高音、男低音、混聲合唱	管絃樂團
15/2	Psalm 23	1859～1861	男高音、女高音獨唱、男聲合唱	鋼琴／管風琴
17	Psalm 137	1859～1862	女高音、女聲合唱	提琴、鋼琴／管風琴
24	Te Deum I	1853	男聲合唱	管風琴
27	Te Deum II	1859	混聲合唱	管風琴（銅管及打擊樂器 ad lib.）
23	Domine salvum fac regem（即 Psalm 20）	1853	男高音、男聲合唱	管風琴／管絃樂團
25	Les beatitudes	1855～1859	男中音、混聲合唱	管風琴
9	Missa solemnis zur Erweihung der Basilika in Gran	1855～1858	混聲重唱、混聲合唱	管絃樂團
2	Die Legende von der heiligen Elisabeth	1857～1862	女高音、女中音、男中音三人、男低音、混聲合唱	管絃樂團／管風琴
10	Missa choralis	1859～1865	混聲合唱	管風琴

　　1850 年代李斯特共做了四首詩篇作品，包括 *Psalm 13、23、137* 以及 *Domine salvum fac regem*（出於詩篇 20）。前三首詩篇作品使用德文，詩篇 20 則用拉丁文。其中最龐大的為 *Psalm 13*，由大型管絃樂團伴奏，李斯特使用於交響詩的主題變形（Thematic transformation）手法，出現在該

作品中。*Psalm 23* 與 *Domine salvum fac regem* 使用男聲合唱，屬於小型作品。Psalm 137 歌詞內容屬於哀歌（Lament），李斯特選擇以女高音獨唱，配上女聲合唱。[18]

另外兩首小品為 *Te Deum I、II*，第一首做給男聲合唱，由管風琴伴奏。第二首為卡洛琳公主的女兒婚禮而做，配器豐富，使用銅管與打擊樂。

此時期的兩部大型宗教作品為 *Missa solemnis zur Erweihung der Basilika in Gran*（以下簡稱 *Gran Mass*），以及《聖伊莉莎白傳奇》。*Gran Mass* 因首演於匈牙利的 Gran 城而得此名。[19]《聖伊莉莎白傳奇》為李斯特第一部神劇作品，開始於 1857 年，完成於羅馬時期。而編號 S25 的作品 *Les beatitudes*，後來被修改，收錄於神劇《基督》中。

最後一首特別的作品為 *Missa choralis*，此部作品雖然開始於 1859 年，但是絕大部分完成於 1865 年。在 *The New Grove Dictionary* 李斯特作品表中，此曲被排列於 60 年代之列，Dolores Pesce 討論李斯特宗教合唱曲的專文中，也將此曲列於 60 年代，原因是此作品與羅馬教廷關係匪淺，是一部意圖贈給當時教皇 Pius IX（1792-1878）的作品，並使用到葛利果聖歌以及帕勒斯提納（Giovanni Pierluigi da Palestrina, 1525-1594）的作曲手法。Paul Merrick 在其專書中更直指，李斯特曾希望此部作品能演出於梵蒂岡教廷的西斯丁教堂（Sistine chapel）中，以爭取擔任梵蒂岡教廷樂長之位的機會。[20]

二、1860 ～ 1886 年宗教音樂作品

1860 年卡洛琳公主先於李斯特搬至羅馬，1861 年 10 月李斯特也到羅馬，在與卡洛琳公主預備結婚的前一天，收到公主離婚申請被教宗駁回的信，婚禮因而取消。之後，李斯特搬進羅馬修士所住的 Via Felice 113 室，

18　Pesce, "Liszt's sacred choral music," 227.
19　匈牙利地名稱為 Esztergom，德文稱為 Gran，位於匈牙利北方的一座古老城市。
20　Merrick, *Revolution and Religion in the Music of Liszt*, 121.

後來又居住於 Santa Francesca Romana 修道院，也常往返於 Madonna del Rosario 道明會修道院。[21] 60 年代之後李斯特的宗教音樂作品數量增多，與李斯特的宗教生活息息相關。李斯特 1860 年代作品表列如【表 1-3】。

【表 1-3】李斯特 1860 年代宗教音樂作品

Searle 編號	曲名	創作年	聲部配置	伴奏樂器
30	Resposorien und Antiphonen	1860	男聲合唱	管風琴 ad lib.
14	Psalm 18	1860	男聲合唱	管絃樂團 ad lib.
48*	Der Herr bewahret die Seelen seiner Heiligen	1860?～1875	混聲合唱	2 小號、3 伸縮號、低音土巴、管風琴、定音鼓
28	An den heiligen Franziskus von Paula	1860～1874	男聲重唱、男聲合唱	簧風琴／管風琴、3 隻伸縮號、定音鼓 ad lib.
29*	Pater noster II	1860?	混聲合唱	管風琴
37	Mihi autem adhaerere	1868	男聲合唱	管風琴
4	Cantico del Sol di San Francesco d'Assisi	1862	男中音、男聲合唱	管絃樂團、管風琴
31*	Christus ist geboren（Weihnachtslied I）	1863	混聲合唱	管風琴
32*	Christus ist geboren（Weihnachtslied II）	1863	混聲合唱	管風琴／簧風琴
33*	Slavimo slavno, Slaveni!	1863～1866	男聲合唱	管風琴
35*	Crux!	1865	男聲合唱	無伴奏
11	Ungarische Krönungsmesse（Coronation Mass）	1866～1869	混聲四重唱、混聲合唱	管絃樂團
3	Christus	1866～1872	混聲重唱、混聲合唱	管風琴、管絃樂團

21　Ernst Burger, *Franz Liszt, A Chronicle of His Life in Pictures and Documents*（Princeton, New Jersey: Princeton University Press, 1989），222.

12	Requiem	1867～1868	2 男高音、2 男低音、男聲合唱	管風琴、銅管 ad lib.
34*	Ave Maris stella	1865～1868	男聲合唱	管風琴／簧風琴
38*	Ave Maria II	1869	混聲合唱	管風琴
39*	Inno a Maria Vergine	1869	混聲合唱	管風琴、豎琴
41*	Pater noster III	1869	混聲合唱	鋼琴／管風琴
42*	Tantum ergo	1869	女聲合唱	管風琴
40*	O salutaris hostia I	1869	女聲合唱	管風琴
43*	O salutaris hostia II	1869～1870?	混聲合唱	管風琴

註：＊表短篇宗教合唱作品。

　　以上 21 部作品均是於 1860 年代開始創作之作品，其中只有四首完成於 70 年代，其餘多於 60 年代即已完成。可見李斯特於此時期，將不少時間用於宗教音樂的寫作。其中有九首為男聲合唱，可從中察覺李斯特男聲合唱作品自 1840 年代以來有增加之趨勢，反而女聲合唱減至兩首，此現象與當時逐漸興起的天主教宗教音樂改革運動，即之前所提之「西西里運動」有關。李斯特作品 *Resposorien und Antiphonen* 即是反映此運動的代表作品之一，它與上一段所提之 *Missa choralis* 作曲背景相似，同為李斯特為梵蒂岡教廷所做，全部使用葛利果聖歌，第一版出版時還是以無伴奏（a cappella）的形式出版。[22]

　　另外，此時期李斯特創作的大型宗教音樂作品有 *Ungarische Krönungsmesse*（*Coronation Mass*），此曲是為奧地利皇帝 Francis Joseph I（1830-1916）被加冕為匈牙利國王而做的加冕彌撒，由大型的管絃樂團伴奏，具有濃厚的匈牙利曲風。另外，如前一節所述，40 年代的作品 *Psalm 116* 也於此時被加以改編，納入此部彌撒中的 *Graduale* 一曲。另一大型宗教音樂作品，即是本書將論述的另一部重點作品《基督》，此部神

22　Pesce, "Liszt's sacred choral music," 232-233。此曲於下一節將另做詳細介紹。

劇有著與上一部神劇《聖伊莉莎白傳奇》相當不同的作曲手法，將於隨後
章節敘述。

　　至於與聖人傳奇故事有關的作品，此時期李斯特又創作了兩部，即
An den heiligen Franziskus von Paula 以及 *Cantico del Sol di San Francesco
d'Assisi*。兩部作品均由男聲合唱來呈現，前一部有銅管與定音鼓伴奏，後
一部則由男中音獨唱，擔任 San Francesco d'Assisi 一角，有吃重的獨唱。[23]

　　詩篇作品以 *Psalm 18* 為較大的作品，使用德文，由管絃樂團與管風
琴為男聲合唱伴奏。在此之前的詩篇作品，多使用德文，而第一部拉丁文
詩篇，即 *Psalm 116*，再來則是 *Mihi autem adhaerere*，只用詩篇 73 篇之一
節為歌詞，有兩版，一版使用拉丁文，另一版使用德文。

　　李斯特 1867 年創作的《安魂曲》，在 *The New Grove Dictionary* 中特
別以括號標示此曲的法文名稱 *Messe des morts*，[24] 同樣由男聲合唱來演唱，
另有男高音與兩位男低音為獨唱及重唱組合，為紀念李斯特母親及他的孩
子的作品。

　　其餘的作品均屬於短的宗教合唱作品（在表格中以 * 號註明），有男
聲合唱作品 *Slavimo slavno* 以及 *Crux! Inno a Maria Vergine* 為混聲合唱，但
此曲特別的是由豎琴伴奏。屬於禱告的小品有 *Pater noster II*、*III* 以及 *Ave
Maria II* 和 *Ave Maris Stella*。三首與葛利果聖歌中之〈讚美詩〉（*Hymn*）
有關的作品為 *Tantum ergo*、*O Salutaris hostia I* 與 *II*。最後兩首與耶誕節
慶有關的短聖誕歌 *Christus ist geboren*。

　　1870 與 1880 年代，李斯特多奔走於威瑪、羅馬與匈牙利三地區，生
活著重於教學與演出。此時的大型作品不多，但卻有大量的宗教合唱小
品。以下將 70 與 80 年代兩個時期的作品合併於【表 1-4】。

23　詳細論述參見下一節。
24　Eckhardt and Mueller, "Franz Liszt-work-list," 840.

【表 1-4】李斯特 1870-80 年代宗教音樂作品

Searle 編號	曲名	創作年	聲部配置	伴奏樂器
45	Libera me	1871	男聲合唱	管風琴
44	Ave verum corpus ad lib.	1871	混聲合唱	管風琴
46	Anima Christi, sanctificame	1874	男聲合唱	管風琴
53	Via Crucis	1876～1879	獨唱、混聲合唱	管風琴
52	Septem sacramenta	1878～1884	次女中音（Mez）、男中音、混聲合唱	管風琴
7	Cantantibus organis	1879	女中音、混聲合唱	管絃樂團
546a	O Roma nobilis	1879	混聲合唱	管風琴
56	Rosario	1879	混聲合唱	管風琴
55	Ossa arida	1879	男聲齊唱	管風琴
59	Pra Papa	1880	混聲合唱	管風琴
58	O sacrum convivium	1880～1885	女中音、女聲合唱	管風琴／簧風琴
49	O heilige Nacht（Weihnachtslied）	1881	男高音、女聲合唱	管風琴／簧風琴
61	Nun danket alle Gott	1883	男聲／混聲合唱	銅管、打擊樂、管風琴 ad lib.
60	Sponsalizio	1883	女中音齊唱／女中音獨唱、女中音合唱	管風琴／鋼琴四手聯彈
16/2	Psalm 129（De profundis）	1883～1889	男中音／女中音	鋼琴／管風琴
57	In domum Domini ibimus	1884	混聲合唱	銅管、打擊樂、管風琴
62	Mariengarten	1884	女中音／男高音 ad lib.、2 部女高音、女中音、男高音合唱	管風琴
63	Qui seminant in lacrimis	1884	混聲合唱	管風琴
64	Pax vobiscum!	1885	男聲合唱	管風琴
65	Qui Mariam absolvisti	1885	男中音、混聲齊唱	管風琴／簧風琴
66	Salve Regina	1885	混聲合唱	無伴奏

　　70 與 80 年代只有一部作品 *Cantantibus organis*，由管絃樂團伴奏，為羅馬音樂學會（Societa musicale romana）於 1880 年所辦的帕勒斯提納就

職紀念而做。曲中使用古老聖歌 St. Cecilia 的旋律。[25] 此曲雖然由管絃樂團伴奏，但樂曲中的某些片段卻讓管絃樂團休息，使用無伴奏合唱，明顯反映出此曲是為回應帕勒斯提納風格而做。

　　Via Crucis、*Septem sacramenta* 以及 *Rosario* 這三部作品內容較為特別。其中，*Via Crucis*，在天主教的儀式中稱為「拜苦路」，[26] 分作 14 段，即將耶穌受難的過程分為 14 個部分，在耶穌受難日時吟唱。所以，全曲分14 個音樂片段，除了葛利果聖歌的使用外，也使用到象徵十字架的動機（cross motive）。[27] *Septem sacramenta*，陳述天主教七個聖禮的七段音樂，分別為洗禮（Baptisma）、堅信禮（Confirmatio）、聖餐禮（Eucharistia）、懺悔禮（Poenitentia）、為病人塗油禮（Extrema unction）、神職受任禮（Ordo）以及婚禮（Matrimonium）。[28] 最後是 *Rosario*，即為天主教玫瑰經，曲分四段，前三段經文分別描述聖母瑪利亞的三種景象，分別為〈喜悅的奧蹟〉（Mysteria gaudiosa）、〈受苦的奧蹟〉（Mysteria dolorosa）以及〈榮耀的奧蹟〉（Mysteria gloriosa），李斯特使用混聲合唱，第四曲為〈主禱文〉，由男中音獨唱或男聲齊唱來呈現。

　　其餘的短曲有部分出於聖經歌詞的作品，使用詩篇之作品有 *Psalm 129*、*Qui seminant in lacrimis*（Psalm 126:5）、*In domum Domini ibimus*（Psalm 122:1），非詩篇的作品有 *Ossa arida*（舊約以西結書 Ezekiel 37:4）、*Mariengarten, Quasi Cedrus!*（次經 ecclesiasticus 西拉書 24:13-15）。*Qui Mariam absolvisti* 出自末日經。內容與禱告有關的作品為 *Anima Christi*、*Sposalizio-Trauung* 以及 *Pax vobiscum*。剩餘的幾首小品各有不同的主題，有讚美當時教皇的作品 *Dall' alma Roma sommo Pastore* 與 *Pro*

25　Pesce, "Liszt's sacred choral music," 243.
26　「拜苦路」開始於 13 世紀，17 世紀由聖方濟會確立為 14 站，進行於四旬節期中。
　　http://www.ccreadbible.org/Members/Bona/For-Bible/column/Lent/Meaning%20of%20
　　Via%20Dolorosa。2013/02/05
27　此十字架動機，又稱十架動機，李斯特常用於作品中，關於此音型的使用將於之後的
　　章節中詳細說明。
28　http://zht.4truth.net/fourtruthzhtpbdenominations.aspx?pageid=8589983289。2013/02/05

papa I，以及聖誕歌曲 *O Heilige Nacht*；*Libera me* 一曲後來納入 *Requiem* 中。剩餘的小合唱作品為 *Nun danke alle Gott* 以及 *O Roma nobilis*。

李斯特另有幾首宗教合唱曲沒有出版，包括 *Sankt Christoph*、*Meine Seel'erhebt den Herrn!* 以及 *Pater noster IV*。另有一部神劇未完成《聖史坦尼斯勞傳奇》。[29]

最後提到李斯特尚有 10 首寫給有伴奏的聲樂獨唱宗教音樂作品（*accompanied sacred solo vocal music*），[30] 但其中九首均為上述合唱曲的改編曲，只有一首 *Santa Caecilia* 創作於 1880 ～ 1885 年，與李斯特於 40 年代創作的合唱作品同名，但音樂不相同，為重新創作之作品。

第二節 李斯特宗教音樂作品特色

李斯特從 1842 年起到 1886 年去世那年，都有宗教音樂作品產生，其種類也涵蓋了宗教音樂常用的曲種類別，如彌撒曲、安魂曲、神劇、詩篇作品、祈禱曲、讚美詩、聖誕歌曲……等。根據研究，絕大部分的宗教作品都用於宗教儀式中，特別是在 1860 年後的作品，更與梵蒂岡教廷有密切關係，故於作品風格、形式與樂曲功能上，都可見與當時羅馬天主教音樂的發展緊緊相連。Dolores Pesce 在其研究李斯特宗教音樂的專文中，為李斯特的宗教音樂做了以下結論，他認為李斯特「賦予他作品功能性本質，在這些作品中無疑地可看出李斯特渴望以他的藝術來服事他的信仰」。[31]

縱觀李斯特的宗教音樂作品，有幾項特色相當不同於當時代的其他作

29 在 Paul Merrick 以及 Wolfgang Dömling 書中將 *Die Glocken des Straßburger Münsters* 編列為宗教合唱作品，但是 *MGG* 以及 *The New Grove Dictionary* 中均不將此曲列為宗教音樂之列。另外，Paul Merrick 也將晚期作品 *Les Morts* 視為宗教作品，但其餘文獻均未將之列為宗教音樂之列，所以在此將不討論。

30 Eckhardt and Mueller, "Franz Liszt-work-list," 843-844.

31 Pesce, "Liszt's sacred choral music," 247.

曲家。例如：在主題上，李斯特做了數首與天主教聖人傳奇故事有關的作品；在聲部運用上，出現了大量的男聲合唱；在風格上，很早便開始使用葛利果聖歌及聖詠般的和聲式做法；而他音樂中的匈牙利民族風格，也出現在宗教音樂作品中；在技法上，甚至出現其用於交響詩的「主題變形」做法。這些作品所呈現的風格特色，與本書的主題神劇《聖伊莉莎白傳奇》以及《基督》都緊密相關。上述的特色將分為以下數點略做討論。

一、天主教聖人傳奇故事

　　李斯特共做了四部與天主教聖人傳奇有關的作品，分別為 *Sainte Cécile*、*An den heiligen Franziskus von Paula*、*Cantico del Sol di Francesco d'Assisi* 以及《聖伊莉莎白傳奇》。[32] 其中又以最後一部作品最長，以神劇型態出現。Sainte Cécile（聖西西里）被天主教封為童貞聖女，生於羅馬皇帝仍迫害基督徒時期，生年不詳，但推測其殉道時為西元 178 ～ 180 年間。相傳她和天主承諾，守住童貞，於婚禮時，吟唱一篇表明她的心只為上帝歌唱的歌曲（*cantantibus organis illa in corde suo soi domino decantabat*），這首優美的聖歌歌詞收錄於天主教儀式禮儀書中（見【譜例 1-1】）。最後在她殉道時，她仍繼續歌頌神至死，所以後來她被天主教封為宗教音樂的守護聖者（Patroness of Musicians and Church music），聖日訂於 11 月 22 日。[33]

　　李斯特於 1848 年寫作 *Sainte Cécile*，是李斯特第一部聖人傳奇作品。根據 Paul Merrick 的研究，李斯特於 1839 年曾經於巴黎的雜誌 *Gazette Musicale* 中發表過一篇文章 *La Sainte Cécile de Raphael*，文中敘述他看到 Sainte Cécile 的畫像之後的感想，所以 1848 年作曲時的感動可能是因此畫作而起。但是此曲一直未完成，直到 1874 年，李斯特在寫給卡洛琳公主

32　另有一首未出版的作品 Sankt Christoph，做於 1881 年，在此不列於討論。

33　參考天主教百科全書。http://www.newadvent.org/cathen/03471b.htm。2013/02/06。1870 年開始盛行的天主教宗教音樂改革運動的名稱「西西里運動」即是使用此聖女的名字。

的信中提到，他因閱讀了當時的女作家 Madame Emilie de Girardin（1804-55）12 段詩的《聖西西里讚歌》（*The Ode to St. Cecilia*），而決定將此詩譜成歌曲。[34] 由次女中音獨唱，加上混聲合唱及管絃樂團伴奏。

　　12 段歌詞先全部由次女中音獨唱一次，主要主題李斯特在出版時特意置於樂譜底端，其主題即是原始聖歌 *cantantibus organis*（見【譜例 1-1】）。在【譜例 1-2】中呈現 *cantantibus* 主題旋律的運用。

【譜例 1-1】李斯特於樂譜下方所記聖歌 *cantantibus organis* 旋律

【譜例 1-2】*cantantibus* 主題旋律的使用，Sainte Cécile 第 1 ～ 11 小節

　　次女中音獨唱完 12 段歌詞後，合唱團出現，重複第 10 段，整段保持齊唱（unison），到了第 11 段，合唱才唱出和聲的聲部，以頌讚美麗的童

34　Merrick, *Revolution and Religion in the Music of Liszt*, 240.

貞女 Sainte Cécile。

　　Saint Cécile 完成之前，李斯特已於 1857 年動手寫作神劇《聖伊莉莎白傳奇》，該劇完成於 1862 年，不同於前一曲，此曲為一首龐大的神劇作品，樂曲的詳細敘述留待下一章。

　　1860 年李斯特寫作第三首聖人傳奇作品 *An den heiligen Franziskus von Paula*，是一部短的合唱作品。Heiligen Franziskus von Paula（1416-1507）為天主教修士，於 1474 年創立「最小兄弟會」（The Order of Minims），強調清貧與謙卑。相傳他最有名的一項神蹟是在 1464 年，船夫拒絕載他渡過墨西拿海峽到西西里島，所以他將他的斗蓬放在海面上，並踏著斗蓬行走於水面上渡海。[35]

　　李斯特曾提及他看過 Franziskus von Paula 在水面上行走的素描，並將此素描在出版時收錄於樂曲開始之前。[36] 樂曲歌詞內容也以讚美 Franziskus von Paula 勇敢渡海，並在海上雲層間，有神的光芒灑下，光照此聖人的頌讚。此曲由男聲重唱以及合唱組成，可由管風琴或簧風琴伴奏，也可由三支伸縮號加上定音鼓與管風琴伴奏。曲分三段，每一段第一句以小聲呼喊「聖法蘭西斯」（Heilger Franziskus!）開始，之後合唱大聲齊唱出「在風暴中渡過海水而來，你不喪志！」（Über Meeres Fluten wandelst du im Sturm!）三段音樂都有類似的開頭，最後樂曲在高聲合唱中結束。音樂雖具戲劇性的描繪，但李斯特卻稱此曲是一首「男聲的祈禱」（Prayer for men's voices）曲。[37]

　　最後一曲為 *Cantico del Sol di Francesco d'Assisi*，做於 1862 年。由男中音獨唱加上男聲合唱，管絃樂團及管風琴伴奏。Francesco d'Assisi（1181/2-1226）為 13 世紀的聖人，聖方濟會的創辦人，一生與窮人相處在一起，他最有名的神蹟故事是與鳥對話。此曲是他寫的一首詩歌《太陽

35　http://epaper.ccreadbible.org/epaper/page_99/97/Francis-of-Paola.htm。2013/02/06
36　Merrick, *Revolution and Religion in the Music of Liszt*, 248.
37　Idid.

頌歌》（*Cantico del Sol*），詩中以弟兄姐妹稱呼萬物，如太陽哥哥、月亮姐姐等。[38] 樂曲中，男中音獨唱，樂曲旋律簡單優美，以不同的伴奏節奏為主要變化。以讚美為主要歌詞，不斷重複「讚美！」（Laudato sia!）一詞。在讚美上帝賜下火焰時，小提琴獨奏出裝飾性小段落，似火苗竄出一般。曲末讚美上帝榮耀君王時，突然加入兩隻小號，顯出輝煌的氣勢。

二、男聲合唱作品以及葛利果聖歌的使用

「李斯特在他的男聲合唱中早已表現出各樣豐富的做法，這是他十分偏愛的素材」。[39] Paul Merrick 在著作中，以「偏愛」一詞來形容李斯特對於男聲於合唱中的使用，在他的宗教音樂作品中便出現許多使用男聲合唱的例子。在 40 年代的七首宗教合唱作品中，就有三首使用男聲合唱；50 年代也有三首。到了 60 年代，則增加為六首，70 與 80 年代男聲合唱加起來共九首，共占了李斯特宗教合唱作品的三分之一。以下探究李斯特早期使用男聲合唱的做法，藉以了解李斯特對於男聲合唱樂曲的處理方式。

Pater noster I 屬於李斯特最早的作品之一，為 1846 年所做的一首短曲。[40] 此時為李斯特炫技時期，青年的他正處才華洋溢、意氣風發的旅行演奏之時，但這部作品卻處處呈現一些古老傳統的作曲手法。首先是葛利果聖歌的使用，此曲的主要旋律即來自於宗教儀式用曲 *Pater noster*（見【譜例 1-3】），李斯特將之用於高音旋律中。而全曲幾乎全是和聲式的做法（見【譜例 1-4】），並在樂曲的第二段安排男高音第二部先行唱出一句「不叫我們遇見試探」（Et ne nos inducas, in tentationem），然後合唱團回應同一句歌詞（見【譜例 1-5】），這樣的做法讓人聯想到中古世紀葛利果聖歌時期「應答式」的歌唱方式。[41]

38　周學信，《無以名之的雲》（臺北市：蒲公英出版社，1999），88-95。
39　Merrick, *Revolution and Religion in the Music of Liszt,* 107.
40　此曲後來被李斯特改編成鋼琴作品，收錄於《詩與宗教和諧》鋼琴曲集中。
41　應答式（responsory）的唱法使用於中古世紀葛利果聖歌時期，由領唱者唱一句，合唱回應一句的唱法。

【譜例 1-3】聖歌旋律 *Pater noster*

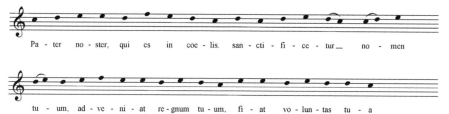

【譜例 1-4】李斯特 *Pater noster I* 第 1 ～ 11 小節 [42]

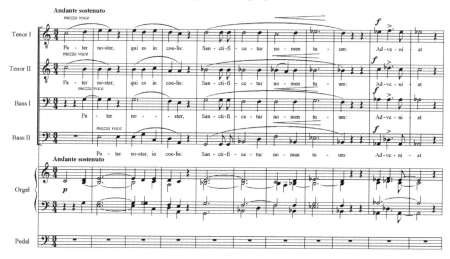

【譜例 1-5】李斯特 *Pater noster I* 第 36 ～ 57 小節

42　此譜例使用 Pater noster I 之第二版，第一版無管風琴伴奏，1846 年由 Haslinger 出版，
　　版本已不可考。第二版由 Breitkopf & Härtel 於 1853 年出版。

Missa quattuor vocum ad aequales（*Mass for Male Voices*） 與 *Pater noster I* 相同，也是屬於李斯特相當早期的作品，做於 1846 年。[43] 此首彌撒曲為李斯特五首彌撒作品中的第一首，四聲部男聲合唱，只由管風琴伴奏，其作曲手法與 *Pater noster I* 十分相似，例如同樣有使用葛利果聖歌旋律於 *Gloria* 與 *Dona nobis pacem* 樂章中，也有類似「應答式」的做法，使用於 *Gloria* 的後段。此曲還有其他樂段也使用傳統手法，如 *Credo*。在 *Credo* 一曲的開頭，使用大量的同音反覆，旋律儘管不是來自於葛利果聖歌，但其音型旋律出現同音反覆的做法，也讓人聯想到葛利果聖歌的一種「念誦式的」吟唱（見【譜例 1-6】）。[44] 另外，在 *Credo* 的後段，歌詞「被釘十字架」（*Crucifixes*）樂段，則出現小複格式的模仿式做法（見【譜例 1-7】）。

【譜例 1-6】*Missa quattuor vocum ad aequales, Credo* 樂章開頭

43　其餘相關作曲資料請參見上一節論述。

44　葛利果聖歌歌曲可分念誦式（accentus），為一種多同音反覆的唱法，特別在詩篇吟唱時或念誦禱詞時使用，另一種為歌唱式的（concentus），如一首歌，例如 Kyrie、Gloria 等即為歌唱式的歌曲。

【譜例 1-7】 *Missa quattuor vocum ad aequales, Credo* 樂章 Crucifixes 段落

　　最後再以李斯特 1860 年代的作品與其早期作品做比較。*Resposorien und Antiphonen*，做於 1860 年，此時李斯特已準備成為修士，這部作品是純粹為了響應當時逐漸興起的天主教宗教音樂改革運動，呈現李斯特積極成為修士的心態。樂曲全部為葛利果聖歌，全曲以和聲式，所有的和聲都以全音符寫作，無小節線，寫作如天主教儀式歌唱用書一般（見【譜例 1-8】）。

【譜例 1-8】 *Resposorien und Antiphonen* 開頭段落

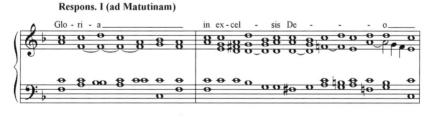

以上三首樂曲，都使用到葛利果聖歌，且出現相當傳統的宗教音樂作曲手法，其所用的作曲手法時代，還可推至中古世紀。此項特色，在其神劇中均都出現，將在下一章中陸續討論。

三、匈牙利風格

李斯特的匈牙利背景，不例外地也出現在他的宗教音樂作品中。在此以 *Ungarische Krönungsmesse*（*Coronation Mass*）為例，此曲的作曲背景，本就與匈牙利相關，做給奧地利皇帝於 1767 年 6 月 1 日接任匈牙利國王所舉行的加冕典禮，是一部配器規模相當完整的作品，四聲部重唱、合唱團，由管絃樂伴奏。針對此曲，李斯特曾說，他將「兩種主要議題結合在一起，匈牙利國家情感以及天主教的信仰，兩者相輔相成，彼此相連」。[45] Dolores Pesce 書中也記載李斯特曾說：「此作品表現出我是個堪稱為天主教徒、匈牙利人，以及作曲家的人」。[46]

此部作品中的匈牙利特色有匈牙利音階、匈牙利進行曲 *Rákóczy March* 等音樂元素的使用。Paul Merrick 書中對此匈牙利元素的使用，舉出幾項例證，例如匈牙利音階（見【譜例 1-9】），使用在 *Gloria* 中的 *Qui tollis* 段落（請看【譜例 1-10】），且明顯地出現匈牙利常用的四度音型，因為在其 *Rákóczy March* 音樂中，即常有四度音型的使用（見【譜例 1-11】）。

【譜例 1-9】匈牙利音階

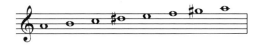

45 Merrick, *Revolution and Religion in the Music of Liszt*, 129.

46 Pesce, "Liszt's sacred choral music," 235.

【譜例 1-10】*Ungarische Krönungsmesse*，*Gloria* 中的 *Qui tollis* 段落（鋼琴版）

【譜例 1-11】*Hungarian Rhoapsody no. 15*

　　又另外在 *Credo* 一開始不久，小提琴就獨奏出與李斯特自己寫的 *Hungarian Rhapsody* 音樂相同的樂句，只是此處速度為 Lento（請看【譜例 1-12】中的第二行旋律）。

【譜例 1-12】*Ungarische Krönungsmesse*，*Credo* 中小提琴獨奏旋律（鋼琴版）

這些元素在樂曲中常常出現，使得此首彌撒曲有共同的統一元素，也使此彌撒充滿濃厚的匈牙利音樂氛圍。李斯特的神劇《聖伊莉莎白傳奇》，其故事本身即與匈牙利息息相關，也是一部具有匈牙利特色的作品，將在下一章進行介紹。

四、「主題變形」手法的使用

最後關於李斯特自己特有的作曲手法「主題變形」的使用，在此以 *Psalm 13* 為例加以説明。*Psalm 13* 做於 1855 年，於 1858 年全部完成，使用男高音獨唱以及混聲合唱，是李斯特詩篇作品中唯一使用管絃樂團伴奏的作品。Paul Merrick 形容此作品：「是一部典型的李斯特作品」。[47] 這裡所謂的「典型」，指的是李斯特使用了他在鋼琴及交響詩中常用的做法，相當戲劇性，具浪漫風格，且在手法上使用了李斯特擅長的「主題變形」。

Psalm 13 的詩歌內容，是聖經大衛王遭受困難時對神的呼求，詩人不斷地詢問「你忘記我要到幾時呢？」（Herr, wie lange willst du mich so ganz vergessen?）李斯特於樂曲開頭，即安排男高音以歌劇宣敘調的方式，唱出「主啊！還要多久？」（Herr, wie lange?）且為了強調「多久」二字，李斯特在 C 大調調性下，以臨時的 $d^{\#}$ 與 $g^{\#}$ 下行的兩音所形成的五度音程，來顯出詩人的痛苦呼喊（請看【譜例 1-13】）。

47　Merrick, *Revolution and Religion in the Music of Liszt*, 148.

【譜例 1-13】*Psalm 13*，第 1 ～ 13 小節（鋼琴版）

而此「主啊！還要多久？」的音型旋律，即為此曲作為「主題變形」的基本元素。最明顯的例子出現在「看我！應允我！」（Schaue doch und erhöre mich!）樂段，五度音程的音型再次被使用，同樣表現在詩人向神深切的呼喊氣氛中（見【譜例 1-14】）。

【譜例 1-14】*Psalm 13*，「看我！應允我！」樂段（鋼琴版）

全曲相當具戲劇性,不少半音的使用,以表現在苦難中深刻的呼喊;男高音的演唱相當具挑戰性,李斯特曾說:「男高音聲部非常重要。我親自唱著這段,好叫大衛王的感受傾倒入我的血肉中!」。[48] 而合唱伴隨著男高音痛苦的呼求,起應式地做出回應。曲中安插了兩段複格段落,第一段由器樂演奏,第二段置於樂曲結束前,由合唱呈現。如此設計,使得此曲的音樂變得相當豐富,被後人譽為李斯特最優秀的合唱作品。[49]

第三節 神劇歷史發展與李斯特神劇

西洋音樂史上將神劇視為一種音樂曲種,起源於 17 世紀的羅馬。而神劇的原文 "Oratorio" 一字,原本為中古世紀時羅馬教堂中的禱告室,例如在 St. Marcello 教堂中可以在 1522 時期即有 "Oratorium",當時為羅馬高層的修道士們彼此聚集的地方,他們於禱告室中朗誦聖經、吟唱詩歌,而有了早期神劇的雛形。在另一個教堂 San Girolamo della Carità 也曾存有被稱為 "Oratorium" 的樂曲。這兩個教堂所產生神劇的雛型,其最大的不同在於前者使用拉丁文,後者使用義大利文。[50] 其中,樂曲形式尚不穩定,有使用牧歌(Madrigal)型態的樂曲、或宗教儀式用曲,如經文歌(Motet),或義大利民間讚美曲(Lauda)等。所以進至 17 世紀時,在義大利發展的神劇儼然形成兩種型態:一為拉丁文神劇,另一為義大利文神劇。

義大利文型態的神劇,最早作品首推於 1600 年由 Emilio de'Cavalieri

48　Watson, *Liszt*, 298.

49　Ibid., 297.

50　本節神劇史相關綜合參考 Günther Massenkeil, "Oratorium, das Zeitalter des konzertierenden Stil(1600 bis ca.1730)," in *Geschichte der Kirchenmusik, Band 2*(Laaber: Laaber Verlag, 2012), 111; Ulrich Michels, dtv-Atlas zur Musik Tafeln und Texte, Band I(München: Deutscher Taschenbuch Verlag, 1987), 135; Howard E. Smither, "Oratorio," *Grove Music Online*. accessed September 28, 2016, http://www.oxfordmusiconline.com/subscriber/article/grove/music/20397.

（ca. 1550-1602）創作的作品 *Rappresentazione di anima e di corpo*。此曲使用了宣敘調（recitativo）、合唱，以及舞曲等，也就是使用了音樂史上早期的歌劇元素，而被稱為「宗教歌劇」（geistliche Oper）。拉丁文神劇則首推 Pietro della Valle（1576-1647）於 1640 年創作的 *Oratorio della Purificazione*，以及 Giacomo Carissimi（1605-1674）在羅馬所寫的作品 *Oratorio della Santissima Vergine*（1642）以及 *Daniele*（1656）等，故事出自於聖經中的新約、舊約或聖人傳說故事。

　　自此之後，神劇的發展便與歌劇的發展幾乎同調，神劇除了使用歌劇的音樂素材，如宣敘調、詠嘆調等，其樂種形式也日趨鮮明穩定。神劇的故事進行，固定由一位「說故事者」（Testo）以宣敘調的方式述說劇情發展，其歌詞多直接引用聖經；劇中人物在抒發情感時，則使用詠嘆調，有獨唱、重唱等；歌詞則由該劇的作詞者自行創作。隨著故事情節發展，適時地加入合唱，以代表情節發展中群眾百姓，或旁觀者的心情與想法。劇中的所有樂曲伴奏型態均與歌劇模式相同，由數字低音樂器以及簡單的樂團來伴奏。全劇呈現純粹歌唱，不具舞台動作、舞台布景與服裝。

　　義大利的神劇隨著歌劇的發展脈絡，在 18 世紀初受到拿坡里歌劇的影響，使得 Alessandro Scarlatti（1660-1725）所使用的「有伴奏宣敘調」（Accompagnato-Recitativo）與「乾燥宣敘調」（Secco-Recitativo）以及「反始詠嘆調」（Da-Capo Aria）也出現在神劇樂曲中。而由於義大利歌劇在歐洲受到各國的喜愛，義大利神劇的形式與風格也同樣散播於各地。在英國，韓德爾（Georg Friedrich Händel, 1685-1759）的神劇則將巴洛克神劇發展推至最高潮，其神劇又另開創了幾點特色，例如使用英文歌詞，演出場地離開傳統嚴肅的教堂而於音樂廳演出；因為大型合唱曲的運用，使得全劇更具戲劇性。韓德爾所建立的模式，成為之後古典與浪漫時期天主教神劇發展的典範。

　　德國因為邦國中有不少地區信仰基督教，所以其神劇發展些許地方有別於義大利的型態。17 世紀初，德國作曲家 Henrich Schütz（1585-1672）

首先將義大利歌劇風格的做法從義大利引進德國，他因為曾經到過威尼斯與當時威尼斯樂聖馬克教堂樂長 Giovanni Gabrieli（1557-1612）學習，而學習到了威尼斯樂派有名的「分離合唱風格」（cori spezzati）；後來也認識巴洛克早期義大利歌劇作曲家 Claudio Monteverdi（1567-1643）。Schütz 所做的神劇，在德國當時稱之為「歷史劇」（Historien），他做有《復活節歷史劇》（*Auferstehungshistorie*, 1623）以及《聖誕節歷史劇》（*Weihnachtshistorie*, 1664），語言上使用德文，型態上則受到義大利影響，使用宣敘調來講述故事。發展到巴赫（Johann Sebastian Bach, 1685-1750），則是以宗教的清唱劇（Kantata）為主體，巴赫所做的《聖誕神劇》（*Weihnachtsoratorium*, 1733/34）即是由六組清唱劇所組成，音樂形式上深受拿坡里歌劇影響，但其中聖詠曲（Choral）的加入，則是德國派神劇獨有的特色。

古典時期神劇發展的最大特色在於是添加了古典早期「易感風格」（Empfindsamkeit）的特色，著重宗教情懷的表達、人類心裡的依歸與渴望，以及永恆的盼望與追尋，還有在大自然中讚嘆上帝的創造等。德國派作曲家如 C. P. E. Bach（1714-1788）、C. H. Graun（1704-1759）等均有以德文來創作的神劇作品。古典時期的海頓（Joseph Haydn, 1732-1809）的《創世紀》（*Die Schöpfung*）與《四季》（*Die Jahreszeiten*）即是這類色彩的集大成者。

浪漫時期神劇在音樂形式上大受海頓神劇的影響，不論是孟德爾頌的 Elias 神劇《以利亞》（*Elias*）或是李斯特的兩部神劇均受其影響。音樂中有大自然情景的樂章、大型合唱曲的運用，只是管弦樂法上則有浪漫時期才發展出壯碩的器樂曲型態。另外在風格上，隨著 19 世紀當時「國家主義」（Nationalism）與「歷史主義」（Historicism）的分門流派，而有不同的發展，李斯特的兩部神劇即深具此二種風格。相關的論述在本書第四章將以全章節篇幅進行論述與介紹。

黑袍下的音樂宣言

李斯特神劇研究

Music Manifesto of a Clergyman

The Oratorios of Franz Liszt

第二章

·

神劇《聖伊莉莎白傳奇》

神劇《聖伊莉莎白傳奇》

李斯特的神劇作品共有兩部，神劇《聖伊莉莎白傳奇》與《基督》，但他於晚年又著手寫作第三部神劇《聖史坦尼斯勞傳奇》，只不過此曲至今未曾正式出版。本章將先行介紹神劇《聖伊莉莎白傳奇》，針對此劇的創作背景與樂曲特色進行詳細的分析介紹。

第一節 創作背景

李斯特在 1861 年搬進羅馬修士所住的 Via Felice 113 室之後，創作多首重要宗教作品，1862 年他於此修院中，重新拿起自 1857 年起陸續寫作的《聖伊莉莎白傳奇》，4～6 月期間振筆疾書，7 月時他寫信給在萊比錫的好友 Franz Brendel（1811-1868），[51] 提到《聖伊莉莎白傳奇》已幾近完成。[52] 是年 8 月 10 日，此部作品全部完成。李斯特於 1865 年正式皈依天主教修院，4 月參加授階儀式，成為「低品階」神職人員，8 月 14 日李斯特身穿修士服抵達匈牙利佩斯市，隔天在 La Redoute de Pest 劇院舉行為慶祝佩斯音樂院建立 25 週年的紀念音樂會，李斯特指揮首演《聖伊莉莎白傳奇》。

19 世紀歐洲對於聖伊莉莎白（全名為 St. Elisabeth of Hungary, 1207-1231，又名為 St. Elizabeth of Thuringia）這位聖人的傳奇重新燃起興趣，[53]

51 德國音樂學家、音樂評論家與記者。
52 Merrick, *Revolution and Religion in the Music of Liszt*, 165.
53 天主教聖女中有兩位聖伊莉莎白，一為 St. Elizabeth of Hungary，另一位為 St. Elizabeth of Portugal（d.1336），兩位有遠親關係，封聖的日子並不相同，匈牙利的封聖日訂在 11 月 17 日（但據 *Liber usualis* 第 1753 頁中所載是將她放置在 11 月 19 日），葡萄牙的封聖日為 7 月 4 日。

起因於 19 世紀初在德國藝術界發展的一項宗教繪畫復興運動，又稱為「拿撒勒人運動」（Nazarenes Movement）。此項運動是由一群宗教藝術家，以恢復基督精神為己任，主張恢復中世紀天主教教義。在繪畫上以恢復文藝復興時代德國、荷蘭和義大利宗教畫的畫風。[54] 因著這項運動，中世紀的聖人故事、傳說，再度成為繪畫的主題，也引起一股研究中世紀傳說故事的風潮，其中包含了「聖伊莉莎白」。[55]

1836 年李斯特的友人之一，也是法國的出版家及歷史學家 Chartes de Montalembert 公爵（1810-1870），寫作了一本《聖伊莉莎白傳》（*La Vie de Sainte Elisabeth de Hongrie*）。此書盛行一時，被翻譯成多國語言，包含德文。這樣的傳記流行，加上傳記故事主要發生的城市，也就是位於德國中部邦國圖林根（Thüringen）的瓦特堡（Wartburg），[56] 正在進行幾百年以來的大整修，許多發生於瓦特堡的事蹟，例如中世紀「愛情歌手」（Minnesinger）的故事、「聖伊莉莎白」傳奇故事，以及馬丁路德於此堡中翻譯德文聖經等事蹟，都成為當地家喻戶曉的故事。[57]

至於李斯特與此傳奇故事的因緣際會，來自於多方的可能；Paul Allen Munson 在他研究李斯特神劇的論文提出多種看法，在此將其論述整理出幾項重點：[58] 基於李斯特與 Montalembert 公爵相識，各方推測他已

54　此項運動於 1810 年由維也納藝術學院的六位學生發起，建立「路加兄弟會」（Lukasbund），其中四人搬至羅馬，為了能追求文藝復興時期拉斐爾（Raffaello Sanzio, 1483-1520）等人的畫風，並主張簡單純樸的基督教藝術精神。這群藝術家為求仿古精神，相傳他們模仿耶穌時代，留長髮，過修道士般的宗教生活，被當時的義大利人嘲笑為「拿撒勒人」，此名稱源自於耶穌為拿撒勒地區的人，在《聖經》中被人稱為「拿撒勒人耶穌」。http://www.all-art.org/history392-2.html。2013/02/10

55　Paul Allen Munson, *The Oratorios of Franz Liszt*（Dissertation: University of Michigan,1996），20.

56　瓦特堡位於德國中部圖林根（Thüringen）邦西南方重要城鎮 Eisenach 西北角的古堡，被建造於 1067 年，中古世紀時為「愛情歌手」聚集地之一，16 世紀馬丁路德曾在堡中翻譯聖經。

57　Munson, *The Oratorios of Franz Liszt*, 20.

58　Munson 在論文中另有提及兩點他臆測的原因，其一是他認為李斯特與伊莉莎白都與聖方濟會有關係，其二是李斯特與伊莉莎白同樣因某些政治因素最後離開圖林根。在此因是屬於 Munson 的推論，故不列於本文中。Ibid., 23.

閱讀過 Montalembert 公爵寫的《聖伊莉莎白傳》；[59] 再來是李斯特於威瑪工作的威瑪宮廷主人 Carl Alexander（1818-1901），他的領地包含德國最東邊的薩克森、威瑪及艾森那赫（Sachsen-Weimar-Eisenach）[60]。1838 年他擔任位於他領地內的瓦特堡修復工作之監督人，並委託當時著名畫家 Moritz von Schwind（1804-1871）為瓦特堡中的一片長廊畫一系列與中世紀圖林根有關的光榮事蹟，1855 年 Schwind 在長廊的壁畫上完成了六幅有關「聖伊莉莎白」的畫作，自此，此長廊便被稱為「聖伊莉莎白長廊」（St. Elisabeth Gang）。畫中敘述她從出嫁到去世的故事；還有七幅較小的浮雕，敘述聖伊莉莎白在聖方濟修院附屬醫院中幫助窮人的故事，這七幅圖被稱為「聖伊莉莎白的七幅慈善事蹟」（seven deeds of charity of St. Elisabeth）；[61] 另有一幅與中古世紀圖林根有關的「愛情歌手」歌唱比賽的壁畫，畫中的歌手正以歌唱敘述「聖伊莉莎白」一生的神聖事蹟。而李斯特於 1855 年 6 月 10 日親自到過瓦特堡，參觀了剛剛完工的壁畫。[62]

關於此點，Alan Walker 在關於李斯特威瑪時期的傳記書中，也提到相似的論述。書中提及李斯特身為威瑪的宮廷樂長，在任職期間便覺得有義務深入了解圖林根地區的人文歷史，而對此地區的古城做了一番巡禮，此番巡禮讓他見到令他感動的壁畫。[63] 另一份李斯特晚年（1879）寫給好友 Olga von Meyendorff（1838-1926）的信中親自提到，他的神劇《聖伊莉莎白傳奇》是以當時的名藝術家 Moritz von Schwind 的畫作為樂曲架構。[64]

此外，卡洛琳公主於 1854 年 7 月向 Schwind 買下「伊莉莎白的七幅

59 學者們是根據 Otto Roquette，也就是此部神劇的劇作家於 1858 年寫給卡洛琳公主的信，信中提到李斯特引用 Montalembert 公爵的書《聖伊莉莎白傳》中的某章節為歌詞，而相信李斯特讀過此部書。參見 Munson, *The Oratorios of Franz Liszt*, 22.

60 所以威瑪公爵的名稱全名為 Carl Alexander von Sachsen-Weimar-Eisenach。

61 「伊莉莎白的七幅慈善事蹟」乃是以《聖經新約‧馬太福音》第 35 ～ 37 節的經文為根據所畫的七幅圖。在瓦特堡「聖伊莉莎白長廊」中，此七幅小圖插在六幅伊莉莎白生平畫作的中間間隔。

62 Munson, *The Oratorios of Franz Liszt*, 22.

63 李斯特甚至建議威瑪公爵將古堡的大廳開放為音樂節慶音樂會之用。參見 Alan Walker, *Franz Liszt, The Weimar Years, 1848-1861*（New York: Cornell University Press, 1989), 7.

64 Merrick, *Revolution and Religion in the Music of Liszt*, 165.

慈善事蹟」版畫的草稿，第二年（1855 年 8 月 15 日）送給她女兒，李斯特也得以更加細看這七幅圖畫。最後一項令李斯特對聖伊莉莎白故事引發興趣而譜成樂曲的原因則是，伊莉莎白為匈牙利人，出生在匈牙利，成長於瓦特堡。[65] 關於這點，李斯特曾說：[66]

> 至於聖伊莉莎白，我跟她有一種很特殊的緣分。我跟她一樣，都生於匈牙利；我曾經在圖林根生活 12 年，這段期間對我的一生及後來的生涯發展至關重要，這裡十分接近伊莉莎白住過的瓦特堡，也很靠近她過世所在的馬堡（Marburg）。我曾巡禮過威瑪大公爵為瓦特城堡的修復工程，也曾見過城堡內通往教堂的伊莉莎白長廊上 Schwind 的壁畫。

1855 年，他邀請劇作家 Otto Roquette（1834-1896）撰寫劇本。1856 年，Roquette 寄回完稿的劇本，李斯特在寫完《但丁交響曲》後，於 1857 年動手寫作。[67] 1862 年在羅馬完成此作品。

李斯特原本計劃在瓦特堡的節慶中首演此部作品，但沒有如願，直到 1865 年於匈牙利佩斯市始得機會演出。自此而後，此部作品便成為李斯特有生之年演出最多次的宗教音樂作品。1865 年 8 月 15 日首演後，8 月 23 日加演一場，是年 10 月受到巴伐利亞國王 Ludwig II 之命，於慕尼黑演出；1867 年此曲正式出版，贈予巴伐利亞國王，並於 8 月 28 日在原本預備首演的瓦特堡 800 週年慶時再次演出。1869 年，於維也納及聖彼得堡各演出

65 相關敘述請看下一節。

66 Munson, *The Oratorios of Franz Liszt*, 23. 摘自李斯特於 1862 年寫給 Anna Liszt 的信，原文為法文，本文直接引用 Munson 之英文翻譯：As for St. Elisabeth, a special coincidence ties me to her with extra tenderness. Born in Hungary, like her, I have spent twelve years — of decisive influence on my fate and on my career — in Thruingia, very near to the Wartburg, where she lived, and to Marburg, where she died. I have followed the works of restoration undertaken by my Grand Duke of Weimar for Wartburg Castle, and have seen painted Schwind's frescoes in the Elisabethen Gang that leads within this castle to the chapel. 並參見 Franz Liszt, *Franz Liszt's Briefe*, Band III Briefe an eine Freundin（Leipzig: Elibron Classics seires, 2006），25.

67 Merrick, *Revolution and Religion in the Music of Liszt*, 165.

一場；1875 年，演出於漢諾瓦；1876 年於倫敦演出；1877 年於艾森那赫演出；1881 年首次有人建議以舞台戲劇方式在威瑪演出，但李斯特並未參與；1883 年再次以舞台戲劇方式展演。1882 年於布魯塞爾以法文演出，1883 年演出於科隆，1884 年於莫斯科，是年在萊比錫又以舞台戲劇方式展演一場，1885 年登上美洲於紐約演出，在 1886 年李斯特去世那年，又連續演出於倫敦、波士頓與巴黎。由於《聖伊莉莎白傳奇》的故事背景與匈牙利以及德國瓦特堡有關，所以李斯特去世之後，在與兩城市有關的重要慶典時，便常演出此劇。[68]

第二節　劇情與劇本

一、歷史上的聖伊莉莎白

　　《聖伊莉莎白傳奇》的故事發生在 13 世紀。伊莉莎白為匈牙利國王 Andrew II（1205-35）的女兒，[69] 因政治因素被許配給德國中部圖林根（Hermann von Thuringia）公爵的長子。[70] 依照當時的習俗，伊莉莎白在四歲時（1211 年）就被送到當地，受當地公爵的教養。公主居住在圖林根的瓦特堡中，受到相當嚴謹的基督宗教教育，並親自由公爵夫人蘇菲（1224-1275）照顧。[71] 1216 年，公主原本要嫁的公爵長子去世，所以改嫁給第二子路易（Ludwig von Thuringia, 1217-1227）。1217 年，路易繼位。1221 年，與 16 歲的伊莉莎白成親，兩人婚姻幸福，育有三子女：長

68　Sarah Ann Ruddy, *The Suffering Female Saint in Nineteenth-Century French Oratorio: Massenet's Marie-Magdeleine and Liszt's La Légende de Sainte Elisabeth*（Dissertation: Washington University in St. Louis, 2009）, 171-172.

69　歷史上，Andrew II 當時為匈牙利國王最小的兒子，並無權繼承王位。後來他與其兄長爭奪王位，最後在其姪子繼位並去世後取得繼承。他曾參與第五次十字軍東征，是匈牙利歷史中第一位引入封建制度的國王，但其在位期間並未使王室威權增長，反而衰微，後來甚至引起他的兒子們起而叛亂。

70　德國北方欲設立聯盟，拉攏匈牙利以對抗德國皇帝奧圖四世。

71　相傳伊莉莎白的婆婆為非常虔誠的教徒，對小伊莉莎白照顧備至，與後來李斯特神劇的劇情不同。

子，也就是後來的 Hermann II（1222-1241），年輕時即去世；女兒 Sophia（1224-84），後來嫁給 Brabant 公爵；最小的孩子 Gertrude（1227-1297）生於伊莉莎白丈夫死去的那年。

　　1227 年，伊莉莎白的丈夫跟隨德皇 Frederick II 十字軍東征，9 月即病逝在義大利途中，消息傳回圖林根時，伊莉莎白剛產下第三子，悲痛欲絕。當時聖方濟修會的創始人 St. Francis of Assisi（d.1226）正落腳於圖林根公國，在瓦特堡旁的艾森那赫市建立了一所修道院，伊莉莎白丈夫在世前，她常與修院中的修道士 Brother Rodeger 往來，接受他關於聖方濟修會濟貧救世精神理念的教導，並幫助修道院中的窮人，最後還成為聖方濟會的世俗會員（第三分會的會員）。[72] 在她丈夫去世後，歷史記載，她被她丈夫最小的弟弟 Heinrich Raspe（1204-1247）趕出瓦特堡。[73] 離開瓦特堡後，伊莉莎白先投靠其叔父 Eckbert（Bamberg 的主教），但後來因叔父企圖將她改嫁，她決定終生在她丈夫於 1226 年在馬堡建立的醫院中服務貧困窮病的人。1231 年死於馬堡，享年 24 歲。

　　她的神聖傳說事蹟起於她年幼時的「玫瑰神蹟」，事情發生在她將麵包食物帶給窮人的路上，遇見自己的未婚夫。為了遮掩此事，她謊稱她衣裙內的東西是剛採的玫瑰。當她將衣裙展開時，食物真的變成了玫瑰。另一些神蹟則發生在她服務的窮人醫院中。據記載，她的神蹟事蹟經由她的仕女和病人們做見證，所以在她死後，於 1235 年被教皇 Gregory IX 封為聖女，在後世還得到「德國中世紀最偉大的女人」（the greatest woman of the German Middle Ages）的稱號。[74]

72　稱為 Third Order of St. Francis。
73　李斯特作品中是以伊莉莎白的婆婆蘇菲將她趕出城堡為故事內容。至於是誰將伊莉莎白趕出城堡，眾說紛紜，也有一說是她自願離開。
74　參 考 自 Catholic encyclopedia: http://www.newadvent.org/cathen/05389a.htm。2011/06/28 另有傳說她行的神蹟超過 60 幾件。

二、劇情脈絡

Rouquett 的劇本依照 Schwind 於瓦特堡的「聖伊莉莎白長廊」中六幅畫作的順序，從伊莉莎白孩童時期被送至圖林根公國起，經過少女時期的「玫瑰神蹟」、夫婿十字軍東征、夫死被逐、在醫院中照顧貧民，最後以她逝世送葬封聖做結束。

全劇分六幕：

第一幕：

年僅四歲的伊莉莎白抵達瓦特堡，受到圖林根百姓的歡呼迎接，在匈牙利和圖林根兩地的大臣們相互寒暄後，伊莉莎白被迎進瓦特堡。在堡中，童年的伊莉莎白見到其未婚夫婿路易，之後和許多孩童們共同歡樂、遊戲。

第二幕：

已長成青年的路易正進行狩獵，在狩獵途中巧遇伊莉莎白。伊莉莎白正帶著食糧，要送給在遠方的貧窮人家的小孩。路易因見伊莉莎白裙兜膨脹，詢問她裡面放著什麼，伊莉莎白回答是玫瑰，但此時的她卻臉色蒼白，使路易以為伊莉莎白說謊，伊莉莎白只得誠實道來，並將裙兜打開。此時神蹟出現，原本裙兜中的食物變成玫瑰。

第三幕：

路易參與十字軍東征，在軍人高亢激昂的隊伍起拔之時，路易與伊莉莎白告別，在不捨中兩人互相祝福，路易踏上東征的旅程。

第四幕：

路易在東征的路上生病死亡，死亡的消息傳到瓦特堡。路易的母親蘇菲示意伊莉莎白必須離開瓦特堡，在狂風深夜裡，伊莉莎白悲傷地離去。但隨後瓦特堡也在狂風暴雨中被雷擊中，燃起大火。

第五幕：

伊莉莎白一人獨白，思念她的故鄉，此時窮人們圍繞著她，敘述她為他們所做的事蹟。病重的伊莉莎白逝去，天使的歌聲四起，迎接伊莉莎白。

第六幕：

伊莉莎白的喪禮。全國貧民百姓相迎伊莉莎白的棺木，此時主教、德皇霍亨斯陶芬國王腓德烈二世。以及十字軍東征的軍人們一一相送。

Rouquett 的劇本設計有數點特別之處，首先是關於這六幕的設計，是依照歌劇的方式將每一幕又分數景。劇中沒有敘事者（narrator）的串場，這樣的現象在傳統的神劇做法上並不常見，李斯特譜曲時，將每一景給予編碼。再來是故事的連結是依照瓦特堡的畫作次序而來，以致在每幕之間的劇情連結上會出現大的間隙。Howard E. Smither 就直指第一幕兒時的伊莉莎白初入瓦特堡，第二幕已經是少女伊莉莎白，加上之中沒有敘事者的串聯，容易有劇情不連貫的評價。[75] 第三點是歌詞所用的語言，全劇使用德文，但在最後一幕最後一景宗教大合唱卻使用了拉丁文歌詞，增加全劇的宗教氛圍。劇本的設計中有獨唱、重唱、合唱等一般神劇具有的歌唱設計，但由於故事內容並非出自《聖經》，乃是一個聖人的傳奇故事，所以在歌詞的書寫創作中，Rouquett 以相當抒情的方式陳述劇情，因而有人形容此部神劇為「抒情－戲劇式的神劇」（lyric-dramatic oratorio）。[76]

第三節　樂曲探討

一、樂曲形式與器樂配置

李斯特將全劇分為兩大部分，每部分涵蓋三幕，[77] 每一幕又包含數景，樂曲以器樂的序曲作為開始。全曲架構如【表 2-1】。

75　Smither, *A History of the Oratorio*, 209.
76　Ibid.
77　李斯特沒有使用「樂章」（Satz）的稱呼，只使用阿拉伯數字的編碼 1、2……到 6。但為了陳述方便，本文中以「幕」來稱呼，也可以翻譯為「曲」。樂章中細分的 a、b 等段落，則使用「段」來稱呼。

【表 2-1】《聖伊莉莎白傳奇》全曲架構

第一部分 Erster Teil		
序曲（器樂）Einleitung		
第一幕：小女孩伊莉莎白來到瓦特堡 Ankunft der Elisabeth auf Wartburg		
a	人民和領主赫曼歡迎 Bewillkommnung des Volkes und des Landgrafen Hermann	合唱與男高音獨唱
b	匈牙利貴族致辭合唱應和 Ansprache des ungarischen Magnaten und Einstimmung des Chors	男中音獨唱
c	赫曼的回應 Erwiderung des Lanadragen Hermann	男高音獨唱
d	路易與伊莉莎白初次見面 Erstes Mitteilen Ludwigs und Elisabeths	童聲對唱
e	孩子們的遊戲與合唱 Kinder spiele und Kinderchor	童聲合唱
f	人民再次表示對伊莉莎白的歡迎 Wiederholte Bewillkommung des Chors	合唱

第二幕：領主路易 Landgraf Ludwig		
a	狩獵之歌 Jagdlied	間奏及男中音獨唱
b	路易與伊莉莎白相遇 Begegnung Ludwigs mit Elisabeth	男中音與女高音對唱
c	玫瑰神蹟 Das Rosenmirakel	二重唱與合唱
d	感恩祈禱 Danksagung-Gebet Ludwigs und Elisabeths, mit Zufügung des Chors	二重唱與合唱

第三幕：十字軍東征 Die Kreuzritter		
a	十字軍合唱 Chor der Kreuzritter	合唱
b	領主路易的宣敘調 Rezitativ des Landgrafen Ludwig	男中音獨唱與合唱
c	路易與伊莉莎白告別 Der Abschied Ludwigs von Elisabeth	二重唱與合唱
d	合唱與十字軍進行曲 Chor und Marsch der Kreuzritter	間奏與合唱

第二部分 Zweiter Teil		
第四幕：女伯爵蘇菲 Landgräfin Sophie		
a	女伯爵蘇菲與管家的對話 Dialog der Landgräfin Sophie mit dem Seneschall	女中音與男中音
b	伊莉莎白悲歌 Klage der Elisabeth	女高音獨唱
c	伊莉莎白被逐出宮廷 Ihre Vertreibung aus Wartburg	女中音與 女高音二重唱
d	暴風雨 Sturm	男中音、獨唱與 管絃樂間奏

第五幕：伊莉莎白 Elisabeth		
a	祈禱 Gebet	女高音獨唱
b	夢，想念家鄉 Heimats-Traum und Gedenken	女高音獨唱
c	窮人的合唱、行善 Chor der Armen, Stimmen der Werde der Barmherzigkeit	合唱與女高音獨唱
d	伊莉莎白之死 Elisabeth Hinscheiden	女高音獨唱
e	天使的合唱 Chor der Engel	女聲合唱

第六幕：伊莉莎白的神聖葬禮 Feierliche Bestattung der Elisabeth		
a	管絃樂間奏曲 Rekapitulierung der Hauptmotive als Orchester-Interludium	管絃樂間奏
b	霍亨斯陶芬的國王腓德烈二世 Der Kaiser Friedrich II. von Hohenstaufen	男中音獨唱
c	窮人與人民的送葬合唱 Trauerchor der Armen und des Volkes	合唱
d	十字軍隊伍 Aufzug der Kreuzritter	合唱
e	宗教合唱 Kirchenchor. Ungarische und deutsche Bischöfe	獨唱與合唱

　　《聖伊莉莎白傳奇》全曲有五個主要動機，這五個動機在樂譜出版時，李斯特特別於附錄中提及。在附錄裡，他感謝多位在匈牙利的友人，

包括 Erz-Prälatien, Michael von Rimely、Erz-Abt von Martinsberg、Anton von Augusz，以及在佩斯圖書館工作的 P. Maurus Czinár、Gabriel Mátray、聖方濟修士 R. Pater Guardian 和作曲家 Michael Mossonyi。這些人從匈牙利的聖伊莉莎白慶典所唱的教會聖歌、匈牙利古老的祈禱書以及古聖歌集中，提供許多匈牙利旋律主題給李斯特，李斯特從中選了兩個，作為此劇的重要主題。[78]

在出版樂譜附錄中編列為動機 1 的「聖伊莉莎白主題」（In festo, sanctae Elisabeth），原曲出於聖伊莉莎白節日彌撒中，聖詠吟唱時所唱的第五首 *Antiphon*（見【譜例 2-1】）。動機 2 出自於匈牙利傳統詩歌集 *Lyra coelistic* 中的聖伊莉莎白聖詩，原曲有 16 節歌詞，李斯特只取其旋律（見【譜例 2-2】）。

【譜例 2-1】1 Motiv. *In festo, sanctae Elisabeth*

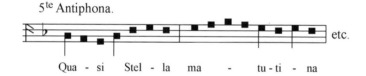

【譜例 2-2】2 Motiv. *Ungarisches Kirchenlied zur heiligen Elisabeth*

78　全文參照《聖依莉莎白傳奇》樂譜附錄 1。

第三個動機為 Eduard Reményi [79] 所提供的匈牙利民謠（見【譜例 2-3】）。

【譜例 2-3】3 Motiv. *Ungarisches Volksmelodie*

第四個動機來自古老十字軍東征的朝聖歌謠，由威瑪的管風琴手 Alexander Wilhelm Gottschlag 提供，此曲在 18 世紀再次流行於 Sachsen（見【譜例 2-4】）。

【譜例 2-4】4 Motiv. *Altes Pilgerlied angeblich aus der Zeit der Kreuzzüge*

最後一個動機，李斯特已在其他樂曲中使用過，李斯特稱之為「十架動機」（Kreuzmotive），[80] 出自於葛利果聖歌（見【譜例 2-5】）。

【譜例 2-5】5 Motiv. Kreuzmotive

以上五個動機，李斯特在樂曲中都賦予各個動機個別的意涵。在以下的章節中將詳細敘述。

79　Eduard Reményi（1828-1898），匈牙利小提琴家、作曲家，也曾為布拉姆斯的好友。
80　Smither, *A History of the Oratorio*, 217.

二、特殊作曲技法與特色

此部神劇音樂上的特色，涵蓋了多面向的呈現，例如在音樂技法上呈現李斯特對於主題動機的處理，像是「主題變形」、「主題變化」以及「主題發展」（Thematic development）等做法。另外，對於各重要主題動機的意涵，以及在全劇中的運用，也各有巧妙的用意，有的具有宗教象徵意義，也有的代表著匈牙利民族精神。器樂的做法，則呈現交響詩的作曲概念，有多元化的配器運用、標題音樂的音樂概念和純熟的段落性音樂處理。至於大合唱曲使用，雖延續神劇傳統做法，但其合唱曲的多樣性變化，使此部神劇顯得豐富生動。當時，「新德意志樂派」中，[81] 華格納（Richard Wagner, 1813-1883）的樂劇風格（music drama）正風行，Hans von Bülow（1830-1894）[82] 稱呼此劇為李斯特的 "spiritual drama"，以與華格納的 "music drama" 區隔。[83] 神劇中，多首獨唱與重唱出現接近宣敘的手法歌唱，以及不少半音階的使用，都令人聯想到華格納風格。最後是此曲所隱含的當代歐洲宗教社會的「人道主義音樂」精神，更讓此作品不同於當代其他神劇。

以下針對上述的各項音樂特色，從主題動機處理、器樂處理、大合唱曲，以及獨唱曲中的宣敘風格一一進行詳細的陳述，最後一點「人道主義音樂」精神，將另闢章節討論。

（一）主題動機處理

前面所陳述的五個重要動機，在全部神劇裡都各有巧妙的運用。李斯特在出版的總譜附錄中，除了詳述五個重要動機的出處，也附帶寫出每個動機於六幕中的使用。隨著劇情的發展，這些動機純熟地被運用，常具有

81 「新德意志樂派」包含李斯特、華格納、白遼士等浪漫樂派作曲家，最明顯的特徵在於此樂派均擅長「標題音樂」的作曲手法。

82 Hans von Bülow 為德國指揮家、鋼琴家及作曲家，曾是李斯特女兒 Cosima（1837-1930）的丈夫，後來 Cosima 與華格納相戀，兩人離婚。

83 Munson, *The Oratorios of Franz Liszt*, 28.

引導動機的功能，成為全曲重要的戲劇引導元素。這樣的做法，看似為此部作品增添些許「華格納」音樂色彩，但是深究其中每一個動機的運用，仍可看出李斯特固有的音樂處理手法。在此，先以本劇最重要的動機「聖伊莉莎白主題」為例，做深度的探究，詳探李斯特於樂曲中對動機的運用與做法。

　　全曲的第一動機「聖伊莉莎白主題」，來自於「聖伊莉莎白節日」中使用的宗教曲調（見【譜例 2-1】），起源於古老匈牙利讚美詩歌。第一句詞為「如晨星一般」（Quasi stella matutina），用來描述聖伊莉莎白在人民心中的印象。此主題在《聖伊莉莎白傳奇》神劇中就象徵伊莉莎白自己，隨著劇情進展使用此主題。主題有多樣的「主題變形」、「主題變化」，特別是在樂曲的序曲中，使用增值、改變節拍來變化主題，也使用到「主題發展」，這些做法在聲樂與器樂聲部中都可能出現。而其中又以李斯特特有的專長「主題變形」做出不少變化。以下曲例列舉全曲中「聖伊莉莎白主題」的主題變化做法。

1. 「聖伊莉莎白主題」之變化處理

　　Howard E. Smither 研究神劇的專書中，對「聖伊莉莎白主題」之「主題變形」做出整理。Smither 所整理出的例子有五種「主題變形」，但是尚有兩種「主題變形」他並未列入，而且他所列的五種中有一種出現爭議。[84] 本文參考 Smither 其中的四種，加上本研究所取的另三種，共七種「主題變形」逐一陳列如【表 2-2】。

84　Smither 研究中所列的 no. 2 主題變形，不符總譜原譜中所列的音型與歌詞，故在此不列於其中。參見 Smither, *A History of the Oratorio*, 214-215.

【表2-2】《聖伊莉莎白傳奇》主題變形

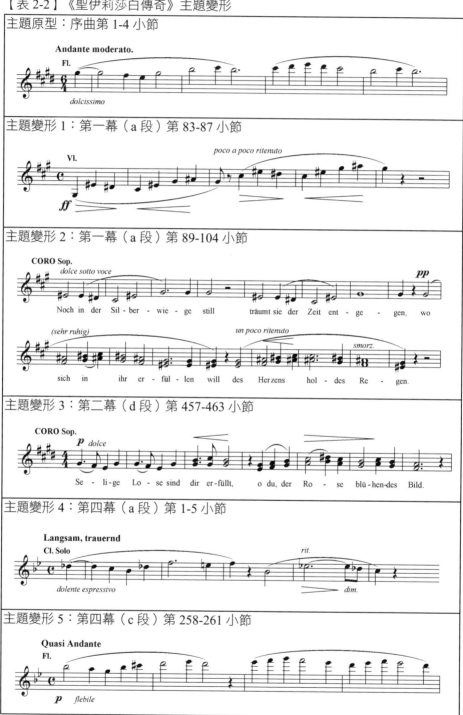

主題原型：序曲第 1-4 小節

主題變形 1：第一幕（a 段）第 83-87 小節

主題變形 2：第一幕（a 段）第 89-104 小節

主題變形 3：第二幕（d 段）第 457-463 小節

主題變形 4：第四幕（a 段）第 1-5 小節

主題變形 5：第四幕（c 段）第 258-261 小節

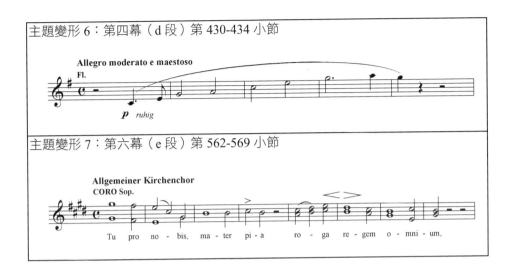

主題原型的呈現出現在序曲，「主題變形」的做法出現在第一、二、四、六幕中。其中，第四幕出現較多次，此時的伊莉莎白正面臨命運的轉捩點，丈夫去世、婆婆蘇菲殘忍地在暴風中將她與孩子逐出城堡，伊莉莎白的哀慟、祈求、憤怒隨著「主題變形」的出現，一一被表現出來。第三幕沒有出現「主題變形」的做法，但是出現「主題變化」。

「主題變化」在此強調主題的原型沒有被太大的變形或發展，只是做變奏式的改變，像是以主題的增減值或改變節拍等方式來變化主題。主題變化在全曲中出現相當多，更多見的是「主題發展」，這些變化在序曲中已展現出不少變化。以下以序曲為例。

「聖伊莉莎白主題」由兩小節前樂句，以及兩小節後樂句組成，李斯特在樂曲中常使用以下譜例所標示的 a、b、c、d 等動機，來做各樣的「主題發展」（見【譜例 2-6】）。

【譜例 2-6】「聖伊莉莎白主題」的 a、b、c、d 動機拆解

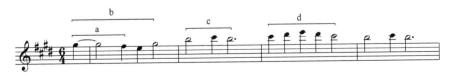

在序曲一開頭，三支長笛以 6/4 拍 Andante moderato 的速度，以模仿的方式吹奏出主題，而全曲也只有開頭的 16 小節使用三支長笛，之後在第五幕最後出現短短的四小節的三聲部長笛，全曲便沒有再出現第三支長笛的使用。三支長笛輪流吹奏出主題後，由豎笛接入，之後便改由弦樂來接續主題，管樂休息。弦樂由大提琴演奏主題，之後陸續由低音至高音輪流被不同的弦樂聲部模仿。

在序曲中，「主題變化」出現在第 74 小節開始的弦樂低音聲部，以增值的方式展開「主題變化」（見【譜例 2-7】）。第二次「主題變化」在第 98-106 小節，以 3/2 拍子替代開始的 6/4，改變音樂節拍韻律（見【譜例 2-8】）。最後一次「主題變化」出現在序曲尾聲，回到原始速度 Andante moderato，但拍號卻改為 4/4 拍，主題也因此做出「主題變化」（見【譜例 2-9】）。此處也出現李斯特「主題發展」的做法。在低音管聲部演奏前樂句時，高音的管樂同時演奏後樂句。

【譜例 2-7】序曲第 74 ～ 81 小節「主題變化」

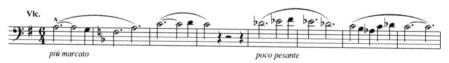

【譜例 2-8】序曲第 98 ～ 106 小節「主題變化」

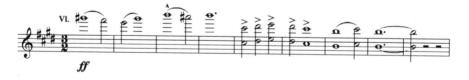

【譜例 2-9】序曲第 128 ～ 132 小節「主題變化」

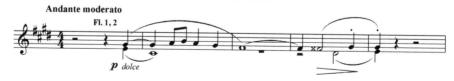

關於「主題發展」的做法，將主題拆解出 a、b、c、d 等動機組合，在序曲中做各式各樣的發展，甚至在全部神劇中大量的出現，由於變化過於多樣繁複，在此不贅述。

2.「聖伊莉莎白主題」使用上的意涵表現

全部神劇中「聖伊莉莎白主題」的使用即如「引導動機」（Leitmotiv）的做法，係隨著劇情的進展，李斯特運用主題原型、「主題變形」、「主題變化」等各式各樣的主題呈現，來表現不同的意涵，其多樣性的變化，不亞於華格納在樂劇中的呈現。以下將「聖伊莉莎白主題」在全劇中不同的意涵表現，做出整理。

（1）代表伊莉莎白本人的出現

此屬於最基本的做法，全劇出現不少。全劇中，伊莉莎白講的第一句話，便用這個主題。在第一幕 d 段，童年的伊莉莎白第一次見到他的丈夫時說：「多麼陽光燦爛的房子！彷彿家鄉的母親親吻著我！」（Wie ist das Haus voll Sonnenschein! Grüsst mir daheim mein Mütterlein!）此時李斯特將「聖伊莉莎白主題」加上細膩的節奏變化，以配合宣敘般的語氣節奏（見【譜例 2-10】）。

【譜例 2-10】第一幕 d 段第 296 ～ 300 小節

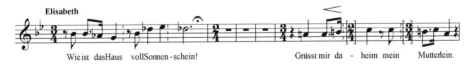

（2）表現心情的轉換

在第二幕 b 段中，有一段以「聖伊莉莎白主題」變化來表現慌張失措的伊莉莎白。此時，路易在打獵的途中遠遠看見伊莉莎白，此時長笛聲部出現「聖伊莉莎白主題」原型，當路易前進，伊莉莎白見他時，面帶著惶恐慌張，雙簧管聲部轉以小調吹出「聖伊莉莎白主題」（見【譜例 2-11】）。

【譜例 2-11】第二幕 b 段第 201 ～ 204 小節

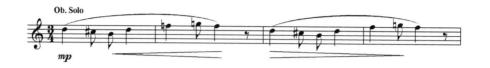

　　還有以「聖伊莉莎白主題」來表現她急切悲傷的做法。在第三幕 c
段，路易必須參加十字軍東征，伊莉莎白面對將起程的丈夫敘述她悲痛的
心情，在她兩次密集的詢問路易：「啊！你真的必須離開我嗎？」（Ach,
must Du mich verlassen?）之後，弦樂奏出「聖伊莉莎白主題」的「主題變
形」，將主題的前樂句以上行二度結束，以表現伊莉莎白殷切的疑問（見
【譜例 2-12】）。

【譜例 2-12】第三幕 c 段第 348 ～ 349 小節

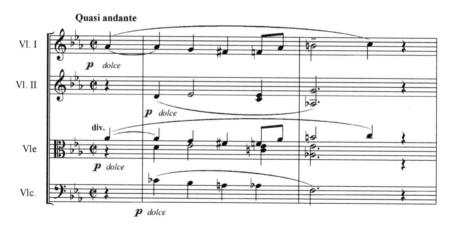

　　第四幕樂曲開頭，在上一節中敘述的「聖伊莉莎白主題」主題變形 4，
表現伊莉莎白得知丈夫死訊後的哀傷。隨後，因為婆婆強勢的逼迫，她帶
著孩子離開瓦特堡時，風雨大作，在暴風雨中管樂吹奏著「聖伊莉莎白主
題」之主題變形 6，此時這主題變形表現出堅毅的伊莉莎白，力頂狂風而
行，離開瓦特堡。

（3）主題性格轉化

　　以上（1）、（2）兩點，屬於伊莉莎白自己的情緒表現。全劇中「聖伊莉莎白主題」另有一種巧妙的運用，此主題已不是表現她自己，而是轉化為其他意涵。例如，在第三幕 c 段最後，大軍即將開拔，路易在第 481 小節管弦樂全停時，以「聖伊莉莎白主題」的前樂句獨自唱出「在禱告中紀念我！」（Nimm mich in dein Gebet!）此時的主題已是一種祈求，表達他期待在她的禱告中，伊莉莎白能想念著他（見【譜例 2-13】）。

【譜例 2-13】第三幕 c 段第 481 小節

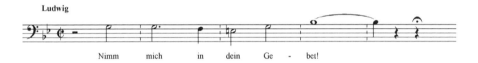

　　另外一處相類似的做法，在第四幕 c 段伊莉莎白毅然離開瓦特堡前，蘇菲憤怒地大聲逼迫著伊莉莎白，此時無助的伊莉莎白想起丈夫，對著死去的丈夫說：「啊你！我的丈夫啊！你見到危急中的我嗎！」（O Du, mein Gatte, säh'st Du meine Noth!）在伊莉莎白唱出此句之前，大提琴先在低音拉出「聖伊莉莎白主題」，在她唱著此句歌詞的同時，豎笛與長笛先後又將此主題演奏一次。這次的做法，李斯特讓「聖伊莉莎白主題」由低音到高音在器樂聲部出現三次，配合著伊莉莎白對著在天上的丈夫的話語，此時的主題，已成為一種她對丈夫呼求，透過主題傳達到天上（見【譜例 2-14】）。

【譜例 2-14】第四幕 c 段第 397 ～ 404 小節

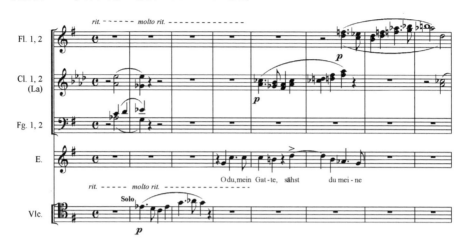

　　再有一處代表著祈禱意涵的「聖伊莉莎白主題」，在第五幕 b 段
伊莉莎白病重，思念家鄉回憶以往，最後，她向神祈求保護她的孩子：
「請將祢的手放在我孩子的頭上！」（Leg deine Hand auf meiner Kinder
Haupt!），此句歌詞即是在 F# 大調上以「聖伊莉莎白主題」唱出。

　　最後一個例子出現在伊莉莎白全劇中最後一句話，伊莉莎白已將死
去，在第五幕 d 段最後，伊莉莎白以「聖伊莉莎白主題」向神交出自己的
生命：「我將我的靈魂交在祢的手中！」（in deine Vaterhände befehl' ich
meinen Geist!）隨後在兩拍的 G. P. 後，長笛獨奏出一段自由無小節的樂段，
音型不斷地上行，在此可以呼應序曲中「聖伊莉莎白主題」第一次出現時，
即是以長笛來演奏的做法（見【譜例 2-15】）。

【譜例 2-15】第五幕 d 段第 505～516 小節

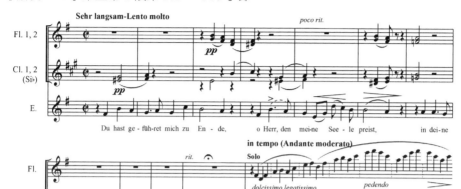

（4）表現宗教的「超越性」

　　伊莉莎白在 1235 年被天主教教皇封為聖女，她被封為聖女的重要原因在她所行的神蹟。相傳她行的神蹟有 105 件，共有 600 人願意為她做見證。[85] 在神劇《聖伊莉莎白傳奇》只詳細描述最有名的一段「玫瑰神蹟」，其餘並無敘述。但在音樂中，李斯特放入他的巧思，細膩地表現聖伊莉莎白故事中的超越段落。

a. 以「聖伊莉莎白主題」表現神蹟

　　在第二幕 c 段〈玫瑰神蹟〉（Das Rosenmirakel）段落中，路易在狩獵的路上看見伊莉莎白，當時她臉色慌張，且衣裙中藏了東西。伊莉莎白謊稱她在採集玫瑰，但最後她向路易坦白，唱出：「我在上帝和你面前撒了謊！我沒有採集玫瑰，我是去探望生病的人，看！我拿了酒和麵包，是我這個罪人要贈給他們的！」（und hab' an Gott und Dir gefehlt! Nicht Rosen pflückt' ich hier im Hage, zu einem Kranken ging ich hin, sieh', Wein und Brod hier, das ich trage, die Spenden einer Sünderin!）當伊莉莎白打開衣裙的

85　http://de.wikipedia.org/wiki/Elisabeth_von_Th%C3%BCringen. 2011/06/28

瞬間，音樂轉為 D♭ 大調 Andante moderato，豎琴進入，和小提琴及長笛演奏琶音作為伴奏，低音樂器緩慢地奏出「聖伊莉莎白主題」，而路易則唱出：「我看見什麼，是玫瑰！」（Was seh ich: Rosen!）（見【譜例 2-16】）。

李斯特將這段食物變為玫瑰的神蹟以「聖伊莉莎白主題」呈現，意味著這主題已經不是只代表伊莉莎白自己，而代表神蹟。

【譜例 2-16】第二幕 c 段第 292 ～ 295 小節

b. 天使合唱使用「聖伊莉莎白主題」

　　第五幕 d 段終了時，伊莉莎白去世，她看見光，引領她走向天堂。緊接著，e 段為〈天使合唱〉，在器樂前奏後，合唱以無伴奏方式歌唱；唱至第二段，音樂表情術語「略帶感動的」（Ein wenig bewegter）段落時，器樂伴奏加入，第二段歌詞唱出：「*所有的淚水已流逝，以恩典的澆灌與天堂的露水替代，在痛苦荊棘滿佈之處，天堂的玫瑰開滿全地。*」（Und alle Thränen, die geflossen, sind Gnadentropfen, Himmelsthau, und Himmelsrosen sind entsprossen der qualerfüllten Dornenau.）當合唱唱出第一句歌詞時，旋律緩慢平靜，唱到「*天堂的玫瑰開滿全地*」這一句歌詞時，李斯特配上「聖伊莉莎白主題」後半句旋律。這樣的做法讓人聯想伊莉莎白此時已在天堂的玫瑰園中（見【譜例 2-17】）。[86]

【譜例 2-17】第五幕 e 段第 566 〜 584 小節。

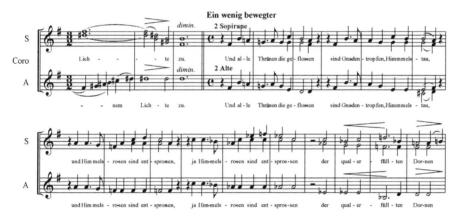

c. 終曲〈宗教合唱〉伊莉莎白封為聖女

　　第六幕最後段落 e 段為一首〈宗教合唱〉，特別的是李斯特將此曲的歌詞語文改為古老神聖的拉丁文，以凸顯此段的神聖性。在大合唱唱出

86　天主教提及聖母瑪利亞即居住在天堂玫瑰園中。

「祈禱懇求憐憫我們的大君王……」（Tu pro nobis, mater pia roga regem omnium）之前，有一段四小節的器樂間奏，由管樂與管風琴兩次以強音 f 奏出「聖伊莉莎白主題」的前五音。這一段輝煌的前導音，彷彿宣告伊莉莎白在天堂國度中已成聖。

（二）其餘主要動機的運用

　　《聖伊莉莎白傳奇》神劇中，出現最多的是「聖伊莉莎白動機」，另外四個重要動機雖然沒有出現得如此頻繁，但各都被李斯特巧妙地運用。以下整理出幾個關於另外四個重要動機的運用特色。

1. 宗教的象徵性運用

　　在李斯特所使用的五個主要動機中，有兩個動機來源本身就深具宗教意涵，「十架動機」以及〈朝聖之歌〉（Pilgelied），加上李斯特將之運用於劇情進行中，使得音樂透過這些具有宗教象徵的動機指引，更加生動豐富。

　　關於「十架動機」（見【譜例 2-5】），源自於葛利果聖歌《日經課》〈聖母尊主頌〉的導入音（Intonation），只由三個音 g-a-c 組成。李斯特於樂曲的附錄中寫出此動機已在他的 Graner Messe 中 Gloria 樂章中的複格段落、《但丁交響曲》終曲合唱以及交響詩 Die Hunnen-Schlacht 中使用過。每次運用時，都代表基督教十字架的象徵意義。《聖伊莉莎白傳奇》是李斯特最後一次於宗教作品中使用這動機，並表現出與宗教相關的三種意義，分別是神蹟、神聖使命以及神的安慰與祝福。

（1）神蹟

　　「十架動機」第一次出現在第二幕的 c 段〈玫瑰神蹟〉。當伊莉莎白將衣裙中裝給窮人吃的食物打開，竟然出現玫瑰，眾人以合唱驚呼「這是神所顯的神蹟！」（Ein Wun-der hat der Herr gethan!）後，樂曲轉為 E 大調 Allegro deciso，由低音樂器以強音 f 齊奏出「十架動機」，路易緊接著唱「是個神蹟！」（ein Wunder!）這樣的呼聲與基督教信仰中耶穌死於十

字架上，後來復活的神蹟相呼應。此處「十架動機」的使用就是神蹟的代表（見【譜例 2-18】）。

【譜例 2-18】第二幕 c 段 Allegro deciso 第 344 ～ 358 小節

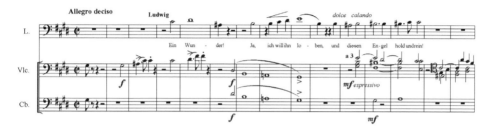

（2）神聖使命

　　「十架動機」大量出現在第三幕 a 段〈十字軍合唱〉。樂曲一開始就出現「十架動機」，不斷地做模進，並在各不同樂器聲部從低音到高音做模仿，在第 18 小節樂團最激昂處，男聲合唱唱出：「進入聖地、進入棕櫚之地，這是救贖者的十架豎立之地，神伴隨著我們的軍隊前進。」（In's heil'ge Land, in's Palmenland, wo der Erlöser's Kreuz einst stand, sei uns'res Zugs Begleiter.）男聲合唱先是以齊唱唱出「十架動機」，之後又以模仿方式不斷重複此動機，配上樂團氣勢磅礴的伴奏，此時這個動機代表著神聖使命，軍隊以「十字」為旌旗，浩浩蕩蕩地準備東征耶路撒冷。

（3）神的祝福與安慰

　　最後一幕 b 段〈霍亨斯陶芬的國王腓特烈二世〉，此段德國皇帝霍亨斯陶芬王朝腓特烈二世在伊莉莎白葬禮出現，他安慰百姓，伊莉莎白在天堂的亮光中仍然為貧苦的百姓繼續祈求，當他唱到：「在那裡她找到她的丈夫。」（Dort findet sie den Gatten.）此時，音樂由 A♭ 大調轉為 E 大調，歌詞回憶起當初在戰場喪命的路易公爵：「他如此的年輕，聖戰戰場上的戰鬥者！」（der so jung, das heil'gen Landes Kämpfer!）這一段只維持 10 小節，但在長笛與豎笛聲部清楚明亮地出現兩次的「十架動機」。此次的

「十架動機」充滿了安慰，彷彿表示伊莉莎白已在天堂與其丈夫相遇（見【譜例 2-19】）。

【譜例 2-19】第六幕 b 段第 342 ～ 349 小節

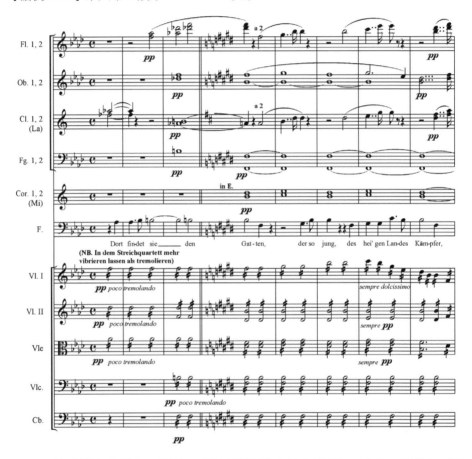

至於〈朝聖之歌〉，即第四個主要動機（見【譜例 2-4】），原曲為《美哉主耶穌》（*Schönster Herr Jesu*），是一首流傳已久的聖歌，首次出現在第三幕 d 曲〈十字軍進行曲〉（*Marsch des Kreuzzugs*）。此曲先是以一長段的器樂間奏，描述軍隊出征向聖地邁進。之前使用的「十架動機」又再次出現，直到樂曲進行至器樂間奏的一半時，音樂轉入 E♭ 大調 Quasi l'istesso tempo，管樂以室內樂形式，在 dolce cantando 的表情記號下吹出〈朝聖之

歌〉主題，與前面強盛浩蕩的「十架動機」樂段形成強烈的對比。此處銅管溫柔地吹奏，彷彿唱出原曲《美哉主耶穌》對神的讚美。器樂間奏後，合唱團四聲部大合唱再次唱出〈朝聖之歌〉主題，歌詞重複第三幕 a 段大合唱的歌詞：「進入聖地、進入棕櫚之地，這是救贖者的十架豎立之地，神伴隨著我們的軍隊前進」。

　　此主題在第六幕 a 段，器樂的前奏曲中也再次出現。這段器樂樂段中出現多種動機，代表著不同的人出現在伊莉莎白的送葬行列中，十字軍東征軍隊加入送葬行列時就是以〈朝聖之歌〉主題來呈現。

2. 匈牙利精神象徵

　　第三個主要動機取材自匈牙利民謠（見【譜例 2-3】），李斯特並沒有說明此民謠的出處，只提出此旋律的提供來源是 Eduard Reményi。此動機在全劇中出現四次，分別在第一幕 b 段、第四幕 c 段、第五幕 b 段，以及第六幕 a、b、c 三段中。在第一幕護送伊莉莎白到圖林根的匈牙利貴族們出現時，他們先以具有匈牙利舞曲特色的旋律主題，將伊莉莎白交在圖林根公爵的手中。[87] 在最後兩句祝福的話語中：「願她在位長久生活尊貴，她是匈牙利珍貴的驕傲！」（Es herrsche lang und leb' in Ehren, Dies teure Pfand des Ungarlandes!）管弦樂部分奏出了匈牙利民謠動機，隨後進入的合唱團也以此動機唱出同樣的歌詞。第五幕 b 段，當伊莉莎白思念匈牙利家鄉時，樂團中也不斷地出現此旋律。

　　全劇中有一處不但將此動機當作匈牙利國家象徵，也表現出此國堅毅剛強的民族精神，此段音樂出現在第四幕 c 段，伊莉莎白被婆婆趕出家門之際，她帶著孩子，堅毅地唱出：「在奔流的淚水中我停止控訴，來吧！我的孩子，我們走！」（Im Strom der Träne stirbt die Klage. Kommt, meine Kinder, kommt hinab!）之後，弦樂撥奏出匈牙利民謠動機，此處李斯特還

87　Smither 的研究認為匈牙利貴族所唱的主題，具有附點、切分音以及四度音程的跳進，與匈牙利的舞蹈 Verbunkos 或 csárdás 特徵相同。參見 Smither, *A History of the Oratorio*, 223.

在譜上標示「伊莉莎白慢而尊嚴的離開」（Elisabeth entfernt sich langsam mit Würde），在風雨中，伊莉莎白帶著匈牙利血統的尊嚴離開瓦特堡（見【譜例 2-20】）。

【譜例 2-20】第四幕 d 段第 427～436 小節

3. 「人道主義音樂」的音樂實踐

　　李斯特所用的第二動機，緣起於 1695 年在 Nagyszombat 出現的歌謠集 *Lyra coelestic von György Náray*（1645-1699）的聖歌《聖伊莉莎白聖詩》（動機見【譜例 2-2】），旋律曲調為教會調式 Dorian 調，原曲歌詞的第一句為：「讓我們回憶聖伊莉莎白以及她所做的好行為」。順應此

句的意思，李斯特將此旋律使用於第五幕 c 段〈窮人的合唱〉（Chor der Armen）中，用它來代表貧苦的窮人們，在本文中稱呼它為「窮人主題」。關於此主題的運用，與李斯特理想中的宗教音樂精神理念有密切的關係，即所謂的「人道主義音樂」，這理念與當時 1830 年代法國各樣的政治暴動與人民革命所產生的對悲苦人群的憐憫有關。此項議題，將在後續章節詳細討論。[88]

（三）器樂處理

此部神劇使用的樂器，包含短笛、3 支長笛、2 支雙簧管、1 支英國管、2 支豎笛、2 支低音管、4 支法國號、3 支小號、3 支伸縮號，低音號（Tuba）、定音鼓、小鼓、鈸、大鼓、低音鐘（in Mi）、2 個豎琴、簧風琴（Harmonium or Armonium）、管風琴，絃樂。從以上的配器看來，其配器的使用，並沒有比浪漫樂派的作曲家，如白遼士、華格納等，來得龐大。但在樂曲中，卻可感受到李斯特多處細膩的處理。另外，全劇中有一些長的器樂段落，也呈現出李斯特在交響詩中所擅長的器樂段落處理。以下分別敘述其特殊用法之處。

1. 特殊配器處理

首先針對長笛的使用，誠如前一章節所敘述，李斯特在配器上要求使用三支長笛，但是全劇讓三支長笛一起出現的段落非常短，只有樂團導奏的前 14 小節，以及第五段最後出現四小節的三聲部長笛。在導奏部分，讓三支長笛輪流模仿「聖伊莉莎白主題」，但是在第 15 小節豎笛出現後，第三支長笛便不再使用。在第五段，三支長笛和聲式地一起吹奏兩小節，後做短暫的休息，又再演奏兩小節，之後便嘎然而止，其三支長笛同時運用的配器色彩並不明顯。但是，李斯特在伊莉莎白去世時，獨留一支長笛吹奏一段婉轉優美的上行旋律，令人與導奏時李斯特選擇以長笛來演奏

88 參見本書第四章。

「聖伊莉莎白主題」的做法相連結，也不禁讓人臆測李斯特是否以長笛這樂器來代表伊莉莎白，雖然在樂曲其他地方並沒有後續明顯的處理（見【譜例 2-15】）。

關於豎琴的使用，在浪漫樂派的器樂曲上，這項樂器的使用已不算特色，但是，在神劇中使用此項樂器，則屬不尋常。李斯特在兩處樂段中使用豎琴，賦予了此項樂器神秘的、神蹟顯現，以及死後的天堂等器樂語義概念。第一次出現在第二幕 c 段，也就是所謂的〈玫瑰神蹟〉樂段；在第二幕第 292 小節時，路易看見伊莉莎白所説在裙兜中是麵包與食物，但在開啟裙兜時，看見的卻是玫瑰時，此時豎琴聲響起；豎琴的聲響，與玫瑰神蹟同時出現（見【譜例 2-15】）。李斯特在總譜上於此處使用一段文字叮嚀指揮與樂團：「在此處以及在合唱團唱出『這是神所行的神蹟』的地方，樂團應該有轉變般煥發光輝的聲響。」（An dieser Stelle und bei dem Eintritt des Chors "Ein Wunder hat der Herr getan" soll das Orchester wie verklärt erklingen.）[89] 其中李斯特所用的關鍵字 "verklärt"（轉變）一字，清楚地指示除了歌詞明確的指引外，樂團聲響也指引出音樂背後的意涵，即如神蹟一般，事物一切在瞬間改變，神所行的神蹟使食物變成玫瑰。

另外一處代表死後天堂世界的器樂語義呈現，是在第五幕 e 段的〈天使合唱〉，天使在伊莉莎白死後升天段落中，唱出：「痛苦消逝，細鎖鬆裂」（Der Schmerz ist aus, die Bande weichen.）此時豎琴再度出現，伴隨著合唱，最後第五幕在豎琴的樂聲中結束。在此段中，另一項樂器也伴隨出現，即是簧風琴，因其音色與管風琴相似，給人宗教慰藉的聯想。

至於管風琴，只出現在全劇最後的〈宗教合唱〉曲中。由合唱團使用拉丁文唱出〈宗教合唱〉，管風琴即隨之伴奏，但是在中段時，管風琴便休息，直到樂曲最後 20 小節，合唱唱出「阿們！」（Amen!）管風琴再

89　Franz Liszt, *Die Legende von der heiligen Elisabeth*（Budapest: Editio Musica Budapest, 1985），95. 其中的關鍵字 "verklärt"，中文不易翻譯，英文 Smither 譯為 transfigured，意指如魔術般瞬間的轉變，如舊變新，光華四溢的榮光形狀。

次進入，全劇結束在管風琴輝煌浩蕩的聲響中。

2. 器樂段落

　　此部神劇中有幾段由管弦樂團所演奏的器樂樂段，作為序奏、間奏與尾奏。這些樂段有的長度相當長，將近 300 小節；最短也有 33 小節長。這樣的器樂段落，在神劇曲種上出現，實不多見，反而較常出現在歌劇中。而且有些器樂段落的長度實在過長，顯已不具備描述劇情發展之功能，而是一段展現器樂特質與技巧的段落。這幾個器樂段落呈現出李斯特自威瑪時期以來，寫作交響詩的手法概念；有標題的企圖在其中，但由器樂盡情揮灑展現，氣勢磅礡，手法純熟。【表 2-3 】分列出幾處器樂段落所在。

【表 2-3 】《聖伊莉莎白傳奇》器樂段落

	段落	速度	總小節數	樂段性質
1.	序曲 Einleitung	Andante moderato	171 小節	導奏
2.	第三幕 d 段，十字軍進行曲（Marsch der Kreuzfahrer）	Allegro risoluto	204 小節	間奏：位於 d 段十字軍大合唱的中間間奏段落
3.	第四幕 d 段，暴風雨（Der Sturm）	Allegro moderato e maestoso-Quasi l'istesso tempo-a tempo della marcia	68 小節	尾奏：位於 d 段暴風雨的尾奏
4.	第五幕 c 段	Sempre andante moderato	79 小節	間奏：窮人合唱之前
5.	第五幕 c 段	Andante moderato	33 小節	間奏：天使合唱之前
6.	第六幕 a 段，管絃樂插曲（Interludium）	Andante maestoso, un poco mosso	292 小節	前奏：聲樂聲部進入前

　　從【表 2-3 】中可以看出，此幕的序曲（Einleitung）並非全劇中最長的器樂曲。反而是最後一幕的「管弦樂插曲」（Interludium），長 292 小節，並且這段管弦樂插曲出現在第六幕開頭。另一段較長的器樂段落在第三幕 d 段（204 小節）。

　　其餘的段落較短，但至少都有 30 小節以上。此外，每個器樂樂段於該曲中所扮演的性質也各不相同，作為前奏、間奏以及尾奏的性質都有。

此曲的序曲與李斯特交響詩做法相似，除了如前一節敘述，全曲以「聖伊莉莎白主題」做發展，並且在曲中呈現出此主題的「主題變形」以及「主題變化」等技法，樂曲由三支長笛以寧靜的氣氛開始，中間段落輝煌激昂，尾段回到寧靜的氛圍中，樂曲以 ppp 結束。

最能展現李斯特在全劇中設計器樂曲段落的企圖心，應該是第六幕 a 段的「管弦樂插曲」。李斯特給予 a 段的標示為「**以重現主要動機作為插入段**」（Rekapitulierung der Hauptmotive als Orchester-Interludium）。[90] 可見此段落管弦樂團重現本劇重要的五個主題動機。此曲因延續前一幕，伊莉莎白去世，所以音樂如喪葬進行曲般開始，有大鼓、定音鼓行進的節奏，配合沉重憂悶的「窮人合唱」動機，但不久音樂漸漸增強，接入輝煌燦爛的「聖伊莉莎白動機」。若將五個動機於此曲出現的次序加以排列，可見其出現次序以「十字軍東征之歌」為中心，呈現拱型的對稱式排列順序：

窮人合唱	聖伊莉莎白動機	匈牙利之歌	十字軍東征之歌	匈牙利之歌	聖伊莉莎白動機

此段器樂段落引發令人思考的議題，是李斯特的意圖為何？作曲家在樂曲的最後一幕如回憶般將之前的動機重複一次的做法，在浪漫時期已常出現，但多出現於管弦樂作品中。但在神劇這樣的曲種中，有著劇情發展的限制，每個動機於故事情節中都具有發展劇情的重要角色，但是在此處五個動機的出現，令人聯想到戲劇終了時，所有演員上台謝幕的大慶典做法。

另一項思考點是，此器樂段落長度很長，且架構相當完整，如迴旋曲式一般，且最後樂譜以一細一粗的雙線做結束，更顯出此段是以一段獨立樂段來呈現的企圖。[91]

90　Liszt, *Die Legende von der heiligen Elisabeth*, 377.
91　華格納的歌劇終曲有類似的做法，但是並沒有如此曲將器樂的前奏以雙線結束，多是與最後一幕的劇情相連。

　　第三幕 d 段的「十字軍進行曲」是以大合唱先開始，中間夾一段相當長的器樂間奏，最後合唱再高唱「朝聖之歌」結束全幕。在這段間奏中，管弦樂團輪流演奏兩個主要主題動機——「十架動機」與「朝聖之歌」，曲式呈現 a-b-a-b 的段落形式，這兩個動機相連在一起，如上一章節所述，充滿了宗教氣息。

　　少於 100 小節的器樂段落，是作為第四幕尾奏的暴風雨段落，李斯特發揮其標題音樂的音樂技法，在此段音樂出現大量的半音階及絃樂顫音。最後是兩段作為間奏，且夾在第五幕 c 段窮人合唱與天使合唱之前的器樂段落。這兩段器樂是以室內樂的型態出現，兩段演奏的旋律相似，都是「聖伊莉莎白主題」的「主題變形」（見【譜例 2-21】）。

【譜例 2-21】第五幕 c 段第 237 ～ 248 小節

（四）合唱處理

　　《聖伊莉莎白傳奇》全劇中幾乎每一幕都使用到合唱，除了第四幕以外。李斯特賦予合唱多樣性的變化，豐富精采。以下從多個面向來看李斯特於此劇中合唱的處理。

　　首先在聲部的運用上，此劇中有混聲合唱、男聲合唱、女聲合唱、

童聲合唱。在合唱織度的運用上，多和聲式的做法，些許簡單的聲部模仿，也有無伴奏合唱的唱法，也有配合著重唱或獨唱者作為襯托的做法，此劇特別的是完全沒有使用在大型宗教音樂常常使用的合唱複格曲（Chor fuge）。在內容性質上，李斯特賦予合唱於該曲中的角色十分多元，此點與神劇的傳統做法相符，合唱的角色，有扮演群眾百姓的角色、有軍人、有孩童、有窮人、有天使，也有當作客觀的評論者，這客觀的評論者又可分為讚美者、禱告者……相當多元豐富。以下就每個幕中合唱的做法做詳細的敘述。

第一幕有四聲部混聲合唱（SATB）以及童聲合唱。四部混聲合唱出現在這個幕的開始與最後，歌詞內容相似，使用 A 大調，角色上代表圖林根的百姓們，高聲歡唱：「歡迎！歡迎！我們的新娘！」（Willkommen die Braut!）。第一幕 e 段為「兒童們的遊戲與合唱」，為三聲部童聲合唱（SSA），以輕快 6/8 拍和長低音配合孩童們玩樂的歌詞，角色上也是代表著圍繞在小路易與小伊莉莎白身邊的孩童們。此段兒童合唱可分為 a、b、a 小三段體，中間的 b 段很短，只有八小節，但曲調離開調性 A 大調，而使用 Phrygian 調式，讓整個音樂時空彷彿回到伊莉莎白所在的 13 世紀，兒童們吟唱著古老的匈牙利歌謠一般。[92]

第二幕合唱出現在 d 段，以混聲四部合唱襯托路易與伊莉莎白的二重唱。此時二人在玫瑰神蹟之後，歌詠讚美感謝上帝，合唱的角色屬於客觀評論者的角色，雖然合唱襯托著二重唱，但是歌詞內容卻單單讚美伊莉莎白：「汝可共享天使之樂，一如玫瑰迷人花色！」（Selige Lose sind Dir erfüllt, o Du, der Rose blühendes Bild!）之後在第 426 小節重唱停止，合唱以 ff 的聲量唱出「天堂的榮耀照耀你，天堂的玫瑰為你永恆的華冠」（Leuchtend umkosen Strahlen dich ganz, himmlischer Rosen ewiger Kranz），旋律即是「聖伊莉莎白主題」的變化型態（見【譜例 2-22】）。

92　此段八小節的調式音樂在文獻中並未提及是否與古老的匈牙利童謠有關。

這次的合唱會在 486 小節再重複一次，加入豎琴伴奏，旋律則在 E 大調上
做大小和聲上的變化。

【譜例 2-22】第二幕 d 段第 426 ～ 429 小節

　　第三幕一開始即是十字軍的大合唱，長而龐大，共長 240 小節。李斯
特使用男聲四部合唱（TTBB），內容唱的是軍人們為聖地而戰的心聲，
以十架動機為全曲的基礎，高唱這是「上帝的心意！」（Gott will es!）
b 段為路易的宣敘調，隨後 c 段伊莉莎白出現，混聲合唱先出現，李斯特
指示以安靜、溫柔的唱出：「她如此溫順，她如此美好，我們歡欣地效
忠於她」（Sie ist die Milde, sie ist die Güte, wir schwören Treu mit freudigem
Gemüte）。此段合唱的角色換成百姓。d 段路易與伊莉莎白告別時，李斯
特讓代表十字軍的男聲合唱不斷地插入其中，軍人振奮人心的進行曲，配
上兩人依依不捨的告別，形成情緒上的對比。此幕最後以四聲部混聲合唱
唱出「朝聖之歌」的旋律做結束，象徵全民百姓共同歡送這支榮耀的軍隊。
　　第四幕是唯一沒有合唱的一幕，第五幕則由李斯特明顯的指示，其中
的合唱一是〈窮人合唱〉，另一個是〈天使合唱〉（Chor der Engel）。〈窮
人合唱〉使用四聲部混聲合唱，但是〈天使合唱〉只使用三聲部女聲合唱

（Frauen Chor, SSA）。[93]〈窮人合唱〉先出現，敘述伊莉莎白照顧貧病交加的窮人們的事蹟，〈天使合唱〉則出現在伊莉莎白去世後，天使的歌聲環繞著她。

此幕中，這兩種合唱在做法上出現「超越性」的意涵。第五幕 c 段第421 小節，出現了全劇唯一一段無伴奏合唱的樂段，由〈窮人合唱〉唱出「神的恩寵將透過妳，請將我們放在妳的禱告中！」（Sein Segen ist's, der dich durchweht, drum nimm uns auf in dein Gebet!）（見【譜例 2-23】）。

【譜例 2-23】第五幕 c 段第 421 ～ 435 小節

93　李斯特在譜上指示只使用一半的女聲合唱或三聲部女生重唱。參見 Liszt, *Die Legende von der heiligen Elisabeth*, 366.

到了伊莉莎白去世後，〈天使合唱〉所唱的旋律與〈窮人合唱〉相類似，只改變節拍變化，旋律幾乎再現一次。但是，此時唱的人不是貧窮的人，而是天使。天使在伊莉莎白死後升天段落中，唱出：「不死的純潔軀體，靈魂向上昇華，與我們一樣。」（die Seele steigt als Unsresgleichen.）（見【譜例 2-24】）。

【譜例 2-24】第五幕 e 段第 559～565 小節

李斯特在此處的做法，是讓幾乎相同的旋律，由窮人改為天使來唱，似乎想表達地上的窮人在天國中就等同於天使。伊莉莎白在世時照顧這些孤苦的貧窮人，而這群人未來將超越世俗階級，化為天使，在天堂中接引伊莉莎白。

第五幕的窮人合唱，是李斯特對於理想中的宗教音樂的實踐，李斯特期待宗教音樂能在音樂中表現對神的崇敬以及對人的關懷，將宗教的愛與悲憫，透過音樂來安慰、慰藉人世間的悲苦大眾。這種屬於「人道主義音樂」的情懷，如何展現在這部神劇《聖伊莉莎白傳奇》中，將於後續章節做進一步的探討。

最後一幕的合唱有三段，首先出現在 c 段〈窮人與人民的送葬合唱〉（Trauerchor der Armen und des Volkes），在送葬的行列中，窮人與百姓一起擁戴著伊莉莎白的棺木前行。這段合唱為四聲部混聲合唱，李斯特在第 396 小節指示此段合唱由百姓來唱（Chor des Volks）。[94] 而樂團伴奏則是

94 Liszt, *Die Legende von der heiligen Elisabeth*, 420.

代表窮人們，此時樂團的伴奏使用第五幕中窮人合唱的旋律，也就是《聖伊莉莎白聖詩》主題（見【譜例2-25】）。

【譜例2-25】第六幕c段第395～400小節

窮人與百姓之後，送葬的行列中增加了十字軍的軍人們，樂團奏出「十架動機」主題，隨後也奏出「朝聖之歌」，合唱則由男聲合唱。李斯

特沒有使用傳統的複格手法，以一首大合唱複格曲做樂曲的終曲，而是透過拉丁文的使用，增加其宗教性氛圍。曲中穿插了匈牙利主教禱詞，此時樂團配上「匈牙利民謠」動機，還有德國主教的禱告，樂團管樂部分則吹奏「聖伊莉莎白主題」。至此為止，全劇重要的五個動機全部出現完畢。最後，大合唱唱出「敬虔的母親，為我們向大君王祈求……」（Tu pro nobis, matter pia, roga regem omnium），配合「聖伊莉莎白主題」，結束全劇。

（五）獨唱與重唱手法

全劇中有幾段能相當鮮明地表現人物個性的獨唱，特別是第四幕婆婆蘇菲、以及第五幕伊莉莎白的祈禱和思鄉。在重唱部分，最經典的即是本劇中的〈玫瑰神蹟〉，一直被喻為是全劇最美的段落。[95] 此部神劇中有一段極短的三重唱，僅九小節，係由蘇菲、伊莉莎白以及男僕塞納沙爾（Seneschall）於第四幕中所唱。

Edtlef Altenburg 在 *MGG* 中形容李斯特的《聖伊莉莎白傳奇》中使用的是一種「戲劇性的音樂語言」（die Dramatik der Tonsprache）。[96] 他認為全曲相當著重語言，多首獨唱與重唱均以接近宣敘的手法歌唱，這樣的做法被 Paul Merrick 稱之為「華格納式的」（Wagnerian）手法。[97] Merrick 舉出第四幕許多蘇菲與伊莉莎白的獨唱及重唱段落，都呈現「華格納式的」的風格。

全劇中的負面角色蘇菲，在第四幕得知兒子死訊之後，為了重掌權力，準備驅離伊莉莎白。李斯特在前奏音樂中，以快速二度音程顫音以及大量的半音，鋪陳出這個負面角色陰狠的一面，其中有個代表蘇菲的減五度音程動機，強烈尖銳的在第 24 小節法國號和絃樂聲部出現，隨後接入

95　Smither, *A History of the Oratorio*, 223.

96　Edtlef Altenburg, "Liszt," in *Die Musik in Geschichte un Gegenwart*, ed. Ludwig Finscher（Stuttgart: Metzler, 1998）, 300.

97　Merrick, *Revolution and Religion in the Music of Liszt*, 175.

五度的模進（見【譜例 2-26】）。後面的蘇菲獨唱，除了大量的半音進行之外，歌唱旋律進行中也屢屢出現減五度音程動機，例如第 71 小節中，她高喊：「這是我主人的權力！」（mein des Gebieters Macht!）即出現減五度、甚至減七度大跳音程（見【譜例 2-27】）。另一個則是與前奏中器樂呈現相同節奏與音程的例子，在第 126-130 小節，她以命令的口吻要他的男僕聽命於她（見【譜例 2-28】）。

【譜例 2-26】第四幕 a 段第 25 ～ 29 小節

【譜例 2-27】第四幕 a 段第 70 ～ 73 小節

【譜例 2-28】第四幕 a 段第 126 ～ 130 小節

被 Merrick 稱為相當能呈現「華格納式的」樂段，有一段為伊莉莎白對神的呼喊：「神啊！你見痛苦在我的身上，你掩面離棄我嗎？」（O Gott, sieh mich vor Schmerz vergehen, hast Du von mir Dich abgewandt?）她對神呼喊時，使用減七度大跳音程，之後便從 f"音半音下降到 c"音，最後一字「離棄」（abgewandt）出現減三和弦的分散和弦音，和聲則配上減七和弦（見【譜例 2-29】）。

【譜例 2-29】第四幕 b 段第 194 ～ 197 小節

相對於宣敘調的歌唱方式，全劇中有一段優美的祈禱，是全劇唯一形式完整的詠嘆調。出現在第五幕 a 段最後第 126-159 小節，一個兩段式的詠嘆調，在 F# 大調上唱出「聖伊莉莎白主題」的前樂句，為她的小孩向上帝祈禱。

至於玫瑰神蹟發生前，路易與伊莉莎白的二重唱，是全劇以音樂表現緊湊的戲劇性進行段落，此時路易一句句逼問伊莉莎白她裙兜內的東西，而伊莉莎白的回應，有驚恐、猶豫、慌張與逃避，音樂的進行與語言韻律密切結合，樂團伴奏也緊隨著劇情，時時以快速 16 分音符、急速的短音等烘托劇情，使音樂從 186 小節起到 291 小節為止，一直處於極度張力的氛圍中。直到裙兜中的玫瑰顯現之時，豎琴進入，大提琴拉奏出「聖伊莉莎白主題」，瞬間，優美光明的樂音帶領人享受在悠緩奇妙的「玫瑰神蹟」中。

《聖伊莉莎白傳奇》是一部充滿戲劇性的神劇，李斯特的女婿 Hans von Bülow 稱此劇為「宗教戲劇」；最早為李斯特撰寫傳記的 Lina Ramann（1833-1912）也認為這部神劇中的戲劇元素發展，足以讓此劇被稱為是「宗教戲劇」。[98] 也有人以「宗教歌劇」（Opera sacra）來稱呼此部神劇。[99] Paul Merrick 最後為這部神劇下了註解，他認為李斯特整合了相當完全的想法與音樂在劇中，是一部「以戲劇形式展現的標題音樂，呈現著宗教的議題」。[100] 而李斯特真正想要表現的是伊莉莎白這位女主角，因著她，基督宗教、匈牙利、十字軍東征、貧窮百姓等各項元素得以成為音樂素材相互凝聚，成就這部輝煌亮麗的作品。

98　Munson, *The Oratorios of Franz Liszt*, 28.

99　James Huneker, *Franz Liszt*（New York: Charles Scribner's sons, 1911）, 19.

100　Merrick, *Revolution and Religion in the Music of Liszt*, 182.

黑袍下的音樂宣言
李斯特神劇研究

Music Manifesto of a Clergyman

The Oratorios of Franz Liszt

第三章

·

神劇《基督》

第三章

神劇《基督》

我已經決定，在這裡不受打擾，不停地繼續我作品的寫作。我在德國將我在交響曲上的工作盡可能地做好，我已將它們大致做了了結，現在我將進行神劇的寫作。數月以前我完成了《聖伊莉莎白傳奇》，我不想讓它成為唯一的一部，而且我有責任，讓對此類作品有關的創作增多！或許有人認為這樣做是不可行的、無用的，不會被感謝且不會得到回報；對我而言，這是我唯一的藝術目標，為此我要努力向前並為它捨去一切。[101]

－李斯特，1862 年 11 月 8 日

第一節 創作背景

在羅馬梵蒂岡的 Via Felice 113 室，李斯特於 1862 年 8 月 10 日完成神劇《聖伊莉莎白傳奇》。在那裡，李斯特決定動筆寫作第二部神劇《基督》。1863 年他除了寫作數首宗教音樂短曲之外，絕大部分的時間都用來進行《基督》的創作。期間他搬到羅馬近郊 Monte Mario 的 Madonna del Rosario 修道院，完成大部分的神劇《基督》。1865 年 4 月 25 日，李斯特正式成為低階教士，直到 1866 年 10 月 2 日，在他寫給 Franz Brendel 的信中提到，此部神劇已全部完成。

101 李斯特寫給好友 Franz Brendel 的信。參見 Franz Liszt, *Franz Liszt's Briefe, Band II von Rom bis an's Ende*（Leipzig: Elibron Classics seires, 2006），94.

　　　　我的神劇基督終於在昨天全部完成，之後只剩下修改、
抄寫和做成鋼琴版本。全曲有 12 個音樂編碼（其中包含在
Kahnt 出版社中的〈有福了〉（Seligpreisungen）以及〈主禱
文〉，約三小時長。我將全曲用拉丁文歌詞譜曲，歌詞來自
《聖經》和儀式用曲。

　　李斯特對於《基督》這部作品的寫作意圖，開始於更早時期。1853
年，也就是比李斯特寫作《聖伊莉莎白傳奇》更早之際，他就已對劇作家
Georg Herwegh（1817-1875）提及《基督》這部作品，並請他撰寫此劇的
劇本。[102] 但之後便沒有再提到此作品。直到四年後（1857 年）再提及此
作品時，劇作家人選已經換為 Peter Cornelius，而 Cornelius 則依照德國詩
人 Friedrich Rückerts（1788-1866）於 1839 年的著作《耶穌生平——整合
福音詩集》（Leben Jesu. Evangelien-Harmonie in gebundener Rede）[103] 以及
《聖經》為基礎寫作歌詞。最後，在李斯特 1862 年動筆寫作時，作詞者
再度改變，由李斯特自己作詞，歌詞取用《聖經》和部分天主教儀式用的
歌詞，[104] 也使用了 1860 年李斯特的女婿 Emile Olliver 寄給他的兩首 Stabat
mater 歌詞。[105] 李斯特在給 Brendel 的書信中，提及已完成了《基督》神劇
12 首。但是，在 1872 年由 Julius Schuberth 出版的整部《基督》神劇卻是
14 首；其中的兩首為李斯特在出版之前，將後來排在第 8 首的〈建立教會〉
（Gründung der Kirche）以及第 13 首的復活節讚美詩〈兒女們〉（O filii
et filiae）加入。這兩首後來加入的作品，使全曲架構模式有了新的變化。
全曲最後以 14 首出版。

　　至於給 Brendel 書信中所提：「Kahnt 出版社中的〈有福了〉以及〈主

102　在 1853 年 7 月 8 日寫給卡洛琳公主的信中曾提到。參見 Smither, *A History of the Oratorio*, 226.
103　Evangelien-Harmonie 是將《新約聖經四福音》書中耶穌生平事蹟做整合。中文也可譯為「四福音合參」。
104　Smither, *A History of the Oratorio*, 226.
105　Ortuño-Stühring, *Musik als Bekennntnis*, 93.

禱文〉」，其中的〈有福了〉（曲中使用拉丁文 Les Béatitudes）是李斯特早於 1855～1859 年間所寫的一首合唱單曲（S 25），[106] 交予 Kahnt 出版社於 1861 年出版；另外，〈主禱文〉則是李斯特將他所作四首〈主禱文〉的第二首，當時也交予 Kahnt 出版社於 1864 年出版，此時將此曲再次引用於神劇中。[107] 可見當時這兩曲的版權已交給 Kahnt 出版社。

　　以下整理出整部神劇中各曲的作曲時間如下：

1863　第 4 首〈馬槽邊牧人的歌唱〉、第 3 首〈歡喜沉思的聖母〉、第 5 首〈聖三國王〉

1865　第 1 首〈導奏〉、第 2 首〈田園與天使報信〉、第 9 首〈神蹟〉、第 10 首〈進耶路撒冷〉

1866　第 11 首〈我心憂愁〉、第 12 首〈聖母悼歌〉、第 14 首〈復活〉

1867　第 8 首〈建立教會〉

1868　第 13 首〈兒女們〉

　　整部神劇《基督》首演於 1873 年 11 月 9 日，是一場為慶祝李斯特公開演出 50 週年的紀念音樂會，於布達佩斯舉行。李斯特為此節慶從羅馬出發至匈牙利，受到英雄般的歡迎。11 月 9 日當晚 5 點，在知名的 Vigadó 演奏廳中由 Hans Richter（1843-1916）指揮當地大型的管弦樂團及合唱團演出，紀錄中此場音樂會進行了四個小時。[108]

　　而在此之前，只有部分樂曲的演出。第 6 首〈有福了〉首先演出於 1859 年 10 月 2 日，為一所社會福利救助中心和當地教堂（位於威瑪附近的 Geisa）的開幕演出。第 3 首〈歡喜沉思的聖母〉於 1866 年 1 月 4 日演出於羅馬聖方濟教堂。全劇的第一部分（聖誕神劇）及單曲第 8 首〈建立

106　Smither, *A History of the Oratorio*, 226.

107　Ortuño-Stühring, *Musik als Bekennntnis*, 94; Eckhardt and Mueller, "Franz Liszt-work-list," 839.

108　Alan Walker, *Franz Liszt, The Final Years, 1861-1886*（New York: Cornell University Press, 1996）, 268-271.

教會）於 1867 年 7 月 6 日聖彼得大教堂慶祝 1800 年慶典音樂會中演出。其後，第一部分（聖誕神劇）又於 1871 年維也納新年音樂會演出，這場是由 Anton Rubinstein（1829-1894）擔任指揮，管風琴則由 Anton Bruckner（1824-1896）彈奏。另外一場幾乎是全曲演出，只減少了部分弦樂，是於 1873 年 5 月 29 日演出於威瑪市立教堂（Haupt-und Stadtkirche），由李斯特親自指揮。[109] 此次的演出結合了威瑪附近各城鎮知名的合唱團，例如艾爾弗（Erfurt）、耶拿（Jena）和威瑪市的「歌唱學會」（Sing-Akademie）聯合演出。[110]

第二節　劇情與劇本

我的「音樂意志與遺言」──李斯特曾經用這句話來描述他的作品神劇《基督》。[111] 從上述關於劇本歌詞作者從 Herwegh 換成 Cornelius，最後由李斯特自己撰寫歌詞，或者我們可從劇本呈現的脈絡架構中，探索李斯特的「意志」，並從歌詞的選擇中，看出他對信仰的「遺言」。

此部神劇歌詞使用拉丁文，來源分三種：一、拉丁文《聖經》，使用天主教 Vulgata 譯本（Vulgata Biblica）；[112] 二、天主教禮儀用書；三、中世紀聖詩。Ortuño-Stühring 所著 *Musik als Bekenntnis* 一書將李斯特神劇《基督》的歌詞來源做了詳細的圖表整理，【表 3-1】引用自 Ortuño-Stühring 的整理，但簡化原表中儀式使用一欄，以樂曲架構及歌詞來源做主要陳述。

109　Smither, *A History of the Oratorio*, 226-227; Ortuño-Stühring, *Musik als Bekennntnis*, 95.

110　文獻中常提及的是所威瑪市立教堂，是基督教教堂，而李斯特則是天主教徒。

111　Merrick, *Revolution and Religion in the Music of Liszt*, 67. Merrick 從 1887 年 B. Peyton Ward 所寫的李斯特傳記中引述。

112　Vulgata Biblica 是最早的拉丁文聖經，出自 4 世紀，是由當時的教皇 Damasus I 命 Jerome 將希伯來文聖經翻譯成拉丁文。此部聖經成為以後所有譯本聖經的基礎。http://www.newadvent.org/cathen/15515b.htm. 2013/02/23。

【表 3-1】Ortuño-Stühring 著作 *Musik als Bekenntnis* 中對神劇《基督》之歌詞來源整理

編碼	樂曲曲名	歌詞來源
第一部分：聖誕神劇 Part I：Weihnachts-Oratorium		
1	導奏 Einleitung	引言（Motto） 聖經以賽亞書 45 章 8 節
2	田園與天使報信 Pastorale und Verkündigung des Engels	聖經：路加福音 2 章 10-14 節
3	歡喜沉思的聖母 Stabat mater speciosa	中世紀繼抒詠 Stabat mater speciosa
4	馬槽邊牧人的歌唱 Hirtenspiel an der Krippe	（無歌詞）
5	聖三國王 Die heiligen drei Könige	聖經：馬太福音 2 章 9、11 節

編碼	樂曲曲名	歌詞來源
第二部分：主顯節後 Part II：Nach Epiphania		
6	有福了 Die Seligpreisungen	聖經：馬太福音 5 章第 3-10 節
7	主禱文 Das Gebet des Herrn: Pater noster	聖經：馬太福音 6 章 9-13 節
8	建立教會 Die Gründung der Kirche	聖經：馬太福音 16 章 18 節、約翰福音 21 章 15-17 節
9	神蹟 Das Wunder	聖經：馬太福音 8 章 24-26 節
10	進耶路撒冷 Einzug in Jerusalem	聖經：馬太福音 21 章 9 節、馬可福音 11 章 10 節、路加福音 19 章 38 節、約翰福音 12 章 13 節

編碼	樂曲曲名	歌詞來源
第三部分：受難與復活 Part III：Passion and Resurrection		
11	我心憂愁 Tristis est anima mea	聖經：馬太福音 26 章 38-39 節、馬可福音 14 章 34-36 節
12	聖母悼歌 Stabat mater dolorosa	中世紀繼抒詠 Stabat mater dolorosa
13	兒女們 O filii et filiae	天主教儀式用曲：復活節讚美詩
14	復活 Resurrexit	天主教儀式用曲：古教會歡呼曲

　　李斯特在樂譜的開頭，以拉丁文寫下一段出自於《新約·以弗所書》4 章 15 節的一段經文：

<div align="center">

MOTIVUM:

Veritatem autem facientes in caritate,

Crescamus in illo per omnia qui est

caput: Christus.

（Paulus ad Ephesos 4, 15）

（惟用愛心說誠實話，凡事長進，連於元首基督。）

（以弗所書 4 章 15 節）[113]

</div>

　　為何李斯特將此句經文置於樂曲的開頭，李斯特並沒有進一步說明。此句與耶穌的生平故事毫無關係，是使徒保羅勉勵以弗所教會書信中的一句話。[114] 但從此句是全劇的「動機」（MOTIVUM）來看，可以將它視作是李斯特寫作此曲的心理態度。從他每一曲所選的歌詞、每一段故事的鋪陳、每一句經文的選擇，都是他「誠實」的信仰洞見，而「愛」（caritate）是他寫作的出發點，並且以「基督」為此劇的中心。

　　此部神劇分為三大部分，以耶穌的一生為主要脈絡：第一部分敘述耶穌的誕生，第二部分講述耶穌生平事蹟，第三部分陳述耶穌的受難與復活。其中歌詞的選擇與樂曲段落的配合，並沒有如韓德爾的神劇《彌賽亞》（Der Messias）一般，將耶穌的生平如故事一般敘述，或是依照神劇的傳統，有敘事者或傳福音者（evangelist）串接各曲之間的情節發展。Merrick 認為李斯特歌詞的選擇，是以「主要重點式的」（paramount importance）做法，[115] 也就是李斯特重點式地選擇出數段關於基督一生的關鍵事件，例如：第 7 首〈主禱文〉是在天主教彌撒儀式中接於《聖哉經》（Sanctus）

113　Franz Liszt, *Christus*（Kassel: Bärenreiter, 2008）, 92.

114　以弗所位於今日土耳其西方靠愛琴海岸的城市。

115　Merrick, *Revolution and Religion in the Music of Liszt*, 185.

之後固定使用的禱詞，在內容上不易與耶穌的生平發展有重要關聯，但它卻是耶穌教導門徒的重要禱告詞，出現在《新約聖經》馬太與馬可福音書中。[116] 這首歌曲放置於神劇《基督》第二部分的第二首，由於此曲的獨立性，所以此曲也無法用宣敘調與前後曲相連。

第一部分「聖誕神劇」包含五曲。第 1 首為器樂導奏，在導奏之前，李斯特給予此曲一個引言（Motto），出自《舊約聖經·以賽亞書》45 章 8 節（Isaiah 45: 8）：「諸天哪，自上而滴，穹蒼降下公義，產出救恩」（Rorate coeli desuper et nubes pluant justum: aperiatur terra et germinet Salvatorem）。[117] 此可視作該曲的標題。此句經文出自於《舊約聖經》的一位先知以賽亞，生於西元前 8 世紀，是當時猶大希西家王在位時的先知。[118] 他預言將來「因有一嬰孩為我們而生，有一子賜給我們，政權必擔在他的肩頭上。祂名稱為奇妙、策士、全能的神、永在的父、和平的君」（以賽亞書 9 章 6 節）。[119] 當時的百姓聽此預言，便等候這位拯救以色列百姓的君王降生。但是以賽亞預言中的救世主，是從天而來、從神而生，所以他以「諸天哪，自上而滴，穹蒼降下公義，產出救恩」來道出耶穌出生的奧秘。李斯特曾經在他的書信中以「基督－奧秘」（Christus-Mysterium）[120] 來稱呼此部作品，呼應以賽亞所說的預言。全劇就從「自上而滴」所意表基督「由神成為人」（divine made human）的意象開始，敘述祂從「人性到神性的旅程」（the journey from the human to the divine）。[121]

第一部分中的樂曲進行，與巴赫《聖誕神劇》的內容接近，歌詞幾乎全部出自《聖經》。但其中第 3 首〈歡喜沉思的聖母〉歌詞出於聖方濟

116　《新約聖經》開始的四福音書為馬太福音、馬可福音、路加福音、約翰福音。
117　Franz Liszt, *Christus*（Zürick: Edition Eulenburg, 1972），1.
118　Raymond B. Dillard and Tremper Longman, III，《21 世紀舊約導論》，劉良淑譯（臺北市：校園出版社，1999），327。
119　香港聖經公會，《聖經－舊約聖經》（香港：香港聖經公會，2006），818。
120　Dömling, *Franz Liszt und seine Zeit*, 189.
121　Merrick, *Revolution and Religion in the Music of Liszt*, 193.

會修士 Jacopone da Todi（ca. 1230-1306）之手，是首次被使用於神劇曲種中。[122] 此曲可與全劇倒數第三首〈聖母悼歌〉相呼應，是李斯特的特別設計。另外，第 4 首〈馬槽邊牧人的歌唱〉與第 5 首〈聖三國王〉為器樂曲，沒有歌詞。而在第 5 首〈聖三國王〉中間第 140 小節起，李斯特加入一段經文於樂曲上方，經文出自馬太福音 2 章 9 節：「在東方所看見的那星忽然在他們前頭行，直行到小孩子的地方，就在上頭停住了。」（Et ecce stella quam viderant in Oriente antecebat eos, usque dum veniens staret supra ubi erat puer.）[123]

第二部分「主顯節後」（Nach Epiphanias），[124] 的五首曲子主要講述耶穌的教導與所行的事蹟。第 6 首〈有福了〉為耶穌當時帶領門徒登上山，對門徒說出的訓誨。[125] 其中，耶穌特別對社會上的弱勢對象給予屬於天國的應許。此曲內容上的選擇，與當時代政治宗教的理想理念相符合。[126] 第 7 首為前一節所介紹的〈主禱文〉。第 8 首〈建立教會〉在一般天主教禮儀中使用於彌撒的特別部分〈聖餐曲〉（Communion）之中，是耶穌告訴大門徒彼得，他必須建立教會，牧養神的羊（牧養信徒）。在此，李斯特將〈主禱文〉與〈建立教會〉放置於神劇《基督》最中間部分，即第 7、8 首，凸顯出此二曲的重要性，成為此劇最重要的中心。

第 9 首〈神蹟〉樂曲開頭也有一句經文作為引言：「海上忽然起了暴風，甚至船被波浪淹蓋」（Et ecce motus magnus factus est in mari, ita ut navicula operietur fluctibus）。[127] 隨後便如標題音樂做法，《聖經》的經文隨劇情的發展被寫於樂譜上。全曲只有三句歌詞，一句來自門徒們，另一句是耶穌，第三句為旁白。此外，此曲可說是一首標題音樂的器樂曲。第

122　Ortuño-Stühring, *Musik als Bekennntnis*, 100. 但作者也可能有誤，有人認為作者不詳。
123　Liszt, *Christus*（Kassel: Bärenreiter, 2008），105.
124　Epiphanias 原意為「神向人的顯現」，在基督宗教的節期上為 1 月 6 日，東方三博士（或譯為國王）找到耶穌之後。
125　俗稱「登山寶訓」或「天國八福」。
126　關於此議題留待下章進行討論。
127　Liszt, *Christus*, 177.

10 首〈進耶路撒冷〉歌詞出自《聖經》，但使用上多用於「棕枝主日」，也就是耶穌受難前一個星期日。[128] 李斯特以此曲結束第二部分。

第三部分「受難與復活」（Passion und Auferstehung）有四首曲子，第 11 首〈我心憂愁〉是耶穌被捕、被釘十字架前，帶著門徒到客西馬尼園（Gethsemane Garden）禱告時的一段禱詞，[129] 以及他與門徒的對話，歌詞出自《聖經》。此段歌詞除了使用在天主教受難週（Karwoche）[130] 的儀式中，也常成為受難曲的歌詞。接下來，耶穌受難被釘十字架，一般傳統受難曲中的做法是將耶穌受難從受審、被釘十字架到斷氣作為主要描述，但李斯特一反傳統做法，選擇〈聖母悼歌〉來表現整段受難過程，以一個女性的哀戚悲傷，代替關於耶穌之死的陳述。此〈聖母悼歌〉作者同樣為聖方濟會修士 Jacopone da Todi，也是音樂史上第一次將此悼歌用於神劇中。[131]

最後講述耶穌復活部分，是第 13 首〈兒女們〉以及第 14 首〈復活〉。在第 13 首〈兒女們〉中，李斯特使用源於 15 世紀法國民間流行的拉丁文民謠，此民謠為復活節的讚美詩，相傳作者可能是法國修道士 Jean Tisserand（？-1494）。[132] 此歌詞在音樂史上也只有李斯特將之使用於神劇中。最後，耶穌的復活，歌詞使用天主教儀式中的歡呼詞，頌讚「耶穌得勝」（Chrisus vincit）。[133]

綜合上述對神劇《基督》歌詞的論述，可以整理出以下幾點特色：

一、全曲使用拉丁文，與德國神劇傳統使用德文的做法不同。其主要關鍵可能與此曲做於羅馬，而此時李斯特為羅馬天主教低品階修

128　《聖經》中記載耶穌於此日騎驢進入耶路撒冷，當時百姓手持棕櫚樹枝，如君王般歡迎他。

129　客西馬尼園位於今日耶路撒冷城中。

130　英文稱為 holy week，為耶穌受難日的那一週，從聖枝主日起到復活前一天。

131　Ortuño-Stühring, *Musik als Bekennntnis*, 102.

132　Howard E. Smither 則認為此首詩歌出自於 17 世紀。參見 Smither, *A History of the Oratorio*, 233.

133　Ortuño-Stühring, *Musik als Bekennntnis*, 102; Smither, *A History of the Oratorio*, 230 為源起於 8 世紀的頌歌。

士有關。

二、劇中選用的歌詞絕大部分出自於《聖經》，多半用於羅馬宗教儀式，如彌撒與特殊節慶的儀式用曲，其中有多首是李斯特第一次將此類經文使用於神劇當中。

三、劇中的兩段瑪利亞的繼抒詠，〈歡喜沉思的聖母〉與〈聖母悼歌〉更是神劇創作史上第一次將二曲置於神劇當中。且兩篇經文都很長，〈聖母悼歌〉的歌詞更是全劇最長。

四、全曲架構模式以第一首開頭經文「諸天哪，自上而滴，穹蒼降下公義，產出救恩」為基礎，Merrick 書中稱之為是「由神成為人」開始，此後展開耶穌從「人性到神性的旅程」，形成「神」－「人」－「神」的樂曲架構。[134]

五、從「神」－「人」－「神」這個具對稱性的架構中，再細看每一首曲子的內容，Ortuño-Stühring 以神學觀點提出解析內容時出現的一種對稱性架構，也就是第 1 首與第 14 首相對應，第 1 首預言耶穌的降臨世間，第 14 首宣告預言耶穌末世將要再臨。第 2 首與第 13 首相對應，第 2 首天使告知耶穌的誕生，第 13 首天國的兒女們告知耶穌將復活。第 3 首與第 12 首相對應，兩首均為關於瑪利亞的歌曲，一喜一憂。第 4 首與第 11 首相對應，第 4 首表現牧羊人的歡樂，為純器樂曲，第 11 首大部分為器樂曲，表現耶穌的痛苦。第 5 首與第 10 首相對應，都是地上的百姓對基督的歡迎。至於第 6～9 首，陳述耶穌的教訓與中心思想，置於樂曲的中心。[135] 以下將 Ortuño-Stühring 所提的樂曲架構以表格呈現（見【表 3-2】）。

134　Merrick, *Revolution and Religion in the Music of Liszt*, 187, 193.
135　Ortuño-Stühring, *Musik als Bekennntnis*, 104. 其中第 6 首與第 9 首也有相對應之處，可以從音樂的做法上看出，將在下一節中詳細敘述。

【表 3-2】Ortuño-Stühring 對神劇《基督》之樂曲架構理念

1.										14.
	2.								13.	
		3.						12.		
			4.				11.			
				5.		10.				
					6789					

Ortuño-Stühring 所提的對稱性結構安排，乃依照歌詞所顯出的神學內容編排；但從樂曲的建構模式上來分析，李斯特則呈現不一樣的對稱風貌，留待下一節進行討論。

第三節 「基督－奧秘」——樂曲建構模式

李斯特此部神劇以《新約聖經・以弗所書》經句：「惟用愛心說誠實話，凡事長進，連於元首基督」[136] 為全劇的「動機」，明白地道出以「基督」為此部神劇的中心。而基督耶穌的降生、救贖與復活，成為信仰教義中的「奧秘」核心，他顛覆了當時的猶太教思想，建立基督宗教兩千多年來的發展，此「奧秘」也成為基督宗教重要的神學理論。

李斯特曾經在他的書信中以「基督－奧秘」[137] 來稱呼此部作品，我們可嘗試從基督教奧秘的核心來探索這部作品。

這部作品的奧秘之處，開始於第一首的開頭。李斯特以拉丁文寫上《聖經》經句作為引言：「諸天哪，自上而滴，穹蒼降下公義，產出救恩」，這是〈舊約聖經〉中先知以賽亞所說出的預言，他當時說出此預言時，不易為人所理解，他說出的這句話，如謎語一般。而李斯特在這句經文之後，以純器樂音樂為此謎語做出解答，也為此劇揭開序幕。全劇就從「自上而滴」所意表基督「由神成為人」的意象開始，歷經祂從「人性到神性的旅程」。誠如上一節對於歌詞結構的分析，此曲建構在「神」－「人」－「神」

136　Liszt, *Christus*, 92.
137　Dömling, *Franz Liszt und seine Zeit*, 189.

的架構中，也就是基督由神成為人，再由人回到神的架構。此點正為基督神學理論中的「基督論」的重要論點。

一、神劇《基督》與神學「基督論」

（一）「基督論」

西元一世紀初代教會建立之時，基督教信仰教義中對於基督是「神」還是「人」出現各方混亂的說法。且隨著時間發展，經歷羅馬帝國的衰退，蠻族入侵，基督宗教的機要真理更幾近扭曲。而歷代教宗最努力的事，便是澄清信仰真理，奠定信仰根基。「基督論」的確立在中世紀是刻不容緩的。[138] 以下首先針對「基督論」神學的發展歷史略做討論。

「基督」（希臘文 Χριστός，拉丁化寫法 Christós），源自音譯為「彌賽亞」的希伯來文 מָשִׁיחַ，意思為「受膏者」（anointed），[139] 在基督教《舊約聖經》中意為拯救者。[140] 在《新約聖經》時期即稱為「基督」[141]。《新約聖經》中基督的名字為耶穌（希臘文 Ἰησους，拉丁化寫法 Iēsous，英文 Jesus），「耶穌」於希伯來亞蘭文為 ישוע（Jeshua）希伯來語 יהושע（Yehoshua），意思為「耶和華的拯救」或「耶和華是救世主」之意。[142] 此名稱在《新約‧路加福音》第 1 章 31 節中，由天使告知瑪利亞：「你要懷孕生子，可以給他起名叫耶穌」，[143] 又因耶穌的家鄉地為以色列的拿撒勒，《聖經》中也有加上其家鄉地的稱呼「拿撒勒人耶穌」（Jesus of Nazareth）。

138　另有「三位一體」、「救贖論」等，都是重要的基督宗教信仰的機要議題。

139　「受膏者」意思是「擦油淨身、被膏油澆灌的人」，或譯「被膏抹者」、「受傳油者」。所謂「膏立」是把膏油倒在「受膏」的人頭上，乃是古希伯來冊立君王的神聖儀式。在《舊約‧以賽亞書》和《舊約‧但以理書》等多部先知書中，「彌賽亞」是先知所預言的解救萬民的救主。http://www.pcchong.net/Christology/Christology5.htm. 2012/11/12.

140　Merrill F. Unger, *Unger's Bible Dictionary*（Chicago: Moody Press, 1983），195.

141　《新約聖經》時期即為一世紀時。

142　Unger, *Unger's Bible Dictionary*, 581.

143　香港聖經公會，《聖經－新約聖經》，76。

「基督論」即是討論耶穌基督的位格（the person of Christ），[144] 以及他在世的工作與救贖，其基礎理論在強調基督是神，也是人，且此二性共同結合在基督一個位格中（two nature in one person），即所謂的「神人二性」。[145] 在早期基督教歷史發展中，對於基督「神性」與「人性」的基本教義曾出現多次爭論，也有各種流派學說（例如 Apollinarianism、Nestorianism、Eutychianism……等），羅馬公教會也屢次召開「大公會議」制定「信條」（Definition）來匡正並統一各派不同的學說。

西元 1 世紀時，出現「以便尼派」（Ebionism，原意為貧窮）。這是一群在耶穌門徒尚在傳教時，由願意受洗為基督徒的猶太人組成，相當保留舊猶太教律法與規矩。此派在西元後 70 年相當盛行，主張退居曠野，不受世俗紛擾。此派不相信基督的「神性」，認為耶穌只是個人，只是一位先知，被上帝收養為義子。

另一派為「諾斯底教派」（Gnosticism，名稱來自於希臘文 gnōsis，原意為知識，又稱為「知識派」），[146] 盛行於西元 1 世紀至 2 世紀，他們認為耶穌只是人，一個比平常人更好的人，在他受洗時「神性」才降臨在他身上，在他被釘十字架時，「神性」已經離開。[147] 此派另衍生另一教派，為「幻影派」（Docetism），認為與耶穌同世代的人看到的耶穌不是一個真人，因為人是屬於物質的、邪惡的，不可能具有「神性」，所以人們看見的只是幻影，耶穌這個人只是一種表達信仰的工具，是個沒有肉體的影子。[148]

此派延伸成為「亞流主義」（Arianism），盛行於西元 320 年，埃及

144　原文為 Person，臺灣神學界將此一字翻譯為「位格」。
145　此名詞之原文或使用「Doctrine of the two natures」、「humanity and divinity of Christ in one person」、「hypostatic union」等。
146　因此派有一套源起於希臘的神祕思想模式，相信有一套神祕的、超自然的智慧，能使世人對宇宙有真正的認識，並能從物質的邪惡中拯救出來，屬於希臘哲學思想的延用，故稱為「知識論」。
147　黃彼得，《聖經基督論》（臺北市：校園書房出版社，1992），158。
148　周聯華，《神學綱要‧卷二》（臺北市：基督教文藝出版社，1990），40。

亞歷山大城之長老亞流（Arius, 256 or 260-336）成為這派之首，他們否認耶穌完全的「神性」，聲稱神只有一位，「在父神與兒子基督之間有所分別，兒子是次等的（subordination），只有父神是永恆的」。[149] 所以耶穌只是神所造的一位次等的神。他的本性，與神的本性相仿，但並不相同，他的地位雖較一般凡人為高，但仍是隸屬於神之下（又稱「從屬論」，Subordinationism）。[150]

以上諸流派的盛行，引發許多「辯護者」（Apologists，原意為答辯之人）來匡正教義，例如亞他那修（Athanasius of Alexandria, 296 or 298-373）便大力駁斥「亞流派」，迫使羅馬君士坦丁大帝（Constantin the Great, 272-337）在西元 325 年於尼西亞（Nicaea）召開「尼西亞大公會議」（Council of Nicea），將亞流派學說定為異端，並制定有名的《尼西亞信經》（Creed of Nicaea）。[151] 但是《尼西亞信經》中並沒有將基督的「神性」與「人性」講述清楚，造成後來眾說紛紜的亂象，於是在西元 451 年於迦克墩（Chalcedon）召開的第四次天主教會大公會議，針對當時已造成困擾的三大學說進行討論。

其一是「亞波里拿留主義」（Apollinarianism），由老底嘉教區的主教亞波里拿留（Apollinaris of Laodicea, 310-390）所創，主張基督有人的身體，但是沒有人的思想和靈魂，其思想與靈魂來自於身為神兒子所有的「神性」。其二是「涅斯多留主義」（Nestorianism），涅斯多留（Nestorius, r. 428-431）為安提阿地區的教士，曾在西元 428 年擔任君士坦丁堡主教，主張基督的「人性」與「神性」是分開的，但是並存在基督裡面。最後是「歐迪奇主義」（Eutychianism），又稱為「單一位格論」（Monophysitism），由君士坦丁堡一位教會領袖歐迪奇（Eutyches, c. 387-454）提出，他認為

149　黃彼得，《聖經基督論》，158-159 以及 Gerald O'Collins SJ, *Christology*（Oxford: Oxford University Press, 1955），176.

150　http://www.pcchong.net/Christology/Christology10.htm. 2012/11/14.

151　http://www.ccgn.nl/boeken02/ldxt/sxyd11-04.htm 2012/09/15 此次只草擬信經，後於 381 年召開第一次君士坦丁堡大公會議才正式確定。

基督只有一性（one nature），是一種融合「神性」與「人性」之後出現的第三種性格。[152]

「迦克墩大公會議」（Council of Chalcedon）制定了歷史上有名的「迦克墩信經」（Chalcedonian Creed），信條中強調「主耶穌基督，是神性完全人性亦完全者；他真是上帝，也真是人，具有理性的靈魂，也具有身體」（Our Lord Jesus Christ, the same perfect in Godhead and also perfect in manhood; truly God and truly man, of a reasonable [rational] soul and body）。[153] 所以，「基督論」中基督的「神人二性」終於有了定論。基督的「人性」顯現在他由童女所生（Virgin Birth），有「人性」的軟弱與極限。[154] 基督的「神性」則明文於《聖經》中，他是神的兒子，並施行神蹟。這兩個性質不相混亂（inconfusedly），不相交換／不改變（unchangeably），各保持其完整，不會發生轉化，不能分開（indivisibly），不能離散（inseparably）。基督耶穌「神人二性」的聯合在神學上被稱為 "Hypostatic Union"。[155]

（二）神劇《基督》「神人二性」的音樂架構模式

全劇的音樂，以第 1 首的引言：「諸天哪，自上而滴，穹蒼降下公義，產出救恩」為「基督－奧秘」的代表，第 1 首導奏中的旋律主題出自於葛

152　Wayne Grudem, *Systematic Theology*（Grand Rapids, Michigan: Zondervan, 1994），554-555.

153　「迦克墩信經」全文：「我們跟隨聖教父，同心合意教人宣認同一位子，我們的主耶穌基督，是神性完全人性亦完全者；他真是上帝，也真是人，具有理性的靈魂，也具有身體；按神性說，他與父同體，按人性說，他與我們同體，在凡事上與我們一樣，只是沒有罪；按神性說，在萬世之先，為父所生，按人性說，在挽近時日，為求拯救我們，由上帝之母，童女瑪利亞所生；是同一基督，是子，是主，是獨生的，具有二性，不相混亂，不相交換，不能分開，不能離散；二性的區別不因聯合而消失，各性的特點反得以保存，會合於一個性格，一個實質之內，而並非分離成為兩個位格，卻是同一位子，獨生的，道上帝，主耶穌基督；正如眾先知論到他自始所宣講的，主耶穌基督自己所教訓我們的，諸聖教父的信經所傳給我們的」。「迦克墩信經」相關資料參考自 Grudem, *Systematic Theology*, 529-567. 以及 Bruce Milne，《認識基督教教義》，蔡張敬玲譯（臺北市：校園出版社，1992），221-225。

154　但是耶穌不曾犯罪。

155　Grudem, *Systematic Theology*, 530.

利果聖歌，在此稱為「Rorate 主題」，[156] 也成為全劇的主要核心，在全劇數首樂曲中不斷出現。另外，再以「基督論」的「神人二性」在樂曲中的呈現，可以整理出【表 3-3】的音樂架構。【表 3-3】另外列出樂團與重唱、合唱等編制，做出統一的架構整理。

【表 3-3】神劇《基督》「神人二性」的音樂架構模式

編碼	特性	樂曲曲名	編制
1	神一人 （Rorate 主題）	導奏 Einleitung	管絃樂團
2		田園與天使報信 Pastorale und Verkündigung des Engels	女聲重唱（SA）、合唱、管絃樂團、管風琴
3	聖母之歌 1	歡喜沉思的聖母 Stabat mater speciosa	合唱、管風琴
4	世人歡迎基督降生 （Rorate 主題）	馬槽邊牧人的歌唱 Hirtenspiel an der Krippe	管絃樂團
5		聖三國王 Die heiligen drei Könige	管絃樂團
6	基督的教導 （Rorate 主題）	有福了 No. 6 Die Seligpreisungen	男中音獨唱、合唱、管風琴
7		主禱文 Das Gebet des Herrn: Pater noster	合唱、管風琴
8		建立教會 Die Gründung der Kirche	合唱、管絃樂團、管風琴
9	「神性」 （Rorate 主題）	神蹟 Das Wunder	男中音獨唱、合唱、管絃樂團
10	「神人二性」的隱喻「人性」	進耶路撒冷 Einzug in Jerusalem	重唱（SMezATB）、合唱、管絃樂團
11		我心憂愁 Tristis est anima mea	男中音獨唱、管絃樂團
12	聖母之歌 2	聖母悼歌 Stabat mater dolorosa	重唱（SATB）、合唱、管絃樂團、管風琴
13	人一神 （Rorate 主題）	兒女們 O filii et filiae	女聲合唱（SA）、簧風琴（或長笛、雙簧管、豎笛）
14		復活 Resurrexit	重唱（SATB）、合唱、管絃樂團、管風琴

156　Rorate 有「滴下」之意，為標題「諸天哪，自上而滴」（Rorate coeli）的第一個字。

從【表 3-3】中可以看出,第 1 首〈導奏〉與第 2 首〈田園與天使報信〉兩曲表現基督從神降為人,此二曲與第 13 首〈兒女們〉和最後一第 14 首〈復活〉(No.14)相對應,主題為從人回到神。其中,「Rorate 主題」分別出現於第 1 首與第 14 首。之後全劇的核心在中間幾曲,其中第 6～8 曲可以為一組,各曲有獨立的主題,但內容都與耶穌的教導相關,這一組的第一首,也就是第 6 首〈有福了〉使用了「Rorate 主題」。另外一組在第 9～11 首,此三曲表現「基督論」中「神人二性」的性格,第 9 首〈神蹟〉表現基督的「神性」,第 11 首〈我心憂愁〉表現基督的「人性」,而第 10 首〈進耶路撒冷〉則是隱喻式地表現基督的「神人二性」。這一組的第一曲,即第 9 首,同樣使用了「Rorate 主題」。第 3 首與第 12 首(全劇倒數第 3 曲)相對應,同樣以聖母為主題,表現基督的生與死。最後是第 4 首〈馬槽邊牧人的歌唱〉與第 5 首〈聖三國王〉互為一組,因兩曲均為世人歡迎基督降生,其中第 4 首同樣出現「Rorate 主題」。根據上文敘述,可以出現以下對稱性的樂曲結構(見【表 3-4】)。

【表 3-4】神劇《基督》「神人二性」理念架構下的對稱性樂曲結構

1-2									13-14.
	3							12	
		4-5		6,7,8			9,10,11		

【表 3-4】中呈現的對稱性組別,「Rorate 主題」成為樂曲結構的重要引導,它使用在每一組的第一曲(第 4、6、9 首),並且在樂曲的第一曲與最後一曲出現,為全劇的對應核心主題,唯有聖母的歌曲沒有使用。除了以「Rorate 主題」來表現樂曲中「神人二性」的對稱性表現之外,從全劇樂曲呈現多樣性形式的配器與聲部組合、樂曲的織度表現、其餘主題與調性的巧妙運用,都幫全劇樂曲做出了對稱性結構的建立。以下章節將詳細敘述研究。

全部神劇樂曲做法,聲樂部分有合唱、獨唱與重唱等;也有純器樂曲

的樂段,展現李斯特標題音樂做法;也使用無伴奏合唱,或只由管風琴伴奏的合唱曲,呈現復古的「帕勒斯提那風格」,並且樂曲中引用數首葛利果聖歌。樂團的配置特別使用了鑼(Tamtam)、三角鐵、鐘(Glocken)、豎琴、簧風琴與管風琴。

二、由神成為人——第 1 首〈導奏〉與第 2 首〈田園與天使報信〉

第 1 首〈導奏〉與第 2 首〈田園與天使報信〉是一首兩曲相連的大樂曲。兩首關係十分緊密,在 Bärenreiter 於 2008 年出版的原典版總譜中,第 1 首結束之處緊接第 2 首,甚至不使用結束小節線,並且第 2 首沒有編碼,小節數也延續下去,下次再見的樂曲編碼已是第 3 首。[157] 另外,也可以從兩首樂曲主題的運用,看出兩首不可切割的緊密關係。

（一）第 1 首〈導奏〉

〈導奏〉分為兩大段落,第一大段(第 1 ～ 115 小節)李斯特引用與他在第 1 首前所寫的引言之同名葛利果聖歌《諸天哪,自上而滴》,此首聖歌使用於「將臨期」(advent)第四週星期天的彌撒中(The Fourth Sunday of Advent,即聖誕節前一週)[158](見【譜例 3-1】),旋律為 Dorian 調。

157 在另一個 Eulenburg 於 1972 年出版的總譜中則將之分為兩曲,第一曲有明確地結束小節線,只標示 attacca 以立刻銜接第 2 曲,小節數也並未連接。此二版以 Bärenreiter 為較新的研究。

158 聖誕節前一個月為「將臨期」,意為基督即將降臨之意。樂曲參見 Benedictines of Solesmes, ed., *The Liber usualis*(Mantana: St. Bonaventure Publicaions, 1997), 353.

【譜例 3-1】葛利果聖歌《諸天哪，自上而滴》

此首聖歌配合歌詞共有四個樂句，此四個樂句被李斯特當作〈導奏〉第一大段中四個小段落的主題，每一小段呈現不同的音樂織度處理。A 小段（第 1 ～ 17 小節）以聖歌第一個樂句 "Rorate coeli desuper" 為主，李斯特仍保持原曲的 Dorian 調，但加入節拍 6/4 拍子，由弦樂聲部開始做模仿。此主題為全劇最重要的主題，特別是其中的五度上行大跳音程將成為樂曲中重要的元素（見【譜例 3-2】）。

【譜例 3-2】

a. 葛利果聖歌第一樂句

b. 神劇《基督》〈導奏〉第 1 ～ 6 小節

　　第一大段之 B 段（第 48 ～ 65 小節）由弦樂以快速的 16 分音符奏出聖歌的第二樂句 "et nubes pluant justum"，之後木管加入演奏，然後銅管，樂曲也在漸強記號的指示中音量遽增，於第 66 小節接入 C 段（見【譜例 3-3】）。

【譜例 3-3】

a. 葛利果聖歌第二樂句

b.〈導奏〉第 48 ～ 50 小節

　　C 段（第 66～92 小節）以不同的聲響開始，由小號與伸縮號吹奏出帶有勝利號角般聲響的第三句聖歌 "aperiatur terra"（見【譜例 3-4】）。

【譜例 3-4】

a 葛利果聖歌第三樂句

b〈導奏〉第 66～70 小節

　　最後 D 段（第 93～115 小節）為第一大段的結束樂段，引用聖歌第四句 "et germinet Salvatorem" 之旋律，提琴聲部演奏顫音（Tremolo），管樂以和聲式的方式為之伴奏（見【譜例 3-5】）。

【譜例 3-5】

a 葛利果聖歌第四樂句

b. 〈導奏〉第 93 ～ 102 小節

〈導奏〉的第二大段，曲風有很大的轉變，拍號轉為 12/8 拍，表情速度為（Allegretto moderato, pastorale），是一段相當長的田園曲（pastorale），共 239 小節（第 116 ～ 354 小節），呈現典型的標題音樂做法。李斯特手稿上在第二段開頭第 118 小節處寫上第 2 首的歌詞「天使告訴牧羊人」（Angelus ad pastores ait），[159] 因為此段的旋律主題即與第 2 首主題開頭樂句相似（見【譜例 3-6】）。同樣具有五度上行大跳音程特色。

【譜例 3-6】〈導奏〉第 118 ～ 120 小節

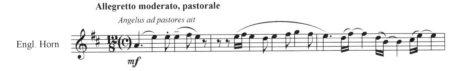

第二段開始由英國管吹奏上述田園主題，在此稱為「Angelus 主題」。李斯特使用長低音（pedal note）、複拍子節奏，以及開始一長段的木管重奏，來建立田園風格。到了第 155 小節出現第二主題，由弦樂及豎笛圓滑優美的演奏。導奏的第二大段音樂就由這兩主題以輪旋曲的形式，輪流出現數次。從第 236 ～ 277 小節有一段特別展現鳥鳴的標題音樂段落，大部

159　參見 Merrick, *Revolution and Religion in the Music of Liszt*, 188。在出版時，此句詞已被去掉。2008 年 Bärenreiter 總譜中於 118 小節，天使報信的主題進入時，也於譜上標示出此句詞。

分由木管演奏，先由雙簧管奏出「Angelus 主題」，之後長笛接入，此段音樂演奏出大量短音型及裝飾音，弦樂在第 258 小節還以撥奏方式奏出下行三度的 Cuckoo 鳥鳴音型與長笛與豎笛的三度短跳相應和。

（二）第 2 首〈田園與天使報信〉

第 2 首仍然以葛利果聖歌為主要旋律，李斯特使用的是聖誕節當天日課經 Laudes 中的第三與第四個 *Antiphone* 兩首（見【譜例 3-7】），[160] 此兩首歌的旋律與歌詞全部被用入第 2 首中，使用 Mixolydian 調，但被李斯特加入節奏。李斯特在總譜上此段葛利果聖歌特別不用小節線，而使用虛線來區隔樂句（見【譜例 3-8】）。

【譜例 3-7】葛利果聖歌原曲 *Angelus ad pastores ait*

【譜例 3-8】第 2 首〈田園與天使報信〉第 355 ～ 357 小節 [161]

160 Ortuño-Stühring, *Musik als Bekennntnis*, 112; Benedictines of Solesmes, *The Liber usualis*, 397-398.

161 本文第 2 首小節數的算法，使用 Bärentreiter 2008 版。

葛利果聖歌 *Antiphon 3* 歌詞：「那天使對他們說，不要懼怕，我報給你們大喜的信息，是關乎萬民的。因今天在大衛的城裡，為你們生了救世主基督。」（Angelus ad Pastoresait: annuntio vobis gaudium magnum quia natus est vobis hodie Salbator mundi.）[162] 在第 2 首中由女高音獨唱唱出，曲中李斯特加了不少音量指示與表情記號。葛利果聖歌原曲中的句尾吟唱一句「哈利路亞」（alleluia），李斯特在第 2 首中則讓女聲合唱回應。隨後的 *Antiphon 4* 曲：「忽然有一大隊天兵，同那天使一起。」（Facta est cum Angelo multitudo coelestis exercitus.）仍由女高音獨唱，女聲合唱則回應：「感謝讚美神說：在至高之處榮耀歸與神，在地上平安歸與他所喜悅的人」（Laudantium et dicentium: Cloria in excelsis Deo, et in terra pax hominibus bonae volumtatis.）。

歌詞中所提的「有一大隊天兵」的讚美，在第 428 小節由合唱代表天軍們進入，男高音獨唱，配上其他聲部合唱（SSABB）。最後大合唱進入，高唱「哈利路亞！」結束樂曲。樂團伴奏聲部中不斷出現上行五度的「Angelus 主題」動機，以及重複模進演奏葛利果聖歌中吟唱「哈利路亞！」時的旋律（隨後稱為「Alleluia 動機」）（見【譜例 3-9】）。

【譜例 3-9】第 2 首〈田園與天使報信〉第 361 ～ 362 小節「Allegluia 動機」

（三）「由神成為人」於兩曲中的意象呈現

李斯特的第 1 首〈導奏〉為器樂曲，此曲完全沒有使用到他在交響詩

162　歌詞出處請參考上一節敘述。中文翻譯請參見香港聖經公會，《聖經－新約聖經》，78。

中所擅長的「主題變形」手法，反而呈現復古風格。除了引用葛利果聖歌外，樂曲開頭 A 段複音織度的使用，旋律保持教會調式等做法，都讓樂曲沉浸於濃厚的宗教氛圍中。在〈導奏〉中「由神成為人」的意象，不是以標題式做法來表現，而是完整地呈現整首葛利果聖歌 *Rorate coeli*，以器樂無言地唱出「諸天哪，自上而滴，穹蒼降下公義，產出救恩」；另外，此首聖歌選自於天主教聖誕節的宗教節期「將臨期」，更加強化這屬天的「奧秘」即將來臨於世間的氣息。

〈導奏〉第二段彷彿可視作是第 2 首的前奏，它與第 2 首息息相關，主題相似，音樂氛圍相同，讓第 1 首與第 2 首可以無縫地連接在一起。

第 2 首開頭的葛利果聖歌，李斯特選擇以女聲聲部來吟唱「天使」在高處的聲音，一反往常對葛利果聖歌均由男聲來吟唱的印象。其中，獨唱與合唱相互輪唱的模式，呼應中世紀葛利果聖歌中的「應答式」唱法。最後以混聲合唱代表天軍的大合唱，高唱「哈利路亞」做結束，樂曲到此，基督已降生。

第 1 首與第 2 首對「神成為人」的意象表達方式不同，第 1 首以器樂演奏，無歌詞，但是隱含著「自上而滴」的屬靈「奧秘」。第 2 首則由天使將此意象顯明，透過歌詞明白說明「救主基督已降生」。

三、「神人二性」的奧秘——第 9、10、11 首

此三曲分置於不同的部分，第 9、10 首在第二部分「主顯節後」，第 11 首屬於第三部分「受難與復活」的第一曲。此三曲雖屬不同的段落，但都講述基督在人世間所行的事蹟。其中有明顯表現基督「神性」與「人性」的音樂呈現，也有以隱喻的方式表達。第 9 首〈神蹟〉明顯表現基督的「神性」部分，第 11 首〈我心憂愁〉則表現耶穌的「人性」限制，此二曲中間夾著第 10 首〈進耶路撒冷〉則以隱含的方式呈現。以下各節將詳細敘述。

（一）基督的「神性」——第9首〈神蹟〉

　　第9首〈神蹟〉使用《新約聖經‧馬太福音》中的故事。耶穌自〈馬太福音〉第8章起行了許多神蹟，有醫病、趕鬼以及第9首所要表現的主題——征服大自然的神蹟。此時，耶穌帶著門徒渡海，海上起風暴，最後風浪在耶穌的斥責下平息。李斯特將《新約聖經‧馬太福音》第8章23～26節的經文部分寫在樂譜上，有的當樂曲的標題指引，有的當作歌詞。

　　此曲特別之處在於全曲只使用了三句歌詞，其餘部分全由管弦樂團演奏，如果除去這三句歌詞，此曲儼然是一首標準的「標題音樂」，可以全由器樂來表現這段神蹟。第9首如第1首做法一樣，在樂曲的開頭，李斯特寫下〈馬太福音〉第8章24節的經文：「海裡忽然起了風暴，甚至船被波浪掩蓋」（Et ecce motus magnus factus est in mari, ita ut navicular operietur fluctibus），為此曲下了第一個標題指引。另外，在第16小節寫上「耶穌卻睡著了」（Ipse vero dormiebat）作為曲中第二個標題引導。

　　樂團從第1小節起到第31小節便相當標題式地表現此二句經文。開始的段落，音樂展現風浪的來臨，無調號，6/4拍，低音聲部使用半音階，其餘聲部（法國號、提琴中高音部）以C音奏長低音或顫音做此段的根基。此段音樂具有「華格納式」的音樂做法，[163]大量的半音階使用，使得調性模糊。到了第16小節的標題提示「耶穌卻睡著了」，波動的半音階突然消失，剩下管樂和聲式寧靜地演奏，使用穩定的F和弦與A♭和弦，但C音的低音仍在。

　　從第32小節開始風浪再起，一直到第158小節全由器樂演奏。這一百多小節的段落，李斯特善用弦樂與管樂的配器特色，以音樂描繪海上的暴風雨，當風暴增強時，李斯特在樂譜上還給予Allegro strepitoso（高亢的快板）的表情指示（第58小節）。風浪到最高處，李斯特在第

163　請參考上一章中「華格納式」的解釋。

100～102 小節，獨留高音提琴顫音於 a'' 音上，法國號（in F）與伸縮號以二分音符突強式以及 fff 的音量，吹出五個具大跳音程的音，c'#-eb'-g-a-c#，這五個音除了有減三度與小六度大跳之外，也出現屬於全音音階（g-a-b-c#-eb）的聲響（見【譜例 3-10】）。此五音大跳的做法在第 112～114 小節再度出現之後，管弦齊鳴，音樂進入更高潮，半音階不只以八分音符在低音出現，也在銅管以全音符增值的方式演奏，並且配上不斷出現的減七分散和弦。

【譜例 3-10】第 9 首〈神蹟〉第 100～102 小節

第 159 小節全曲第一句人聲進入，由合唱唱出門徒們的呼喊：「主啊！救我們，我們將喪命啦！」（Domine salva nos perimus）（馬太福音第 8 章 25 節），陸續以半音階和聲結構 g minor-g#⁰⁷-a minor 唱出。唱完此句，樂團全體以顫音及長音共同停在 C 音上，之後全團休息（G. P.）一小節，音樂嘎然而止。這突來的音樂停頓之後，耶穌出現（第 175 小節，男中音演唱），悠然地以無伴奏唱出：「你們這小信的人啊！為什麼膽怯呢？」（Quid timidi estis modicae fidei）。此處，李斯特再次使用之前吟唱葛利果聖歌的做法，出現虛線的小節線，並且耶穌唱的第一句「為什麼膽怯呢？」（Quid timidi）使用的是「Rorate 主題」開頭動機的反行（見【譜例 3-11】）。

【譜例 3-11】第 9 首〈神蹟〉第 175 小節

隨後樂團進入，在 Bärenreiter 2008 年版樂譜中第 175 小節，李斯特於譜上寫下「說完後，風浪大大的平靜了！」[164]（Et facta est tranquillitas magna!）一句經文，樂團以 Andante 演奏出一段優美的主題旋律，此段主題並非在此曲第一次出現，它首次出現在第 6 首〈有福了〉當中，歌詞敘述到「天國」（regnum coelorum）時，二者所用的旋律完全相同，所以在此稱之為「天國動機」。第 192 小節豎琴以分散和弦撥奏進入，不斷模進；調號出現，調性轉至 E 大調，合唱唱出第三句詞，與之前李斯特在第 175 小節寫下的一樣：「說完後，風浪大大的平靜了！」唱完此句，樂曲進入 C# 大調，音樂在「天國動機」不斷地反覆，並在豎琴的聲響中結束。

（二）基督的「人性」——第 11 首〈我心憂愁〉

第 11 首最早時被編為第 10 首，李斯特曾在樂譜上以羅馬數字 "X"（而不用阿拉伯數字 10）標示此曲，意表十字架。後來因中間插入第 8 首〈建立教會〉，所以此曲便成為第 11 首。[165] 歌詞內容綜合《新約・馬太福音》26 章 38 ～ 39 節與馬可福音 14 章 36 節：「我心裡甚是憂傷，幾乎要死。我父啊，倘若可能讓這杯離開我，然而，不要從我的意思，只要從你的意思。」[166]（Tristis est anima mea usque ad mortem, Pater, si possible est, transeat a me calix iste, sed non quod ego volo, sed quod tu.）這是耶穌在被捕釘十字架前，到客西馬尼園中向天父的禱告。在《聖經》其他福音書的敘述中，此時基督「極其傷痛，汗珠如大血點，滴在地上」。[167] 但最後順服父神的意思，願意喝下代表死亡的一杯酒。

164　此處就拉丁文字義翻譯，聖經經節則為馬太 8 章 26 節：「風和海就大大地平靜了！」。參見香港聖經公會，《聖經－新約聖經》，10。在由 Kahnt 出版第一版時，此句詞並沒有印於第 175 小節處。參見 http://imslp.org/wiki/Christus,_S.3_（Liszt,_Franz）2013/03/09。此句文字在 Eulenburg 1792 版的樂譜中也沒有出現，推測可能在手稿中李斯特有寫上此句。

165　Ortuño-Stühring, *Musik als Bekennntnis*, 121. 另請參考本章第一節作曲背景。

166　此處前句的翻譯根據香港聖經公會，《聖經－新約聖經》，40。後句依照拉丁文歌詞，筆者自行翻譯。

167　香港聖經公會，《聖經－新約聖經》，116。

　　此曲是全劇唯一的詠嘆調（Aria），由男中音獨唱耶穌的角色。第一句歌詞「我心裡甚是憂傷，幾乎要死。」（Tristis est anima mea usque ad mortem.）似宣敘調的做法，使用 c# 小調。隨後接入一大段器樂間奏，宣敘調再次重複「我心裡甚是憂傷，幾乎要死。」接著吟唱順服天父旨意的段落。但樂曲的後段，調性轉為 Db 大調，歌詞重複「然而，不要從我的意思，只要從你的意思。」（sed non quod ego volo, sed quod tu.）一句詞，音樂則出現優美的歌詠旋律。

　　這首極度表現耶穌憂傷痛苦心理掙扎的樂曲，李斯特是以器樂分兩段呈現，第一段為器樂前奏樂段，之後在中間的器樂間奏樂段。這兩段器樂樂段都相當的長（前奏 40 小節，間奏 63 小節），以標題音樂的表現方式，呈現基督被釘十字架前的掙扎與痛苦。其中，李斯特使用了多種手法，例如在一開頭前三小節，即有被 Merrick 稱為像華格納「崔斯坦和弦」般的聲響。[168] 樂曲開始時沒有寫入調號，小提琴以 g# 進入，在第二小節後半時其餘樂器奏入 d# 減七和弦，與小提琴仍掛留著的 g# 音呈現強烈的不和諧音，隨後在第三小節和聲進入 a 小三和弦一轉，但前半小節小提琴仍繼續掛留住 g# 音，造成增和弦的和聲聲響，到第三小節後半才完全解決。之後從第四小節起，在小提琴聲部便出現數次傳統的「十架音型」（Kreuzmotiv），[169] 以及半音的嘆息音型，來鋪陳這段悲傷糾結的氣氛（見【譜例 3-12】）。

168　Merrick 以 "tristanque" 來稱呼此做法。參見 Merrick, *Revolution and Religion in the Music of Liszt*, 202.

169　此「十架音型」與《聖伊莉莎白傳奇》中的「十架動機」不同。前者為沿自巴洛克時期音型學的用法，例如在巴赫的《馬太受難曲》中即常出現代表耶穌被釘十字架的音型。而後者為李斯特特別使用的十架音型，源於葛利果聖歌旋律。

【譜例 3-12】第 11 首〈我心憂愁〉第 1 ～ 7 小節

　　「十架音型」在器樂間奏樂段被大量使用，有使用於旋律進行間的「十架音型」，和四個音之間的音程距離較大的「十架音型」，例如第 58 ～ 60 小節低音弦樂中的第 59 小節，使用「十架音型」做模進。也有四音音程距離以半音進行，例如第 71 ～ 73 小節小提琴聲部（見【譜例 3-13】）。第 98 ～ 111 小節出現一長段以半音進行「十架音型」模進的段落，此處弦樂從 d'''下降至 d'音。這段器樂間奏樂段另外還有大量的半音階、顫音，最後音樂由激動回到安靜，甚至到全部停止（第 115 小節）[170]。

170　此段小節數依照 Bärenreiter 2008 年版。

【譜例 3-13】第 11 首〈我心憂愁〉中的「十架音型」

a. 第 59～61 小節

b. 第 71～73 小節

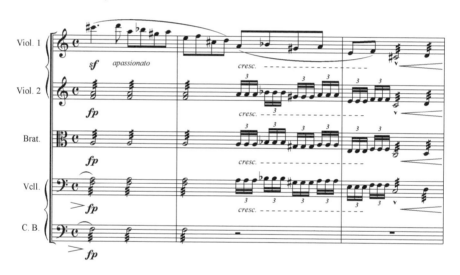

　　此段器樂間奏跟在耶穌唱出兩次「我心裡甚是憂傷，幾乎要死。」之後。在耶穌唱出此句歌詞時，調性為 c# 小調。器樂間奏之後，耶穌第三次唱出此句歌詞。耶穌每次唱出的旋律，都與其他樂器聲部形成前奏中所用的「崔斯坦式的」和弦。此曲音樂到此為止（第 1～142 小節），全在表現耶穌的痛苦與掙扎，不論是在器樂前奏、間奏中，或歌唱旋律裡。

　　第 143 小節全曲進入後段，音樂有了轉變，調性轉為 D♭ 大調，耶穌連續兩次呼喊「我父啊，倘若可能讓這杯離開我。」（Pater, si possible

est, transeat a me calix iste.）之後從第 179 小節起，耶穌順服天父的意思，唱出：「然而，不要從我的意思，只要從你的意思。」音樂變為寬廣，之前所有代表痛苦的音樂元素全部消失，弦樂以沉穩的八分音符伴奏，男高音歌唱的旋律與歌詞雖是前一句歌詞的重複，但隨著樂團伴奏形式的改變，整段音樂優美堅定。最後，樂曲結束在歌詞重複吟唱兩次「從你的意思」之後。

　　上一段歌詠，表現耶穌的順服以及他心志的確立，所以後段的音樂一反先前的痛苦掙扎，轉變為優美堅定。但是，樂曲的尾奏做法，特別是在和聲的使用上，卻再次出現半減七和弦（第 231 小節）連接增三和弦（第 232 小節），最後第 235 小節時，出現 D^b 的九和弦，但也可是 I 級 D^b 三和弦同時疊入 V 級變化和弦 A^b 增三和弦。雖然是極輕微的音（弦樂使用 pizz，管樂以音量 pp 吹奏），且於下個小節馬上解決，但是這個置於樂曲結束前的變化和弦所產生的不和諧聲響，在聽覺上無法令人忽視。最後三小節弦樂以同音演奏 D^b 音結束。

（三）「神性」與「人性」二曲音樂意涵

　　第 9 首〈神蹟〉所呈現的是基督「神性」的意涵。樂曲有明顯的「標題式」指引，李斯特將全曲前段的音樂，以大量的半音階、減七和弦、全音階等的使用，製造風雨交加的音樂聲響；中間耶穌的一句關鍵話語，使風雨平靜，音樂後段進入寧靜和諧，充滿「天國動機」，彷彿進入人間天堂。

　　第 11 首〈我心憂愁〉表現基督「人性」的一面，音樂元素的使用同樣有半音階與減七和弦等，在和聲上多使用了不和諧的和弦，如「華格納式」的不和諧和聲，以及曲末的 D^b 三和弦疊入 A^b 增三和弦的做法，凸顯出身為「人」的耶穌在痛苦掙扎之中。樂曲後半也與第 9 首做法相似，以曲風轉為平和堅定，來表現耶穌的順服。

　　此二首曲子都是男中音以耶穌的身分吟唱，第 9 首雖只有一句歌詞，

卻堅定帶有能力，使風浪馬上平靜。第 11 首則是像歌劇的做法，以宣敘調的方式吟唱他的痛苦，也有優美詠嘆的段落，歌詠他順服的決心。

最後是關於調性的使用。在 Ortuño-Stühring 研究 19 世紀《基督》神劇的專書中，以及 Paul Merrick 對李斯特宗教音樂的研究裡，都提出 E 大調為本曲「基督的調性」（Christus-Tonart）。關於李斯特對於 E 大調的使用在《聖伊莉莎白傳奇》中，「聖伊莉莎白主題」即使用 E 大調，在〈玫瑰神蹟〉發生之時，當時同樣豎琴聲響起，也使用此調。另外在其他宗教作品中也常使用 E 大調。[171] 在全劇中，使用 E 大調的樂曲就有四曲（6、8、10、14 首），第 4 首〈聖三國王〉樂曲為 c 小調，但是在三國王看見馬槽中的耶穌時，調性也轉為 E 大調。在此曲中，開頭雖然因大量使用半音而使調性不明顯，但樂曲偏向 c 小調，到樂曲中段耶穌說話之後，神蹟發生而風浪平靜之時，樂曲轉為 E 大調。

此 E 大調的使用，與第 11 首〈我心憂愁〉所使用的調性 D^b 大調成對比，在 Ortuño-Stühring 研究中認為 E 大調即代表基督「神人二性」的「神性」、D^b 大調則代表著基督的「人性」。[172] 第 11 首的調性在開始時為 $c^\#$ 小調（E 大調的關係小調），但是後面大段的音樂以及樂曲的終了，都使用 D^b 大調。

值得深思的是，D^b 大調與 $C^\#$ 大調為同音異名的調性，若 D^b 大調代表著基督的「人性」，而 $D^b=C^\#$，$C^\#$ 大調使用在第 9 首〈神蹟〉最後段落中，則代表著神蹟。第 9 首在神蹟發生時，「天國動機」與豎琴齊響，此時的 $C^\#$ 大調被 Ortuño-Stühring 稱為「神聖的」（Göttlichkeit）調性，[173] 李斯特最後將第 9 首結束在 $C^\#$ 大調上。以上關於 D^b 大調與 $C^\#$ 大調的論述，或許可以從 Merrick 對第 11 首所做的評論：「基督是以最高的人性來面對死亡的時刻，李斯特以音樂來認同他的困境，且在知性上認知，順服神的

171 Ortuño-Stühring, *Musik als Bekennntnis*, 119-120; Merrick, *Revolution and Religion in the Music of Liszt*, 297-298.

172 Ortuño-Stühring, *Musik als Bekennntnis*, 121.

173 Ibid.

旨意是出於人性裡面神聖的元素。」[174] 來思想 Db 大調與 C$^#$ 大調這同音異名的調性關係使用，是最能表現基督同是具備有「神性」與「人性」，是一個屬於「神人二性」的用法。

（四）「神人二性」的奧秘──第 10 首〈進耶路撒冷〉

　　第 10 首〈進耶路撒冷〉故事發生在耶穌被釘十字架的前一個星期天，一般天主教節期稱之為「棕枝主日」。在《聖經》中記載耶穌因醫治了瘸腿、痲瘋、瞎眼等病人，行了許多的神蹟，也到處教導人，此時除了跟隨耶穌的 12 門徒之外，另有很多跟隨者，其中有許多婦女，包括抹大拉瑪利亞（Maria Magdalena）在內。[175] 當接近猶太人的「逾越節」[176]（耶穌即是在逾越節當天被釘十字架），耶穌帶著門徒準備進入耶路撒冷。進城時，他受到城民夾道歡呼，高喊：「和散那歸於大衛的子孫！奉主名來的是應當稱頌的！高高在上和散那。」[177]（馬太福音 21 章 9 節）當時有人將自己的衣服與棕樹枝鋪於地上，讓耶穌騎著驢走過去。

　　李斯特將此曲放置於第二部分「主顯節後」的最後一曲，是此部分的最高潮。配置上，除了管弦樂盡出，加入豎琴，各種聲樂組合型態，例如混聲合唱、男聲合唱、重唱、女中音獨唱也都出現。而且合唱的運用使用了傳統神劇的手法，有的合唱段落代表廣大群眾百姓，有的代表跟隨耶穌的信徒們，重唱則可算是耶穌的 12 個門徒，另外女中音獨唱則代表跟隨耶穌的婦女抹大拉瑪利亞。[178] Merrick 給予此曲以下的評論：「當時在世

174　Merrick, *Revolution and Religion in the Music of Liszt*, 203.

175　抹大拉瑪利亞是聖經中跟隨耶穌的婦女之一，她曾將極貴重的香膏抹於耶穌的腳上。

176　「逾越節」為猶太人紀念當初摩西帶領以色列百姓出埃及的紀念節日。當時埃及的法老王不讓以色列百姓離開埃及，於是耶和華降下十災，其中第十災即是屠殺埃及所有的長子。為了不使天使誤殺到以色列百姓的長子，耶和華曉諭摩西，讓以色列百姓在家門口塗上羔羊的血，天使屠殺時，就會踰過此家。最後，法老因此才答應放以色列百姓離開埃及。參見香港聖經公會，《聖經－舊約聖經》，81-83。

177　香港聖經公會，《聖經－新約聖經》，29。

178　總譜 Bärenreiter 2008 版（頁 275）於女中音出現之處，有以括號寫出（Madeleine）一字，但在 Eulenburg 1973 版中則沒有標明。李斯特沒有進一步說明此女中音代表哪位婦女，Merrick 在書中則認為此婦女應為抹大拉瑪利亞。參見 Merrick, *Revolution and Religion in the Music of Liszt*, 200.

的人認知到耶穌就是那將來的彌賽亞，李斯特以此方式來描述基督在世的勝利。」[179]

此曲的曲式為器樂導奏（第 1～114 小節）－ A 段（第 115～268 小節）－ B 段（第 269～383 小節）－ A'（第 384～522 小節）－ Coda（第 523～611 小節）。A 與 A'段均是混聲大合唱，代表著百姓群眾，在 A'段中還出現複格的做法。B 段則有女中音獨唱配上支持她的合唱團，是抹大拉瑪利亞和跟隨耶穌們的信徒們的合唱。最後，Coda 段落先出現四聲部重唱，也就是耶穌 12 個門徒的重唱，隨後接入大合唱做結束。

此曲的重要主題來自葛利果聖歌 *Ite missa est* 以及 *Benedicamus domino*，此二曲在葛利果聖歌中旋律相同，[180] 使用 Lydian 調（見【譜例 3-14】）。

【譜例 3-14】葛利果聖歌 a. *Ite missa est* 旋律與 b. *Benedicamus* 旋律

a. *Ite missa est* 旋律

b. *Benedicamus* 旋律

第 10 首一開頭樂團的前奏，是所有的樂器以齊奏（unisono）的方式，將此葛利果聖歌主題演奏一次（除了法國號與小號吹奏長音除外），在整段前奏中，此主題便不斷出現。當合唱進入時，以和聲式的方式高唱「和散那！」（Hosanna!），[181] 此時的樂團演奏同一個主題，在此稱此主題為「和散那主題」。[182] 全曲依著樂曲織度與主題變化，樂曲的每一段都可看見「和散那主題」各式各樣的「主題發展」做法。

179 Ibid.
180 在 Merrick 書中提及此旋律出自於 *Benidicamus*，但 Smither 書中卻認為此旋律出於 *Ite missa est*。Ortuño-Stühring 書中則以 Heinrich Sambeth 對此旋律的研究為總結，認為此旋律原出自 *Ite missa est*，但在聖歌中普及使用，甚至在許多儀式歌曲中也使用此旋律。參見 Ortuño-Stühring, *Musik als Bekennntnis*, 102.
181 「和散那」為希伯來文的一種歡呼詞。
182 部分文獻也如此稱呼。

　　值得注意的是，樂曲的 A 與 A'段主要是由一群擁戴基督的平民群眾吟唱「和散那主題」，他們認知到耶穌是舊約中以賽亞先知提到的「彌賽亞」，是將來拯救以色列百姓的「君王」，所以李斯特在歌詞中，除了使用馬太福音經節為歌詞，還另外加入「以色列的王」（Rex Israel）一詞。這一詞在音樂中常常被多次重複，例如在 A 段第 168 ～ 186 小節即連續重複四次，A'段也有相同做法；這「君王」（rex）一字，也會在樂曲進行中突然被插入樂句中間，還特別以強音出現，例如 A 段第 201 小節起，男聲合唱唱出「奉主名來的是仁慈的」（Benedicts qui venit in Nomine Domini），但在歌詞中間，in Nomine Domini 之前插入 rex 一字，使得歌詞成為 "Benedicts qui venit rex in Nomine Domini"，並且在譜上還加上突強記號於這個字上（見【譜例 3-15】）。

【譜例 3-15】第 10 首〈進耶路撒冷〉第 201 ～ 212 小節

　　然此「君王」一詞，則完全沒有出現在 B 段與 Coda 段落。此二段落的歌唱者，不是廣大的平民群眾，而是親密跟隨耶穌的抹大拉瑪利亞與 12 門徒，或相信耶穌的信徒們（除了最後幾小節的大合唱除外）。他們所唱的歌詞與群眾們的歌詞幾乎一樣，例如前段所提的「奉主名來的是仁慈的」，只是沒有加入 rex 一字在句子當中。

　　如此的做法可以引發一項推測，是關於以色列百姓對於「基督」的認知。在《聖經》中記載，以色列百姓因著預言，一直等待一個「君王」的出現，這個君王是他們的救世主彌賽亞。但是，當耶穌被捕，同樣的這群耶路撒冷百姓卻大喊「釘他十字架！」，在背著十字架走上釘十字架之

地「各各他」時，[183]《新約聖經‧馬太福音》第 27 章 37 節記載，此時羅馬兵丁們「在他頭上，安一個牌子，寫著他的罪狀，說，這是猶太人的王耶穌」。[184] 而此處的「猶太人的王」同「以色列的王」一詞。[185] 這群百姓也跟著大聲辱罵。可見，群眾心中的「王」在第 10 首〈進耶路撒冷〉被推崇，在耶穌釘十字架時卻成為他的罪狀與笑柄。神學家在此段經文解釋，[186] 一般的群眾百姓，是以「地上的君王」來看待耶穌，也就是以「人」的角度來看基督只是人們的君王，所以以此看法來看耶穌被釘十字架時，百姓心中期待擁有屬於「人」的君王之幻想破滅，也因而辱罵耶穌。

反觀耶穌的門徒及與他親近的婦女們，他們心中所相信的，不是一個「地上的君王」，他們因相信耶穌是「神」而跟隨他。以此論點來看李斯特於樂曲中的處理，他在百姓們的合唱中加入「王」一字，而在門徒與抹大拉瑪利亞歌唱時，將「王」一字除掉。似乎與以上所述的《聖經》理論相符合。

其實，這「王」是屬於「人性」的「地上的王」，還是「神性」的「天上的王」？李斯特透過樂曲，在此劇第 14 首〈復活〉中給了答案。在第 14 首中，第 10 首的重要主題「和散那主題」再次出現，並且歌詞吟詠的正是「基督勝利、基督掌權、基督發命令」（Christus vincit, Christus regnat, Christus imperat），而其中 regnat 一字所代表的即是君王的掌權。而且這「和散那主題」於〈復活〉一曲中數次出現，呈現出基督超越性的「神性」特徵。

另外值得一提的是此曲的調性用法。此曲調性為 E 大調，再次符合上一節中所提，李斯特在此劇中以 E 大調代表「基督的調性」之做法。但是，

183　「各各他」原名為髑髏地，位於耶路斯冷城牆邊的小山坡上。

184　香港聖經公會，《聖經─新約聖經》，42-43。

185　在中世紀耶穌被釘十字架的聖像中，會在十字架支上畫上一個牌子，寫上 "I. N. R. I." 四個字母的縮寫，這四個字母為拉丁文 Iesus Nazarenus Rex Iudaeorum（拿撒勒人耶穌，猶太人的王）的縮寫。

186　G. Campbell Morgan，《摩根解經叢卷──馬太福音》，張竹君譯（香港：美國活泉出版社，1987），415-416。

樂曲一開頭因完整地使用葛利果聖歌，出現了調式聲響。A 段中，當合唱進入時，李斯特卻以 G 大調開始，歌詞只重複「和散那！」（第 115 小節起），30 小節後才大膽地以半音轉調方式轉入 E 大調（第 144 小節）。連續四次唱「以色列的王」之時（第 168 ～ 186 小節），整段突然使用 B 大調，雖與 E 大調關係接近，卻也因在前一小節使用半音轉調，使得「以色列的王」一詞在進入此段時，聲響顯得突兀且響亮。之後接著唱前一段所敘述的「奉主名來的君王是仁慈的」（第 201 小節起），調性轉為 G 大調，在唱「君王」一字時，特別使用 G 大調 IV 級（C 大三和弦）（見【譜例 3-15】）。這些做法，都使得「君王」一詞透過調性色彩的變化，被強調出來。

在 B 段女中音獨唱加上合唱的段落，又可分為 a、b、a 三小段，其中 a 段都有抹大拉瑪利亞的歌唱；到了 b 段，獨唱暫停，出現豎琴的聲響，豎琴的聲音，也會在 Coda 段落再次出現。而 B 段與 Coda 段落都是屬於門徒們相信耶穌是「神」的樂段。

綜合以上的敘述，可以引發出一項結論：「基督論」中基督的「神人二性」的奧秘，在第 10 首中有所呈現，只是以隱密的方式呈現。在第 10 首中，「君王」一詞即是奧祕所在。透過樂曲中的歌詞運用、調性處理，以及配器的使用，將此奧秘隱藏於樂曲當中。

四、由人到神——第 13、14 首

基督在世的旅程在第 12 首〈聖母悼歌〉已劃下句點。到了第 13 首與第 14 首，講述耶穌從死裡復活，從他在人世期間所具有的「神人二性」回到完全的「神性」，完成此劇對基督這段旅程的完整敘述。

第 13 首夾於兩個大曲之間，前一曲是一部長達 942 小節的樂曲，而最後一曲為輝煌勝利的大合唱。這一曲則是只有 80 小節長的短曲，聲部銳減為三部女聲合唱，且只需 8 ～ 10 位，只有簧風琴伴奏，雖然總譜上有長笛、雙簧管和豎笛的聲部，但李斯特在樂譜的開頭以文字指示，如果

有簧風琴可用，則不用管樂。文字指示中還提及歌手與樂器手需「躲開觀眾的視線」，可想是在幕後演出。[187] 這樣的安排是相當戲劇式的做法，而非神劇的傳統做法。此時的觀眾看不見實體人物在眼前演唱，但卻聽見歌聲飄揚，使得這段悅耳動聽的音樂，仿如天使的歌詠。

此曲的旋律引用一首拉丁文復活節聖歌，此聖詩源自於李斯特手邊一本名為 *Nouvel eucology en musique* 的詩歌集第 475 頁，作者不詳，17 世紀時流傳於法國（見【譜例 3-16】）。[188] 原詩作有 13 段歌詞，李斯特只引用其中的第 1 段與第 3 段；旋律則引用復活節聖歌全曲，此曲旋律單純，只有 a、b 兩個樂句，只是開頭先以 b 樂句吟唱「哈利路亞」。第 13 首中三聲部女聲絕大部分齊唱，只少部分出現和聲，她們以清澈悠揚的聲音宣告「哈利路亞，兒女們，天上的君王、榮耀的君王，今日從死裡復活。」（Alleluja! O Filii et filiae! Rex Coelestis, Rex gloriae, Morte surrexit hodie.）

【譜例 3-16】古復活節聖歌 *O filii et filiae*

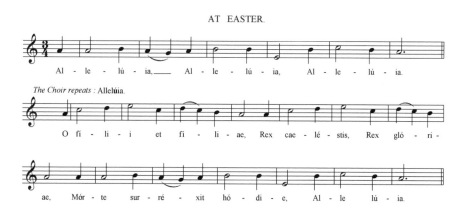

此曲是李斯特最後加入《基督》中的樂曲，相當具戲劇性。其戲劇性特質不是展現在樂曲的龐大，反而在於樂曲的精巧，以及對整部神劇展現

187　Liszt, *Christus*, 385.
188　Merrcik, *Revolution and Religion in the Music of Liszt*, 208.

畫龍點睛般的功效。它如前導的天使，預先告知地上悲傷於耶穌之死的兒女們耶穌將復活。這曲可以與全劇的第 2 首相對應，第 2 首是由天使們歌唱，告知耶穌將誕生，全劇的倒數第 2 首也由天使告知世人，耶穌將復活。這樣對稱性的排法，正符合前一節樂曲架構中所討論的對稱性架構概念。

　　Smither 於書中提及李斯特的女兒 Cosima Wagner（1837-1930）在聽完於威瑪的首演後對這樂章的評語，她覺得可以感受出此曲具有「高度成熟的創作中流露出的純真情感」。[189]

　　在天使宣告耶穌復活之後，全劇進入最後樂章第 14 首〈復活〉。曲分四段，聲部處理分別是合唱－重唱－合唱－大合唱（尾聲）。C 大調器樂前奏，合唱進入時轉入「基督的調性」E 大調，全曲結束在 E 大調。管弦樂盡出，還加入管風琴、豎琴以及鐘聲。第一部分合唱段落的中段再次出現複格做法，可以看見傳統神劇的終曲模式。

　　如李斯特在《聖伊莉莎白傳奇》終曲的做法，全劇的主要動機在此曲重複出現。樂曲的器樂前奏即出現「Rorate 主題」（見【譜例 3-17】）。而此曲尾聲的最終結處，管弦樂也以 Andante Maestoso 大聲齊奏出「Rorate 主題」，最後合唱團高唱「阿們！」結束全曲。這最後一句使用「Rorate 主題」的歡呼，正與第 1 首〈導奏〉開頭相呼應，第 1 首中來自以賽亞書的預言奧秘「諸天哪，自上而滴，穹蒼降下公義，產出救恩」在此圓滿地實現。

189　Smither, *A History of the Oratorio*, 242.

【譜例 3-17】第 14 首〈復活〉第 1～11 小節

　　另一個重複之前的主要動機是再次使用第 10 首〈進耶路撒冷〉的「和散那主題」，此主題重複在第一段中間，合唱複格樂段之前的管弦樂段落中。另外在第二段重唱的段落，四聲部重唱使用「和散那主題」輪流唱出「耶穌勝利，耶穌掌權，耶穌發命令，和散那！」，並且出現豎琴伴奏。此段落如前所述，成為第 10 首耶穌「神性」的暗示。最後一次出現在第三段，合唱高唱「從今直到永遠，和散那於至高之處」（In sempiterna saecula, Osana in excelsis.）此時，木管齊奏此主題（第 230 小節起）。

　　最後一個重複主題是使用「五度音程動機」，此動機即是第 2 首〈田園與天使報信〉的葛利果聖歌主題的前兩音，「Rorate 主題」中也有此「五度音程動機」。在第 14 首中，它活潑肯定地以模進方式出現在第一段合唱複格段落中，唱的歌詞也是「耶穌勝利，耶穌掌權，耶穌發命令」（見【譜例 3-18】）。透過每個強音記號與不斷的聲部模仿，合唱團強而有力地宣告基督已復活，祂勝利掌權。

【譜例3-18】第14首〈復活〉第77～83小節

　　樂曲的尾聲從第296小節開始，它是個無聲的開始，3小節的 G. P. 之後，合唱團才進入，緩緩輕聲地唱出「和散那！」，豎琴再度出現，然後全團漸強，將樂曲帶入輝煌亮麗的高潮。此曲的喧鬧歡慶，可以與第10首相呼應，聲樂的處理也相同，有重唱、複格合唱段落等，但是第10首〈進耶路撒冷〉中歌頌的是「地上的君王」，但此曲則是對「天上的君王」的讚美。

第四節　基督相關事蹟之樂曲

一、基督真理教導——第6、7、8首

　　第6首〈八福〉、第7首〈主禱文〉與第8首〈建立教會〉都屬於第二部分「主顯節後」，排在第二部分的一到三曲。三曲的歌詞內容都出自耶穌親自講述的教導與吩咐。其中第6首與第7首可以自成一組，它們的歌詞內容屬於耶穌的教導，詞句緊湊完整，第6首甚至有押韻，第7首則為一整段的散文體。第8首位於全劇的最中心段落，是耶穌對門徒彼得的吩咐，在曲中，可以看見李斯特對於羅馬教廷的尊崇。

（一）基督的教導——第6、7首

　　第6首〈八福〉（die Seligkeiten），拉丁文曲名 *Les Béatitudes*，是李斯特《基督》神劇作品中最早完成的樂曲（編碼 S25），[190] 之後李斯特將此曲加以修改，編入《基督》一劇。歌詞出自《聖經新約 · 馬太福音》

190　參見本章第一節。

中第五章,耶穌在山上教訓門徒,訴說有八種人——例如「虛心」、「哀慟」、「溫柔」、「飢渴慕義」、「憐恤」、「清心」、「使人和睦」以及「為義受逼迫」的人,將得到天國的福氣。

　　此曲使用中古世紀吟唱葛利果聖歌的應答式唱法,男中音獨唱一句,就由合唱團回應一句,伴奏樂器只有管風琴,為相當復古的吟唱方式。此處的男中音在總譜上只標明 Baritone solo,按照歌詞背景推斷,此歌詞是基督教導門徒的歌詞,所以應該是基督自己。但是,同樣以男中音歌唱基督角色的尚有第 9 首〈神蹟〉和第 11 首〈我心憂愁〉,這兩曲在總譜的聲部上,可看見直接標明「基督」聲部。此處反而不同於另外兩曲,只寫明男中音而沒有標示為「基督」。其中有可能的原因是在 1855～1858 年創作的原曲 S 25 *Les Béatitudes*,譜上也只標示出 Baritone solo,而此譜是以原譜再加以改編所致。

　　《基督》神劇中的第 6 首與 S 25 *Les Béatitudes* 最大的不同在樂曲開頭。第 6 首先以「Rorate 主題」開始,無調號,保持教會調式色彩。「Rorate主題」的前半句動機在開頭被重複兩次後,接入後半句,此後半句主題以開放式的變形展開(見【譜例 3-19】)。

【譜例 3-19】第 6 首〈八福〉第 1～9 小節

　　第 10 小節出現調號 E 大調,呼應之前章節有關耶穌事蹟時使用的「基督的調性」。此處也出現新主題,而這個主題在第 131 小節耶穌唱出「天國是他們的」(Ipsorum est regnum caelorum)之時的旋律相同,所以在此稱之為「天國動機」(見【譜例 3-20】)。而這個「天國動機」如前一節

討論第9首〈神蹟〉時曾提及，在耶穌行了神蹟使暴風雨停止之時，此「天國動機」再度出現。

【譜例 3-20】

a. 第 6 首〈八福〉第 10 ～ 15 小節

b. 第 6 首〈八福〉第 130 ～ 133 小節「天國是他們的」

c. 第 9 首〈神蹟〉第 176 ～ 182 小節，耶穌行神蹟之後

歌詞中所敘述的八種人，為「虛心」、「哀慟」、「溫柔」、「飢渴

慕義」、「憐恤」、「清心」、「使人和睦」以及「為義受逼迫」的人，這些人綜合起來的特質，是社會中溫柔良善之人，例如「溫柔」、「憐恤」的人，也是痛苦傷心的人，例如「哀慟」的人，是一些勇於伸張正義、幫助社會低下貧苦的人，耶穌告訴門徒，這樣的人能享天國的福氣。這樣的思想，與李斯特青年時期就持有的宗教社會理想，甚至是他理想的宗教音樂所要表達的主題如出一轍。關於此曲以及此議題，將在下面章節中做詳細的敘述與分析。

第 7 首〈主禱文〉與第 6 首相似，只有管風琴為合唱團伴奏。〈主禱文〉是一篇禱詞，是耶穌教導門徒的禱告詞，詳細記載於《聖經新約·馬太福音》第 6 章 9 ～ 13 節。[191] 這篇禱文是重要的禱告文，不論在日課經或彌撒當中都會吟唱。李斯特的 *Pater noster* 宗教作品就做了四首（分列為 *Pater noster I-IV*），[192] 且為配合宗教儀式的使用，每一首都只以管風琴伴奏。而此曲也如儀式般做法。[193] 但此曲中管風琴使用的份量不到全曲的一半，合唱團（SSATTBB）多以無伴奏合唱。

樂曲的開頭主題來自於同名 *Pater noster* 的葛利果聖歌旋律（見【譜例 3-21】）。整體上仍屬應答式唱法，全曲九句歌詞，每一句歌詞新出現時，都由某一聲部先單獨唱出，之後合唱。

【譜例 3-21】

a. *Pater noster* 葛利果聖歌　　　　　b. 第 7 首〈主禱文〉第 1 ～ 5 節

191　此曲沒有唱完全部的禱詞，缺最後一句「因為國度、榮耀、權柄全是祢的，直到永遠」。

192　關於李斯特 *Pater noster* 作品，參見第一章的相關敘述。

193　Ortuño-Stühring 認為這樣的做法是李斯特有意使此曲也能使用於儀式中。參見 Ortuño- Stühring, *Musik als Bekennntnis*, 114.

　　樂曲使用 A♭ 大調，[194] 中間段落轉至 G 大調，之後再回到 A♭ 大調。由於此曲以合唱為主，合唱進行使用的轉調與和聲，成為此曲聲音色彩的關鍵。例如在第 3 句歌詞「願你的國降臨」（adveniat regum tuum），調性轉為 C 大調（第 34 小節起）（見【譜例 3-22】）。於第 46 ～ 56 小節在唱到「降臨」（adveniat）時，合唱聲量大聲（forte）而莊嚴，但下個字「你的國」（regnum tuum），則馬上變小聲（piano），這樣的唱法連續兩次。如此的音量變化，顯得這句歌詞莊嚴而隆重。另外在第四句歌詞「願你的旨意，行在地上如同行在天上」，使用 D♭ 大調和聲色彩，聲部以模仿的方式輪流進入。此 D♭ 大調使用在「行在地上」（即行在人世間）的詞句時，令人聯想到第 11 首〈我心憂愁〉，是基督在世為「人」時痛苦禱告所使用的調性。

【譜例 3-22】第 7 首〈主禱文〉第 34 ～ 39 小節

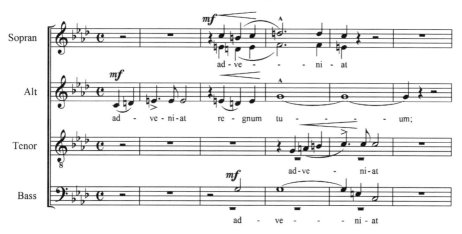

　　關於和聲的運用。此曲中有些許和聲，透過七部合唱的運用，將歌詞細膩地表達出來。例如第 7 句歌詞中「免我們的債」（Et dimitte nobis

194　在 Paul Merrick 的研究中，認為李斯特於他的樂曲中使用此調時，都與「愛」有關。參見 Merrick, *Revolution and Religion in the Music of Liszt*, 297-298。

debita nostra）（第 108 小節起），其中「債」（debita）這一字在 b 小調的調性範圍中，使用減七和弦強調此字（第 108 小節第一拍），在第 4 小節後又重複一次。但隨後第 8 句「如同我們免了人的債」（sicut et nos dimittimus debitoribus nostris）進入時（第 117 小節），和聲使用純淨的 C 大調，並在此句結束時（第 120 小節）做出完美的教會終止。

調性再回到 Aᵇ 大調之後（第 121 小節起），唱至第 10 句（最後一句）「救我們脫離凶惡」（sed libera nos a malo）歌詞時，音樂進入高潮。在第 136 小節合唱以本曲最大的音量 ff，唱出「救我們脫離」（libera nos），[195] 調性轉至七個降記號的 Cᵇ 大調和聲，在「凶惡」（malo）一字上以 sf 唱出不和諧的 Dᵇ 七和弦加上一個 g 音的和聲外音的和聲（dᵇ-fᵇ-g-aᵇ-cᵇ 五個音之和聲），透過如此不和諧的和聲表達困苦的呼求。但特別的是下一小節（第 140 小節），再重複一次「救我們脫離」，不同於前四小節，在此使用 pp 最小的音量，和聲為 C 大三和弦和聲，「凶惡」一字則使用減七和弦（見【譜例 3-23】）。此首樂曲最後以 30 小節的長度（第 151～180 小節）吟唱「阿們！」做結束。

【譜例 3-23】第 7 首〈主禱文〉第 136～143 小節

195　Libera 一字也可翻譯為「免去」。

第 6 首和第 7 首兩曲有多處相似之處，都以合唱為主，只由管風琴伴奏，也都使用古老的葛利果聖歌應答式唱法。只是第 6 首的領唱者是男中音（基督），第 7 首則以某聲部先行出現擔任領唱。第 6 首有男中音宣敘調般的吟唱，來表現細膩情感的變化，[196] 第 7 首則以豐富的和聲變化來唱出人們的祈求。此二曲內容都與基督的教導有關，第 6 首勸慰悲苦的百姓，第 7 首教導人們一篇莊嚴的禱詞，讓人以此向天父上帝祈求禱告。

（二）基督的吩咐──第 8 首〈建立教會〉

第 8 首〈建立教會〉樂曲的位置在全曲的中心，是基督親自吩咐他的門徒彼得在世上「建立教會」。而「建立教會」從基督生平事蹟以及「基督論」的核心論點上，並不是最重要的事，並且在音樂歷史上所有關於基督彌賽亞的作品中，並不見此曲的相關內容。所以此曲的重要性，在於推崇教皇的尊榮，建立教會的威信。史料中記載，此曲的歌詞曾被人拿來稱頌當時的教皇 Pius IX，李斯特也將此曲於 1867 年改編為管風琴版，名稱為《你是彼得》（*Tu es Petrus*），贈送給教皇 Pius IX。

〈建立教會〉的歌詞出自於兩段不同的經文，第一段歌詞出自馬太福音第 16 章 18 節：「你是彼得，我要把我的教會建在這盤石上，陰間的權柄不能勝過他」（Tu es Petrus, Et super hanc petram aedificabo, Ecclesiam meam, Et portae inferi non praevalebunt）。[197] 第二段歌詞出自約翰福音第 21 章 15 ～ 17 節：「約翰的兒子西門，你愛我嗎？你牧養我的羊，你餵養我的羊，堅固你的弟兄」（Simon Johannis, diligis me? Amas me? Pasce agnos meos! Pasce oves meos! Confirma fraters tuos）。[198] 其中第二段歌詞在《聖經》中耶穌已經從死裡復活，所以，在此處使用這段經文，與全劇依照耶穌生平的次序相衝突。

全曲是一首大合唱曲，樂曲簡單，充滿頌讚歡慶的氣氛。曲分三大段，

196　此點將在之後的章節中補充說明。
197　香港聖經公會，《聖經－新約聖經》，23。
198　同前註，160。

A-B（aba）- A（coda），A 段使用馬太福音歌詞，B 段則吟唱約翰福音歌詞。兩段音樂成對比性，A 段開始無調性，後轉入 E 大調，演奏出具宣告式的聲響；B 段旋律優美溫柔，樂句工整，只在 b 小段處略做和聲變化，因配合歌詞一再地詢問彼得「你愛我嗎？」，且歌詞使用兩種不同等級的「愛」字，一字為 amas，另一字為 diliges，前一字較屬於世俗的情愛，後一字則是超越的愛。

　　此曲最大的特別之處在於樂曲的開頭。第 1 小節沒有任何音，第 2 小節起器樂每小節奏出一音，特別的是前四音，由低音管、中提琴、大提琴及低音大提琴大聲宣告式地齊奏出兩組由大三度音程所形成的四音，分別為 ab-c'、c-e（見【譜例 3-24】）。此四音只可能在全音音階的系統中同時存在，這樣的開頭，為此曲製造出特殊的聲響。

【譜例 3-24】第 8 首〈建立教會〉第 2～5 小節

二、兩首「標題音樂」樂曲——第 4、5 首

　　全劇除了導奏之外，另外有兩首全部由器樂來表現的樂曲，都在第一部分：第 4 首的〈馬槽邊牧人的歌唱〉以及第 5 首〈聖三國王〉。這兩首屬於標題音樂的樂曲，敘述耶穌誕生後見到耶穌的兩種人，其一是

牧羊人，可從《新約聖經・路加福音》第 2 章中看見相關敘述，在牧羊人聽完天使報信以及天軍的歌唱後，彼此商量往耶穌出生的地方，「他們急忙去了，就尋見瑪利亞和約瑟，又有那嬰孩臥在馬槽裡」。[199] 其二是來自東方的三位智者（wise man），[200] 亦稱為「聖三國王」（Drei heiligen König），這記載在馬太福音，他們在東方看見星星，這星引導他們見到耶穌。

　　第 4 首〈馬槽邊牧人的歌唱〉呼應第 2 首〈田園與天使報信〉開頭的田園段落，全曲木管分量重，使用 6/8 拍，以表現牧羊人與田園景致。樂曲中第二主題使用源自 16 世紀的德國民謠《一隻小白鴿從天上飛臨》（*Es flog ein Täublein weiße vom Himmel herab*），[201] 原曲為 4/4 拍，內容慶祝耶穌誕生，小白鴿如身穿白衣的天使，飛來向瑪利亞問好的輕快歌曲。李斯特將旋律改變拍號，使用 2/4 拍與 3/4 拍交替出現（見【譜例 3-25】）。[202]

【譜例 3-25】

a. 德國民謠《一隻小白鴿從天上飛臨》

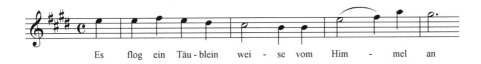

（Es flog ein Täu-blein wei-se vom Him-mel an）

199　同前註，78。

200　此處的東方並非指亞洲，乃是指位於以色列以東的國度，可能為波斯或阿拉伯。三國王也有使用原文 "Tree Magi"，聖經中並未提及確切人數，只從他們給予耶穌的三項禮物推測為三人，此三人可能通曉星體運行占卜預言。

201　Ortuño-Stühring 提及此曲的另外兩種可能來源，其一為 Franz M. Böhme 所編的歌曲集 *altdeutsches Liederbuch*，另一來源則與 Paul Merrick 書中所提相同，來自 Philipp Wackernagel 的 *Das deutsche Kirchenlied II*. 參見 Ortuño-Stühring, *Musik als Bekennntnis*, 113; Merrcik, *Revolution and Religion in the Music of Liszt*, 191.

202　布拉姆斯以 *Täublein weiße* 為曲名曾以此曲之歌詞寫作民謠歌曲（Volklieder）。

b. 第 4 首〈馬槽邊牧人的歌唱〉第 75 ～ 80 小節主題

此曲除了第一、二主題以明顯的田園風格來描述牧羊人之外，另外具標題性做法的還有第三主題，此主題出現時被李斯特標示「宗教的」（religioso）一字於樂譜上（第 229 小節），[203] 是一段如聖詠般的旋律段落，以表現牧人們的「歌唱」。另一段特別的標題音樂段落，在第三主題後的一段「田園」（Pastorale）樂段，此處拍號轉為 12/8 拍，曲中配器只剩三樣樂器，中提琴（獨奏）、長笛（2 支）、豎笛（2 支）。這三樣樂器呈現器樂化的應答做法，中提琴獨奏一句，木管則以變奏型態演奏「宗教的」第三主題回應，因第三主題旋律共分五個小樂句，所以此處也連續來回應答五次。以上的做法，更具體地呈現出「牧人的歌唱」。這「宗教的」聖詠主題在第 303 小節起第三次再被吟唱一次，由管絃樂加上豎琴一起合奏。

第 5 首〈聖三國王〉比第 4 首更具標題性做法。此曲是第一部分耶穌誕生後最尊榮的時刻，東方三國王前來朝拜，並且獻上產於東方最珍貴的

203　Liszt, *Christus*, 149.

寶物，且常是贈與君王的供品：黃金、乳香及沒藥，贈予耶穌。[204] 全曲呈現明確的標題做法，李斯特不但以音樂展現東方三國王前來朝拜的畫面，更直接寫上《聖經》文字作為指引。

樂曲開始便出現全劇的主要動機之一的「五度上行音型」，由低音開始到高音。之後第 18 小節 A 段主題出現，李斯特在此沒有使用國王浩蕩出巡般的進行曲音樂，而是由弦樂以撥弦（pizz.）方式演奏，穩定如行進般由小聲開始，在這長段的行進音樂中（共 139 小節），音樂都保持輕聲的聲響，只有隨著配器略為增多時，才增加些許音量。這樣的聲響選擇，可能是來尋找耶穌的國王只有三位，人數不多。

李斯特給予的第一個標題式的文字指引，在第 140 小節上方以拉丁文標示出《新約聖經・馬太福音》第 2 章 9 節的經文「在東方所看見的那星忽然在他們前頭行，直行到小孩子的地方，就在上頭停住了。」（Et ecce stella, quam viderant in Oriente, antecedebat eos, usque dum veniens, staret supra ubi erat Puer.）[205] 樂曲屬於 B 段，轉為 D♭ 大調，如前幾節所敘述，是「屬世的君王」的調性，管弦樂盡出，豎琴也出現，奏出優美動人的主題（見【譜例 3-26】）。

204　黃金代表王者的尊貴，以往會以黃金贈予國王以表尊崇，以此表示他們尊基督為王；乳香為獻祭用的香料，舊約聖經所羅門王時代在聖殿獻祭時才使用，在此表示他們尊基督為神。沒藥是極貴重的香料，也具有藥性，猶太人使用於塗抹於屍體上以防腐爛。是當時近東地區常進貢的聖品。

205　在 Kahnt 1872 年第一版的樂譜上，將此句標示於樂譜下方。參見 http://imslp.org/wiki/Christus,_S.3_（Liszt,_Franz）p. 89. 2013/03/09。Eulenburg 1972 年版則標示於上方（p. 105），此句文字在 Bärenreiter 2008 年版則沒有標示（p. 172）。

【譜例 3-26】第 5 首〈聖三國王〉第 140 ～ 143 小節

　　第 224 小節出現第二次的標題文字指引，出自馬太福音第 2 章 11
節經文：「揭開寶盒，拿黃金、乳香、沒藥為禮物獻給他」（Apertis

thesauris suis, obtulerunt Magi Domino aurum, thus et mirrham. Matthaeus 2:11）。[206] 調性轉到 B 大調，弦樂以厚重的弓弦拉奏此優美輝煌的主題（C段）（見【譜例 3-27】）。樂曲最後 B 段音樂再現於 F# 大調上，豎琴再度進入。隨著 B 段主題不斷地重複，音樂進入高潮，最後號角齊鳴，仿如榮耀君王來臨一般，輝煌地結束全曲。

【譜例 3-27】第 5 首〈聖三國王〉第 224 ～ 231 小節

206　此句在第一版（p. 99）及 Eulenburg 1972 版（p. 118）均標於樂譜上方，Bärenreiter 2008 年版仍沒有標示。

Merrick 於專書中指出，此曲沒有描述三國王的離開，也就是前面表達三國王行進的 A 段沒有再現，可與《聖經》中的故事發展相連結。在〈馬太福音〉中記載，三國王在尋找耶穌之前，詢問過當時猶太王希律（Herod II, 27 BC-33 AD），向他說明要尋找那個「生下來做猶太人之王的」嬰孩。[207] 此時，身為國王的希律聽見就心裡不安，當時曾要求三國王在見到耶穌後，必須向他報信。但當三國王見到耶穌後，他們在夢中被神指示，不要回去見希律王，所以他們便往別處去。[208] 所以 Merrick 認為，此曲沒有再出現 A 段，即表現三國王沒有再回到原處去告知希律王。[209]

神劇第一部分至此在輝煌的樂聲中結束，基督由神成為人，受人類的「君王」下拜尊崇，他的旅程也由此繼續發展，經過死亡後復活，由人再回到神。

三、聖母之歌——第 3、12 首

第 3 首〈歡喜沉思的聖母〉與第 12 首〈聖母悼歌〉兩曲在神劇《基督》中為相對稱之作品，分置全劇的第 3 首與倒數第 3 首。第一部分的第 3 首，接續天使的報信，告知基督救世主即將誕生，此時聖母歡喜注視著誕生的耶穌；而位於第三部分全劇倒數第 3 首，是聖母悲傷注視著死去的耶穌。兩曲分別代表喜與悲、生與死，為全劇的對稱性架構設計增添豐富的戲劇性。

這兩部作品的歌詞為同一個作者 Jacopone da Todi，[210] 是他同時期先後的作品。歌詞長度相當，在歌詞的詞句上也有密切的對應關係，但在樂曲的處理上卻有相當大的不同，第 3 首由合唱以非常單純的和聲式方式歌唱，只有管風琴伴奏；而第 12 首則十分龐大，樂曲長達 20 多分鐘，為全劇最長的作品。由管弦樂團伴奏，樂曲織度變化豐富。

207　香港聖經公會，《聖經－新約聖經》，2。
208　同前註。
209　Merrick, *Revolution and Religion in the Music of Liszt*, 193.
210　參見本章第一節註釋。

　　第 3 首〈歡喜沉思的聖母〉由於歌詞冗長，所以曲中歌詞沒有任何重複。樂曲曲式為 A 段（第 1 ～ 146 小節）、B 段（第 147 ～ 213 小節）加尾聲（第 214 ～ 248 小節），全曲從頭到尾都是和聲式做法，且多同音反覆，與葛利果聖歌「念誦式」的吟唱方式十分相似（見【譜例 3-28】）。管風琴只在重要的和聲處加入，在平靜的和聲式聲響中，只有幾個特殊的做法為這首樂曲做出妝點的效果。第一個做法是節拍的變換；樂曲 A 段是由 a、b 兩小段音樂重複數次組成（ababa'ab），a 段為 4/4 拍，b 段則變換拍號為 3/4。再來是透過音量的變化，來為樂曲製造高潮。全曲音樂幾乎都是以小聲的音量吟唱，只有三個地方出現大聲音量的指引，第一處在 A 大段第 127 ～ 128 小節「塑造我們這顆心」（cordi fixa valide），第二處則在 B 段第 200 ～ 202 小節「熊熊的烈火燃燒」（Inflammatus et accensus）。最後一處最特別，在樂曲的最後七小節（第 241 ～ 248 小節），歌詞是「阿們」，在唱出「阿們」的前一句音量都還保持 ppp，但在唱出「阿們」之時，音量卻突然增強。此曲在這樣的變化下，為沉穩平靜如中世紀日課經的吟唱之聲，掀起波瀾。

【譜例 3-28】第 3 首〈歡喜沉思的聖母〉第 1 ～ 13 小節

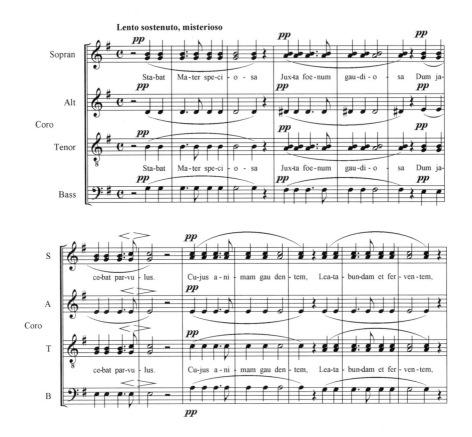

　　第 12 首〈聖母悼歌〉是一首相當大型的合唱曲，曲長共 942 小節，有重唱、合唱，織度變化非常豐富，與第 3 首安穩平靜的和聲式做法呈現很大的對比。此曲用到原曲 *Stabat mater dolorosa* 葛利果聖歌的旋律（見【譜例 3-29】），幾乎全曲的旋律都出現在樂曲中，並且加以變奏出現在各段中（見【譜例 3-30】）。

【譜例 3-29】葛利果聖歌 *Stabat Mater dolorosa* 旋律

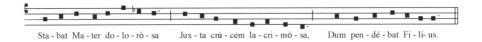

【譜例 3-30】第 12 首〈聖母悼歌〉A 段聖歌主題

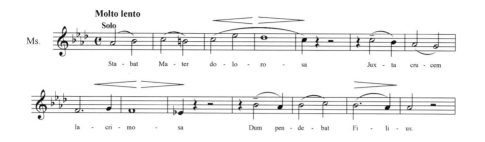

　　全曲曲式為 ABABA。A 段使用聖歌旋律，B 段則是李斯特做的新主題，因歌詞正唱到讚美聖母是愛的泉源，所以稱此主題為「愛的主題」。開始的 A 段（第 1 ～ 295 小節）吟唱歌詞 1 ～ 8 節，歌詞內容在陳述史實，將聖母看見愛子耶穌被釘十字架一直到耶穌斷氣的場景描述一次。此段樂曲有幾處動人之處，在第 2 節歌詞唱出「她心靈長嘆，憂悶痛苦」[211]（Cujus animan gementem, Contristatam et dolentem），此句旋律在不斷的半音下行中進行，下一段歌詞「何等愁苦悲傷」（O Quam tristis et afflicta）一樣充滿了嘆息音型。長段的嘆息後醞釀出高潮，重唱與合唱團以威尼斯樂派善用的「分離合唱」的唱法，交替呼喊出「仁慈的母親」（Pia Mater）。

　　B 段（第 296 ～ 474 小節）歌詞內容進入到人們對聖母的傾訴，第 9 ～ 11 節歌詞使用「愛的主題」旋律，但是這愛的主題旋律卻出現「十架音型」，很令人玩味（見【譜例 3-31】）。所以，當樂曲唱到第 11 節歌詞「將你聖子十架的傷痕」（Crucifixi fige plagas）之時，此「十架音型」旋律正好符合歌詞的內容。

211　此曲歌詞使用聖母悼歌的中文翻譯，參見李振邦，《教會音樂》（臺北市：世界文物出版社，2002），146-151。

【譜例 3-31】第 12 首〈聖母悼歌〉第 296 ～ 303 小節

　　樂曲再出現的 A 段（第 475 ～ 578 小節，歌詞 12 ～ 14 節）回到聖歌主題，但是加以變奏，特別的是唱到第 14 節歌詞時，音樂與開頭 A 段完全一樣，彷彿回到再現部一般。再來的 B 段（第 579 ～ 633 小節）很短，只唱第 15 節歌詞，在第 16 節歌詞唱出時（第 634 ～ 809 小節，歌詞 16 ～ 18 節）又出現 A 段的聖歌旋律變形。全曲的高潮在第 18 節歌詞「免我身被永火焚燒，賜我蒙受慈母恩護，在我接受審判的日子」（Flammis ne urar succensus, Per te, Virgo, Sim defensus, In die judicii），樂團在此以一長段強音和顫音表現激烈的火燒與震懾人心的公義審判。

　　尾聲（第 810 ～ 942 小節）吟唱歌詞最後第 19 ～ 20 節，內容轉向跟基督禱告，旋律使用「愛的主題」，在唱到「預定基督之死」（Christi morte praemuniri），合唱團以八聲部大聲唱出「愛的主題」所使用的「十架音型」。樂曲最後（歌詞第 20 節），回到「分離合唱」做法，重唱與合唱彼此輕聲對唱，歌詠「使我靈魂蒙受恩賜，或享天堂的榮福，阿們」（Fac ut animae donetur, Paradisi gloria. Amen），此時簧風琴進入，音樂彷彿進入天堂（見【譜例 3-32】）。

【譜例 3-32】第 12 首〈聖母悼歌〉第 911～920 小節

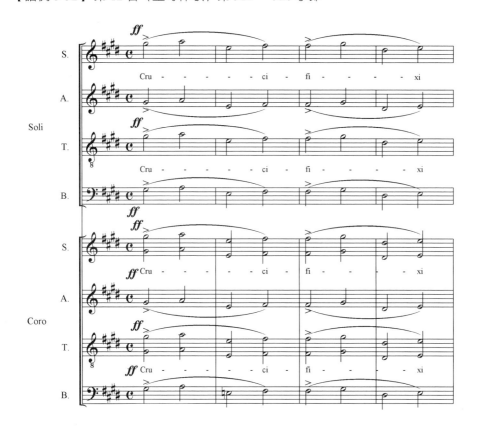

　　基督一生中最重要的時刻——生與死，李斯特選擇以聖母的兩首歌曲來作為代言。換言之，在李斯特的樂曲安排中，「女性」成為重要關鍵，他使用清純簡單的和聲式做法來表現一個「女性」生產的喜悅；反之，在面對喪子之痛，李斯特用了全劇最長、最重的篇幅陳訴。這箇中的意涵，李斯特透過樂曲，敘述出他的意念與思想。

　　神劇《基督》歷史評價在 19 世紀呈現兩極化，他曾被評為是 19 世紀最偉大的神劇，是李斯特宗教作品的頂尖之作，關於他正面的評語，例如「就其價值以及現今的藝術發展的特殊性而言，此部作品沒有其他作品能與之相並論」（Richard Pohl）；有人稱它為李斯特的「重要宗教作品」，

並且李斯特將此劇帶到更高點（Arnold Schering）。[212] 但是也有負面的評價，例如有人認為此部作品「根本沒有風格可言」（Peter Raabe）。[213]

　　李斯特的神劇《基督》確實運用多樣性的作曲風格，有聖歌的引用，有中古世紀聖歌的吟唱方式，有只使用管風琴伴奏的樂曲，有龐大的大合唱加管弦樂伴奏，有冗長的標題音樂樂章，有「基督－奧秘」隱密式意涵的音樂呈現。或許，這多樣變化的風格，反被評為「沒有風格」（stillos）。但無論如何，這首長達四小時，比《聖伊莉莎白》還長的大型作品，在 19世紀中無人能出其右。

212　Smither, *A History of the Oratorio*, 247.
213　Ortuño-Stühring, *Musik als Bekennntnis*, 168.

黑袍下的音樂宣言
李斯特神劇研究

Music Manifesto of a Clergyman

The Oratorios of Franz Liszt

第四章

·

李斯特兩部神劇之歷史匯流（一）：
19 世紀德國神劇形式與李斯特神劇

第四章

李斯特兩部神劇之歷史匯流（一）：
19 世紀德國神劇形式與李斯特神劇

　　綜觀李斯特的兩部神劇《聖伊莉莎白傳奇》與《基督》中的多項特點，有些特色傳承神劇百年來的歷史發展，有些又具有劃時代的創新特色。李斯特神劇被音樂學者歸類為德國神劇，在葛洛夫音樂百科全書線上資料庫被形容是 19 世紀後半德國神劇中「特別重要」的作品；[214] 在 Smither 四大冊的神劇歷史著作中（*A History of the Oratorio*）；李斯特的神劇也視為 19 世紀德國神劇發展中期的最高潮。[215] 但是，李斯特的兩部神劇卻與當代德國主流神劇有相當的變歧。德國因中北部為廣大的基督教地區，自巴洛克以來出產大量的「基督教神劇」（protestant oratorio），但是，李斯特所做的卻是「天主教神劇」（catholic oratorio）；而且德國神劇發展歷史中主要使用的語言是德文，但是，李斯特的《聖伊莉莎白傳奇》的最後一曲以及《基督》全劇卻使用拉丁文。

　　若從時代精神來看李斯特這兩部神劇，可以看出它們與法國 19 世紀動盪時代下的政治宗教思想息息相關。李斯特的青年時期，正值法國各樣的政治紛爭暴動時期，例如「七月革命」（Révolution de Juillet, 1830）、「里昂工人暴動」（Révolte es canuts, 1831, 1833）等。在政治動盪下，宗教力量成為貧苦百姓的精神依歸。而青年李斯特心中的宗教音樂理念，也跟隨著法國時代的動盪產生，並且實踐在他晚期的神劇當中。

　　最後，從李斯特 1865 年成為天主教低品階神父的事件來看這兩部神

214　Smither, "Oratorio."
215　Smither, *A History of the Oratorio*, 123.

劇，則與 19 世紀李斯特羅馬時期的梵蒂岡教廷對天主教音樂的改革理念有關。身為神父的李斯特，熟悉天主教宗教禮儀，熟稔拉丁文聖經，對當時的宗教音樂改革運動有一定的接觸，這一切也可在李斯特兩部神劇中對宗教音樂的做法做研究比較。

　　李斯特神劇是呈現 19 世紀歷史匯流的時代作品，德國、法國以及羅馬梵蒂岡天主教教廷都對李斯特神劇有相當的影響。本章首先針對 19 世紀德國神劇形式發展與李斯特神劇做綜合性探討。

第一節　19 世紀德國神劇形式

　　19 世紀德國神劇除了承接 18 世紀古典時期的神劇做法之外，當時德國政治與人文的發展，也影響德國 19 世紀神劇的型態與風格。Smither 在他的著作中，提供德國自 1800 ～ 1900 年間各重要音樂期刊發表談論有關神劇以及神劇演出評論之文章整理，他依照在這 100 年中德國期刊文章裡被提到或討論到次數超過 500 次以上的神劇、300 ～ 400 次、5 ～ 100 次的德國神劇進行統計。其中，在音樂期刊中被討論超過 500 次以上的是海頓 的《創世紀》，次數在 300 ～ 400 次的有三部；巴赫的《聖誕神劇》、韓德爾的《彌賽亞》以及孟德爾頌（Felix Mendeossohn-Bartholdy, 1809-1847）的神劇《以利亞》。之後從 300 次到 25 次不同等次中出現的作品漸多，例如被討論超過 280 ～ 300 次的神劇有七部，100 ～ 200 次之間的有五部，以及 25 ～ 100 次的有兩部。綜看這些神劇作品，除了前面出現過巴赫及韓德爾，屬於巴洛克時期的作曲家另外有葛勞。[216] 也有古典時期的海頓、貝多芬（Ludwig van Beethoven, 1770-1827），其餘的是浪漫時期的舒曼（Robert Schumann, 1810-1856）、許奈德（Friedrich Schneider, 1786-1853），以及李斯特。其中李斯特的《聖伊莉莎白傳奇》分布在

216　Carl Heinrich Graun（1704-1759），德國作曲家，於德勒斯登等地工作，作品以歌劇居多。

280 ～ 300 次之多的類別中,而神劇《基督》則在 25 ～ 100 次的部分。[217]

　　從這份對於 19 世紀德國神劇的相關討論以及演出評論的統計,可以看出 19 世紀巴洛克時期韓德爾與巴赫的作品、古典時期的海頓、貝多芬等作品仍廣泛影響當時德國神劇的發展,而這些現象也可以反映出整個時代的人文精神與變動。

　　首先探究 19 世紀韓德爾與巴赫音樂的復興對德國神劇所產生的影響。Smither 的書中認為,促使韓德爾與巴赫音樂復興的要素有兩項,其一是與德國當時時代環境下產生的「國家主義」有關,其二則是「歷史主義」。[218]

第二節　德國「國家主義」發展與李斯特神劇

　　關於德國的「國家主義」起源於法國 1789 年大革命之後,法國當時一波波的暴動與後續革命,王室君主專制與人民共和立憲風潮,進入數次的循環替換,使得位於鄰國龐大的神聖羅馬帝國君主封建制度跟著緊張、動搖。德奧在參與數次的「反法聯盟」(War of the Coalition),[219] 與法國經歷大小戰役之後,法國最後由拿破崙領軍,攻克普魯士與奧地利兩國的數個區域,神聖羅馬帝國幾近瓦解。但最後拿破崙戰敗,在 1815 年著名的「維也納會議」(Congress of Vienna, 1814-1815)中,德國的國族精神有微妙的重整。在所謂「德語區域」(German speaking lands)的國家中,「國家主義」的氛圍愈來愈高漲。[220] 德國人民一方面羨慕法國的民主思想,人民反君主專制的呼聲不斷;另一方面因為法國的侵略,也讓德國民族意

217　Smither, *A History of the Oratorio*, 4.

218　Ibid., 9.

219　法聯盟發動的戰爭共七次,前兩次針對法國大革命,後五次針對拿破崙。一些因法國大革命而發起的戰役,統稱為「法國大革命戰爭」(French Revolutionary Wars)。

220　此相關資料參考孫炳輝、鄭寅達,《德國史綱》(臺北市:昭明出版社,2001);周惠民,《德國史》(臺北市:三民書局,2006)。

識漸增。如何建立一個屬於德意志民族的國家，是德國人民所期盼的。

另外一波「國家主義」的浪潮，起於 1848 年全歐洲性的革命運動，此時法國 2 月革命再度推翻 1830 年 7 月革命後建立的奧爾良王室（Orleanist monarchy），[221] 德國人民再次受到影響，示威不斷，希望廢除王室，制定憲法。在 1848 年召開的「法蘭克福國民議會」（Frankfurter Nationalversammlung），出現「大德意志」（Großdeutsch）以及「小德意志」（Kleindeutsch）兩種路線，「大德意志」主張將奧地利及哈布斯王朝所統治的領土一併納入同一個國家中，種族上將涵蓋斯拉夫民族等非日耳曼人的族群；「小德意志」則主張建立以普魯士為主的國家，在種族上以日耳曼民族為主體。議會的討論結果決定以「小德意志」方案治國。[222] 文藝運動上，Johann Gottfried Herder [223] 發起「狂飆運動」（Sturm und Drang），他的著作《論語言的起源》（*Abhandlung über den Urspung der Sprache*, 1772）更使「德語」這語言成為日耳曼國族的驕傲，他發起的德國民歌蒐集運動，影響 19 世紀德國文學、德國藝術歌曲以及德國浪漫歌劇的發展。

在音樂上，巴赫的音樂復興與德國「國家主義」理念相關聯。Johann Nikolaus Forkel 於 1802 年出版巴赫傳記，[224] 推崇巴赫是德國人的驕傲。1829 年孟德爾頌重演《馬太受難曲》（*Matthäus-Passion*），在音樂界引起一番讚賞之聲，除了稱讚巴赫的藝術，也出現將他的藝術讚譽為是屬於德國「人民的」。[225] 另外，韓德爾的《彌賽亞》於 1776 年被翻譯成德文

221　易菲利（Louis Philippe I, 1773-1850）為當時的國王，其父奧爾良公爵因為參與 1830 年七月革命，後由他繼位。

222　Hermann Kinder, Werner Hilgemann, Manfred Hergt, *dtv*，《世界史百科》第二冊，陳致宏譯（臺北市：商周出版社，2009），74。

223　Johann Gottfried Herder（1744-1803），德國作家、神學家。德國狂飆運動的發起人，提出「人民的精神」（Volkgeist）一詞，認為一個國家人民的精神呈現在語言文化中。他蒐集的民歌與著作對 18 世紀末及 19 世紀德國的民族運動有相當的影響。

224　Johann Nikolaus Forkel（1714-1818）為德國的音樂理論家與傳記作家，因他與巴赫的兒子 Carl Philipp Emanuel Bach（1788-1714）以及 Wilhelm Friedemann Bach（1710-1784）熟識，他於 1802 年出版的巴赫傳記被視為研究巴赫相當珍貴的第一手資料。

225　Smither, *A History of the Oratorio*, 10.

演出，在 19 世紀屢屢出現對於認同韓德爾是德國出身的相關文章報導。[226]

19 世紀德國神劇作品中，以德國民族歷史為背景，以及相關的聖人、歷史名人，還有戰爭中的英雄事蹟為故事內容的作品，總計至少有二十多部。其中最多的是關於聖人波尼法，這位聖人有「日耳曼使徒」（Apostel der Deutschen）之稱，在中世紀將日耳曼民族教化為基督教徒。[227] 以他為神劇體裁的作品就有九部之多。另外，以德國的歷史名人為神劇內容的尚有古騰堡（Johannes Gutenberg, 1398-1468），他印刷歷史上第一本聖經以及葛利果聖歌，還有宗教改革者馬丁路德（Martin Luther, 1483-1546）。還有一些與德國英雄人物有關的作品。其中以聖伊莉莎白故事為內容有兩部，其中一部即是李斯特神劇《聖伊莉莎白傳奇》。[228]

李斯特神劇《聖伊莉莎白傳奇》的故事背景如第二章所述，故事發生在德國圖林根的瓦特堡，而瓦特堡這個建於 11 世紀的德國古堡，為撒克森公國的歷史重鎮，有聖伊莉莎白在此居住成長，以及馬丁路德在此翻譯德文聖經的歷史故事。而聖伊莉莎白的原生家庭來自匈牙利，與李斯特相關聯。當時，奧匈帝國於 1867 年建立，奧地利皇帝法蘭茲約瑟夫（Franz Joseph, 1830-1916）在佩斯市被加冕為奧匈帝國皇帝，這歷史事件更使得神劇《聖伊莉莎白傳奇》得到高度的重視。聖伊莉莎白堅毅、善良、憐憫、善行以及她的神聖事蹟，成為德國人與匈牙利人兩種不同國族人民共同的驕傲，也使得此部神劇在李斯特在世之時演出次數超過神劇《基督》甚多。

226　Ibid. 此番言論中，大都避開談論他對於英國音樂的貢獻。

227　聖波尼法（St. Boniface c. 680-754）於 719 年即前往當時尚屬蠻族之地的日耳曼地區傳教，他除了將基督教傳入當時德國中部地區，也教育當地百姓，整頓秩序。至今德國城市福爾達仍留下不少他的歷史事蹟紀錄。參見 http://www.newadvent.org/cathen/02656a.htm 2013/03/15.

228　此段數據資料均參見 Smither, *A History of the Oratorio*, 104.

第三節　巴赫及韓德爾神劇復古手法運用與李斯特神劇

　　與巴赫及韓德爾音樂復興更有關係的是「歷史主義」的盛行。[229]除了前述的 Forkel，孟德爾頌和其老師，也就是研究巴赫的學者之一 Carl Friedrich Zelter（1758-1832），在《馬太受難曲》演出後，引發研究巴赫的學術風潮。而與韓德爾復興有關的是海頓以及他的作品《創世紀》。海頓拜訪英國時，有機會聽到韓德爾的神劇演出，因而引發他寫作《創世紀》，也造成在德國關於韓德爾作品演出和相關音樂研究的逐漸增多。此番對於歷史傳統音樂研究風潮持續的蔓延，使得 19 世紀德國神劇創作有著濃厚的復古風格與歷史傳承之責。

　　韓德爾神劇《彌賽亞》在 19 世紀的德國不斷被演出，除此之外，韓德爾的其他神劇如《掃羅》（*Saul*, 1820）[230]、《耶芙塔》（*Jephtha*, 1824）[231]以及《約書亞》（*Joshua*, 1827）[232]等以聖經人物故事為主的神劇，也陸續在德國以德文版被演出。因為這股風潮產生了一種效應，也就是引發 19 世紀德國作曲家「聖經神劇」（biblical oratorio）[233]的寫作風潮，以聖經內容為體裁的神劇作品數量增多。其中有以舊約聖經人物為體裁者，例如以摩西、掃羅與大衛王、亞伯拉罕以及舊約中的先知故事為主的神劇就有八十多部。[234]作品包含孟德爾頌的《以利亞》，以及寫作不少部神劇的作曲家許奈德創作的《法老》（*Pharao*, 1828）、《押沙龍》（*Absalon*, 1831）。[235]其中最熱門的舊約聖經人物為摩西（Moses），不同的作曲家

229　Ibid., 16-17.
230　掃羅為《舊約聖經》中猶太人的第一個國王。
231　《舊約聖經‧士師記》中的故事，猶太的士師（民族的領導審判者）耶弗他帶兵打仗時向耶和華許願，若能幫助他打勝仗，他將在他凱旋歸國路上所碰到的第一個人獻予耶和華為祭。事情成真後，他在歸鄉的路上，第一個碰見的竟是他女兒。參見香港聖經公會，《聖經─舊約聖經》，314。
232　約書亞為摩西死後帶領以色列人進入迦南地的領導者。
233　Smither, *A History of the Oratorio*.
234　Ibid., 100-102.
235　押沙龍記載在《舊約聖經‧聖經撒拇耳記》下，為大衛王的兒子，後來叛變追殺自己的父王。

以他為體裁所做的神劇共有 15 部之多。[236]

　　而以新約聖經為基礎的神劇，其體裁則呈現多樣性；有以聖經人物為主題的，例如孟德爾頌的《保羅》（*Paulus*, 1836），也有依照教會節期的重要節日而做的神劇（例如受難日、復活節，以及五旬節等），或以聖經中的重要啟示（apocalypse）為主題，例如許奈德的代表作《末世》（*Weltgericht*, 1819）等。其中以「基督」為主題的神劇創作最多，明顯是受到韓德爾《彌賽亞》的影響，做法上有成套的「基督套曲」（Christus cycle），[237]例如有 Sigismund von Neukomm（1778-1858）的「基督三部曲」（Trilogy），以《葬禮》（*Grablegung*, 1827）、《復活》（*Auferstehung*, 1828）、《升天》（*Himmelfahrt*, 1828）三部作品為一套；許奈德也有「基督四部曲」（Tetralogy）；另外，也有將基督的一生在一部神劇中呈現的「基督神劇」，[238]這種作品此時期就至少有 13 部之多，李斯特的神劇《基督》屬於其中一部。[239]

　　李斯特的神劇《基督》雖然在 19 世紀上演次數不多，也並非當時最受觀眾歡迎的「基督神劇」作品，[240]但是在前一節中提到 Smither 對於 1800 ～ 1900 年德國神劇在期刊中被評論或討論的系列作品中，屬於「基督神劇」的作品只有韓德爾的《彌賽亞》與李斯特的《基督》被排在榜內，可見其藝術價值的可討論性十分高。而此劇寫作於李斯特在羅馬正式成為低品階神父之時，屬於天主教的神劇，全曲使用拉丁文，樂曲龐大冗長，演出時間長達四小時，這些原因都使這部作品被討論與研究的價值高過其他同時期的「基督神劇」作品。

236　Smither, *A History of the Oratorio*, 100.

237　Ibid., 89.

238　「基督神劇」（Christus Oratorios）一詞於 1883 年由 Gustav Portig（1838-1911）第一次使用於他的著作。此種神劇的特色是其內容包含耶穌從降生、傳道、受死到復活的呈現。

239　Smither, *A History of the Oratorio*, 89-92.

240　Smither 書中提及，當時最受歡迎的「基督神劇」為 Friedrich Kiel（1821-1885）於 1871 年創作的神劇《基督》。參見 Smither, *A History of the Oratorio*, 94.

　　巴赫及韓德爾神劇音樂復興除了影響神劇體裁的選擇外，其影響層面也涉及 19 世紀德國神劇樂曲的形式內容。法式序曲、聖詠曲的再運用、多元性的合唱手法、龐大的合唱陣容、複音音樂織度的使用等，都使得 19 世紀德國神劇除了傳承古典時期之特色外，更豐富多元地加入這些具復古色彩的元素。李斯特的兩部神劇沒有使用法式序曲，也因為是天主教宗教音樂作品，所以沒有使用基督教所用的聖詠旋律，但卻使用了「聖詠式」（cantional style or choral style）的做法。另外，巴赫神劇與受難曲中對合唱的角色運用也出現在李斯特的作品中。最後，韓德爾的合唱曲多段式，每段使用不同織度的做法，也被巧妙地融入李斯特的作品裡。

　　以下分別敘述李斯特兩部神劇中使用巴赫與韓德爾合唱做法之例。

一、「聖詠式」手法運用

　　「聖詠式」手法源於馬丁路德宗教改革之後，新教的作曲家例如 Georg Rhau （1488-1548）等將單音的聖詠曲旋律置於合唱部最高音部，其餘的聲部依循著高音旋律，為高音旋律做和聲，且樂句與樂句間間斷清楚。這樣的做法有別於當時尼德蘭樂派所做的天主教音樂，擅長複音織度的合唱曲做法，而出現這種主旋律線條明顯被其他聲部烘托而出的唱法。這樣的做法在巴洛克時期的基督教崇拜儀式中常使用，因而出現大量的聖詠曲作品。巴赫因為工作關係，做了大量的聖詠曲。[241] 且在其去世之後，由他的兒子 Carl Philipp Emanuel Bach（1714-1788）與 Breitkopf 出版社合作，於 1784～1787 年出版四冊《巴赫聖詠曲集》（*J. S. Bach's Chorale*），共收錄三百多首聖詠曲，且在 19 世紀因著巴赫音樂復興，又連續再版了好幾次。[242] 在孟德爾頌的作品中，有許多受到巴赫聖詠曲做法

241　「聖詠式」唱法因為凸顯主旋律，其餘聲部烘托主旋律，與當時的「主音音樂」（monody）的觀念相合，除了歌劇詠嘆調凸顯歌手的吟詠之外，世俗的合唱曲也使用將主旋律置於高音以強調旋律。

242　分別於 1804、1831、1885、1897 年陸續再版。參見 http://www.bach-cantatas.com/Articles/Breitkopf-History.htm 2013/03/16

影響的樂曲，例如他的第二號交響曲《讚美之歌》（*Symphony No.2, Op. 52, Lobgesang*）中的第 8 曲，曲名即為〈聖詠曲〉，完全模仿巴赫聖詠曲做法（見【譜例 4-1】）。這樣的做法在 19 世紀被廣泛地運用於歌劇、神劇等曲種中。每當合唱聲部呈現垂直式的對齊，為每個高音旋律整齊地唱出烘托式的和聲，這樣就能給大家直接的聯想，是一種巴赫常做的「聖詠式」手法。

【譜例 4-1】孟德爾頌第二號交響曲《讚美之歌》第 8 曲第 1～4 小節

李斯特的兩部神劇中，《聖伊莉莎白傳奇》中第五幕 c 段〈窮人合唱〉，即使用「聖詠式」手法。此曲中，伊莉莎白已被趕出瓦特堡，在聖方濟會的窮人醫院中照顧病人。這首混聲合唱曲，當他們唱出「*神的恩寵將透過妳，請將我們放在妳的禱告中*」[243] 時，出現典型的「聖詠式」做法，此處音樂使用和聲式的織度，樂曲斷句清楚，甚至使用延長記號 ◠ 切隔樂句（見【譜例 4-2】）。只是此曲的高音旋律不是出自基督教儀式

243 請參考本書第二章。

用的聖詠曲，而是流傳於匈牙利的古老聖歌《聖伊莉莎白聖詩》，使用教會調式 Dorian 調。

【譜例 4-2】 《聖伊莉莎白傳奇》第五幕 c 段〈窮人合唱〉第 421 ～ 427 小節

《聖伊莉莎白傳奇》中尚有另一個例子，位於全劇最後一曲的〈宗教合唱〉。此處的旋律樂句切隔不是使用延長記號，而是在每個旋律的斷句中，由管絃樂團奏入兩小節的和聲聲響作為此樂句的迴響，也同時具有切隔樂句的作用（見【譜例 4-3】）。此曲特別之處是歌詞使用拉丁文，而非德國聖詠曲常用的德文。

【譜例 4-3】《聖伊莉莎白傳奇》第六幕〈宗教合唱〉第 484 ～ 495 小節

二、合唱角色多元運用

16世紀德國的神劇發展以路德教派的「歷史劇」為主，[244] 以聖經故事為主要內容做成歌曲，著名的作品有舒茲（Heinrich Schütz, 1585-1672）所做的《聖誕歷史劇》。而這些聖經故事若以耶穌受難為內容，則稱之為「受難曲」。這受難曲有單旋律和複音形式兩種做法，其中在複音形式的受難曲裡，出現「群眾」（Turba）這種角色。[245] 而「群眾」可表現為兩種人，其一是耶穌的門徒們，另外就是百姓們。在巴赫的受難曲作品中，可看見這樣的傳統傳承，以合唱來扮演「群眾」。但是，合唱的角色運用在巴赫的作品中更為多元，除了扮演百姓的角色外，合唱也可能扮演耶穌的信徒們或置身事外的客觀評論者。[246] 李斯特兩部神劇中，合唱的角色扮演也十分多樣，例如神劇《聖伊莉莎白傳奇》中的合唱多半扮演群眾角色，有代表圖林根百姓（第一、六幕）、十字軍東征的軍人（第三幕），或代表窮人們以及天使。唯一一首合唱是以客觀評論者角色出現，是在第二幕〈玫瑰神蹟〉發生之時。此時合唱唱出的歌詞「*天堂的榮耀照耀你，天堂的玫瑰為你永恆的華冠*」，是對聖伊莉莎白的讚美。此曲中，合唱聲部襯托著兩位主角路易以及聖伊莉莎白，一起見證美麗的「玫瑰神蹟」。[247]

在神劇《基督》中，合唱曲因歌曲的內容關係，不見得具有角色扮演的功能。例如第6首〈有福了〉是耶穌教導門徒如何得到天國福氣的教導，第7首〈主禱文〉是耶穌教導門徒如何禱告的禱文。另外兩首重要的聖母之歌，即第3首〈歡喜沉思的聖母〉與第12首〈聖母悼歌〉，歌詞內容本身就表達不同身分的人，所以對於合唱在全劇中的角色分類很難一

244 「歷史劇」（Historia）在中世紀已出現，用於日課經中，多以聖人故事敘述為主，以對唱式（antiphon）或應答式來吟詠故事。參見 Smither, *A History of the Oratorio*.

245 Passion 資料參見 Kurt von Fischer and Werner Braun, "Passion," *Grove Music Online. Oxford Music Online*, accessed March 31, 2013, http://www.oxfordmusiconline.com/subscriber/article/grove/music/40090.

246 Emil Platen, *Die Matthäus-Passion von Johann Sebastian Bach*（Kassel: Bärenreiter, 1991）, 78-84.

247 樂曲詳細內容請參見第二章。

以概之。全劇中最類似巴赫受難曲中的合唱角色處理的曲子，是第 10 首〈進耶路撒冷〉。在此曲中，不同的聲樂組合盡出，有混聲合唱、男聲合唱、重唱、女中音獨唱。曲中合唱進入時，高唱激昂的歡呼「和散那！」，歡迎耶穌進耶路撒冷城，此時的合唱團代表城裡的群眾。中間段落代表抹大拉瑪利亞的女中音獨唱，合唱團同時唱著「和散那，大衛的子孫！」（Hosanna Filio David!），以小聲的音量烘托女中音，他們代表著相信耶穌的信徒們。樂曲後段另有重唱的部分，則代表耶穌的 12 門徒。這樣多元的聲部處理，使得這首樂曲深具戲劇性。

三、多段式合唱

在此所謂的多段式合唱，指的是在一首大合唱曲中分有數個小段落，段落間合唱聲部以不同的織度呈現。這樣的合唱曲做法，最早可在尼德蘭樂派 Josquin des Prez（1450-1521）的作品中看見。Josquin 著名的作品《聖母頌》，樂曲開頭聲部先是以模仿的方式進入，之後又有「成對的模仿」（pair of imitation）段落，中間又插入和聲式的樂段。在他之後的音樂史發展中，這樣的合唱織度組合常常被使用，一直發展到巴洛克時期。韓德爾神劇中的大合唱曲即是此種做法的代表，例如其神劇《彌賽亞》中經典的大合唱曲〈哈利路亞〉所呈現的方式，就是這種具有不同織度組合的多段式大合唱曲。

李斯特神劇《聖伊莉莎白傳奇》中的合唱曲多半形式單純，多以和聲式的方式呈現，偶爾有簡短的聲部模仿段落，多半也是為了呈現群眾前後歡呼的效果。第一幕 a 段一開始的大合唱，雖然呈現的不是大段落式的織度變換，但是卻在合唱進入後的 17 個小節裡，一句歌詞：「歡迎新娘」就以不同的合唱織度做變換。在此曲中，代表瓦特城百姓的大合唱迎接年幼的聖伊莉莎白到來，樂曲以模仿的方式開始唱出：「歡迎新娘」（第 17-24 小節），隨後同樣歌詞以和聲式的方式被大聲唱出（第 30 ～ 33 小節），之後出現「成對的模仿」做法，合唱聲部分別由女聲兩部、男聲兩

部輪流演唱（見【譜例 4-4】）。

【譜例 4-4】《聖伊莉莎白傳奇》第一幕 a 段第 22 ～ 29 小節

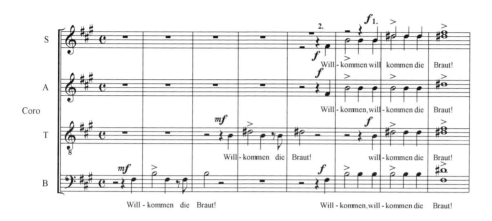

神劇《基督》中的合唱曲織度變化比《聖伊莉莎白傳奇》豐富許多，不少合唱的做法與天主教宗教音樂改革「西西里運動」有關，有中世紀葛利果聖歌唱法的重現，也有帕勒斯提納合唱風格，例如無伴奏合唱的做法。[248] 其中，第 12 首〈聖母悼歌〉是一首長達 942 小節的合唱曲，其聲樂的處理多在於獨唱、重唱與合唱之間的交錯使用，混聲合唱、變換織度的做法十分豐富。但是，此劇中最具代表性的多段式合唱樂曲，仍然是第 10 首〈進耶路撒冷〉。

第 10 首中的混聲大合唱分別在器樂導奏之後（第 115 小節起），以及中間段落（因旋律相近，分別以 A、A' 段表示）。[249]A' 段落（第 384 小節起）一開始就呈現豐富的合唱織度變化，先出現類似「成對的模仿」的方式，女聲聲部與男聲聲部以密集接應的方式交錯進入，到了第 404 小節則使用複格的模仿手法，到了第 439 小節又出現「成對的模仿」做法，最

248　參見本章最後一節敘述。
249　參見第三章。

後以和聲式的大合唱做結尾。第 10 首〈進耶路撒冷〉在合唱做法上，除了有上一段所提在角色上的多元運用外，在此處又可看出在織度上的變化處理，這樣豐富的變化做法，將基督進入耶路撒冷的熱鬧喧嘩表現無遺。

第四節 德國浪漫樂派創新技法與李斯特神劇

19 世紀德國神劇在音樂技法的運用上，除了屬於巴洛克的傳統手法運用外，還綜合了 19 世紀的創新音樂手法。這些創新技法有的是將 18 世紀古典時期神劇傳統做法加以變化，有的則是將 19 世紀新創的音樂語法用到作品裡。且隨著音樂的發展，配器擴大，樂曲篇幅增長，和聲變化豐富等一些在世俗的器樂曲、歌劇等曲種中有的音樂現象，都影響到神劇。這些創新技法的運用，19 世紀上半葉的代表人物首推許奈德的《末日》，下半葉則是李斯特的兩部神劇。[250]

以下針對在 19 世紀常見的創新音樂做法，以及在李斯特兩部神劇中的呈現分項做討論。

一、浪漫主義文藝思潮下的音樂素材

德國浪漫時期受文藝的浪漫主義影響，中世紀的歷史故事、鄉野傳說故事與具神秘超自然色彩的故事體裁經常出現在歌曲與歌劇中。例如韋伯（Carl Maria von Weber, 1786-1826）的浪漫歌劇《魔彈射手》（Der Freischütz），在劇情場景中有村民獵人、森林狼谷、魔鬼撒米爾（Samiel）、神蹟，在音樂上有「回憶動機」（reminiscence motive），描寫深夜陰森景象的器樂段落、簡單明亮的獵人大合唱，這些素材呈現德國特有的浪漫歌劇色彩。

神劇的作品雖然受限於宗教體裁，但是仍然有使用小說而寫成的神

250　Smither, *A History of the Oratorio.*

劇，例如 16 世紀義大利詩人塔索（Torquato Tasso, 1544-1595）所寫的《被解放的耶路撒冷》（*La Gerusalemme liberata*, 1580）就曾被許奈德以及 Maximilian Stadler（1748-1833）以神劇形式譜成大型作品。另外，也出現舒曼的「世俗神劇」（secular oratorio）《天堂與仙子》（*das Paradies und die Peri*, 1843）。但絕大部分神劇的做法皆是將受浪漫主義影響而出現的音樂素材使用於神劇中。

李斯特的神劇《聖伊莉莎白傳奇》的故事內容雖為歷史的聖人故事，但是它除了有前一節所敘述的國家民族精神之外，也有浪漫的素材，例如公主的童年與少女時期，在森林中遇見公爵夫婿，以及神蹟等。而在音樂方面有十字軍東征的軍人大合唱，有使用於〈窮人合唱〉的匈牙利民謠，以及在「玫瑰神蹟」出現時，配器音色為了表現驚奇奧秘的氣氛，還加上豎琴的使用。關於「回憶動機」更是本曲的特色之一，留待下一節繼續詳加敘述。

神劇《基督》故事在講述耶穌基督的一生，為典型的「基督神劇」作品，一般的「基督神劇」會強調耶穌的出生、教導，以及被釘十字架與復活，其中最大的神蹟在復活這件事的呈現。但是在李斯特的《基督》中有一曲即名為〈神蹟〉（第9首），是歷史上所有「基督神劇」中沒有使用過的樂曲內容。這段描述耶穌在海上命令風雨停止的神蹟，主要在陳述耶穌有掌管大自然的神奇能力。而浪漫體裁中對於大自然的議題不少，大自然的神秘力量，甚至其中帶有的超自然力量讓人充滿幻想。而〈神蹟〉一曲，將狂風暴雨的大自然力量，與基督的神蹟力量放置在一起，是呈現吸引力十足且具有浪漫精神的一首樂曲。

二、龐大的樂曲結構組織

神劇這種曲種原本就屬於結構龐大的作品，它如同歌劇的處理一樣，使用編碼來幫助建構樂曲戲劇邏輯。這編碼的傳統沿自於古典時期，所以有「編碼歌劇」（number opera）的術語名稱；另外也產生「編碼神劇」

（number oratorio）。[251] 但正因為 19 世紀強調戲劇性張力，以及情感表達的流暢性，編碼的現象逐漸消失，呈現群組型態的組織方式。例如在一部神劇中，分出數個大的部分，每部分再包含數首樂曲，但為了戲劇性的連接，這數首小曲子會盡量相連，或以沒有解決的終止式進入下一曲，或全曲的結尾停在下一曲調性的 V 級，進入下一曲時即出現 I 級。此類做法的代表為浪漫早期作曲家許奈德的神劇《末日》。

而李斯特的神劇《聖伊莉莎白傳奇》在全劇架構處理上使用的，即也是此種連續性做法。全劇以大段落的方式分六個幕，每幕 4 到 6 段。而每個幕中的小曲幾乎無法間斷，曲曲相連，直到大的幕結尾才結束。另外，《聖伊莉莎白傳奇》劇中透過動機的處理以及動機的再現，將全劇做出整體性的連結。全劇的五個重要動機，陸陸續續出現在前五幕中，到了第六幕則一起出現這五個動機，使得全劇呈現整體的表現。

至於神劇《基督》的做法則較為傳統，全劇分三大部分，每部分包含數首樂曲，音樂上沒有環環相扣，唯一一處例外出現在〈導奏〉中。〈導奏〉的第二部分已出現下一曲〈田園與天使報信〉相似的內容，有五度上行音程動機，表現田園的複拍子以及鳥鳴聲響的模仿等，甚至在樂曲結尾幾乎沒有畫出結束樂曲的雙小節線，而直接進入下一曲。[252]

不過，在看似傳統的架構中，神劇《基督》另外呈現超越樂曲的分段限制，使得全劇成為一個具有整體戲劇張力之作品。李斯特在《基督》中使用了對稱性的做法，如本書在第三章中所討論的，以「神」－「人」－「神」為全劇架構基礎，讓樂曲的第 1、2 首與全曲的最後兩曲相對稱，第 3 首與倒數第 3 首（第 12 首）相對，設計為〈歡喜沉思的聖母〉與〈聖母悼歌〉，分別代表耶穌的生與死。這樣的做法讓樂曲原本隨著劇情發展的大段落——「聖誕神劇」、「主顯節後」到「受難與復活」，透過音樂內涵與樂曲內容的細微設計，得以打破段落的藩籬，使全劇成為一個整

251　Smither, *A History of Oratorio*, 87.
252　參見本書第三章。

體。

另外值得一提的是，19世紀神劇多以合唱曲為主體，傳統神劇中著重的詠嘆調大量減少，這些現象也出現在李斯特神劇中；其原因與19世紀德國各個城鎮出現許多「合唱學會」有關。合唱學會是由業餘的音樂愛好者自行組織合唱團，除了定期舉辦演唱會外，也參與各城鎮或國家型的大型慶典（festival），少則數十人，大則聯合附近各地的合唱團，形成數百人的大合唱演出。神劇《聖伊莉莎白傳奇》就常演出在匈牙利或德國瓦特堡的重要慶典中，而《基督》在1873年於威瑪由李斯特親自指揮演出時，則聯合了威瑪附近各城鎮知名的合唱團聯合演出。

宣敘調在神劇《聖伊莉莎白傳奇》與在《基督》的處理不同。《聖伊莉莎白傳奇》被歷史學者們稱為「宗教戲劇」，[253]主要原因在於進展劇情的宣敘調寫得十分具戲劇性，以致此劇曾在舞台上以戲劇型態演出。[254]

特別是劇中的第四幕〈女伯爵蘇菲〉，聖伊莉莎白與女伯爵蘇菲之間的爭執，你來我往緊湊的對白，最後聖伊莉莎白帶著孩子在暴風雨中奪門而出，全曲的宣敘調扣人心弦，戲劇張力十足。神劇《基督》雖未使用緊密的宣敘調段落，但有幾處是以畫龍點睛般的效果出現，例如第9首〈神蹟〉共只有三句歌詞，其中兩句由合唱團唱，而耶穌只有一句，但就是這一句話，讓海上的暴風雨瞬間停息。

三、標題音樂式的器樂段落處理

標題音樂是19世紀器樂音樂一個劃時代的創新做法之一。深受白遼士影響的李斯特，他的交響詩更為此類作品的經典代表。19世紀神劇作曲家們基本上依循傳統，除了序曲由器樂發揮之外，其餘的劇情多半仍由聲樂來呈現，器樂除了伴奏外，沒有太大的發揮機會。但是，李斯特的神劇特別強調器樂段落的發揮，因此他的神劇顯得相當特別。

253　相關出處與資料參見本書第二章。
254　參見本書第二章。

　　《聖伊莉莎白傳奇》中的器樂段落處理在本書第二章中有詳細敘述，其中不乏長達近 300 小節的大型的器樂段落。最具標題式做法的器樂樂段出現在第四幕 d 段，聖伊莉莎白在暴風雨中走出城堡，之後出現 68 小節長的器樂尾奏，樂團演奏大量的半音階及顫音來表現暴風雨以及聖伊莉莎白的堅毅。另外，第三幕 d 段〈十字軍大合唱〉的中間間奏樂段，是一段長達 204 小節的器樂段落，深具標題式做法，表現蓄勢待發的十字軍隊伍浩蕩出征的雄壯音樂。

　　神劇《基督》中的標題音樂式器樂段落更甚於《聖伊莉莎白傳奇》。在《聖伊莉莎白傳奇》中，除了序曲之外，器樂段落都以前奏、間奏或尾奏的型態出現。而《基督》一劇中，則是全曲都以器樂來呈現。例如第 4 首〈馬槽邊牧人的歌唱〉以及第 5 首〈聖三國王〉，這兩曲都屬於全劇的第一部分「聖誕神劇」，此部分包含導奏在內共有五曲，而五曲中就有三曲為器樂曲，占第一部分的三分之二的分量，而第 2、3 首雖為聲樂曲，但是都不長。第一部分器樂與聲樂這樣的比重分配，充分顯示出李斯特的作品特質，他深厚的器樂交響詩做法，例如配器音色的巧妙運用、標題音樂的手法等，毫不客氣地的出現在一向以聲樂為主的神劇作品中。

　　《基督》中的第 9 首〈神蹟〉也相當特別，全曲 328 小節全部由器樂展現，人聲只有三句歌詞，加起來只唱 21 小節。海上的風浪透過器樂前仆後繼的半音階模進來表現，也有銅管以 fff 吹奏如雷聲般的聲響。[255] 當神蹟出現，風浪平靜之後，豎琴伴隨著弦樂演奏「天國動機」，音樂氛圍仿如置身天堂一般，祥和溫暖。第 11 首〈我心憂愁〉做法如第 9 首，耶穌的歌詞部分不長，幾乎全由器樂來表達耶穌心中的痛苦掙扎，十架音型與半音階充滿全曲。李斯特標題音樂的作曲才能，在此曲中流露無遺。

255　參見本書第三章。

四、旋律動機與和聲運用

19世紀音樂從白遼士的「固定樂思」（Idée fixe）以及韋伯歌劇中的「回憶動機」或稱為「再現動機」（recurrent motive），加上古典樂派海頓、貝多芬的動機處理等做法的延續，作曲家對於音樂作品中動機主題的運用更為精緻化，而這在19世紀德國神劇中不乏使用的例子，例如史柏（Louis Spohr, 1784-1859）的神劇《最後一件事》（Die letzten Dinge）中即有「再現動機」的使用，孟德爾頌的《以利亞》，每當以利亞出現時，也會出現相同的主題來表現。

李斯特的兩部神劇對於主題動機的運用，更凸顯出李斯特特有的專長。《聖伊莉莎白傳奇》中「主題變形」出現多次，本書第二章中曾討論其「聖伊莉莎白主題」在曲中的運用，不只是各種的「主題變形」，還有「主題發展」以及「主題變化」等。神劇《基督》中的「Rorate主題」也是全劇的靈魂主題，他代表著基督的降生，在全劇中明裡表現耶穌的存在、隱喻裡表現基督的奧秘。另外還有「天國動機」，先是在第6首〈有福了〉當中出現，使用在耶穌教導門徒何謂八種天國的福氣，而這主題在第9首〈神蹟〉中再度被運用，使這主題有著濃厚的「神性」色彩。

最後關於和聲的運用，最大的影響來自於華格納的歌劇《崔斯坦與伊索德》（Tristan und Isolde）中的和聲模式，運用半音階以及掛留音產生不協和和聲，然後解決；另外還有許多大膽的減七和弦、半減七和弦的運用等。

神劇《聖伊莉莎白傳奇》最具有「華格納式的」[256]做法在第四幕〈女伯爵蘇菲〉。李斯特使用大量的顫音以及半音來表現女伯爵蘇菲的狠毒，曲中減五度音程為主要音程動機來表現蘇菲。[257]另外，「華格納式的」和聲做法還出現在神劇《基督》第11首〈我心憂愁〉的開頭器樂前奏中。[258]

256　參見本書第二章中的註解。
257　參見本書第二章敘述。
258　參見本書第三章敘述。

音樂中也使用大量的半音階與減七和弦等。還有在第 7 首〈主禱文〉中，當歌詞唱到「不叫我們遇見凶惡」之時，在「凶惡」一字上大膽地突然使用不協和和聲，並指示用突強的聲音唱出。這些和聲上的運用，都使得樂曲更具戲劇張力。

黑袍下的音樂宣言

李斯特神劇研究

Music Manifesto of a Clergyman

The Oratorios of Franz Liszt

第五章

·

李斯特兩部神劇之歷史匯流（二）：
19 世紀法國社會宗教精神與李斯特神劇

第五章

李斯特兩部神劇之歷史匯流（二）：
19 世紀法國社會宗教精神與李斯特神劇

　　法國大革命前夕，經濟蕭條，國家財政破產，皇室無能權威喪盡，神職人員負債累累。1789 年，國王接受新的局勢，召開國民會議，劃時代的君主立憲開始籌劃。1791 年，國會在一群缺乏政治經驗的知識份子治理下，內政危機重重，造成政治更加混亂，飢荒頻仍、通貨膨脹。激烈的雅各賓黨統治時，為維持政府權利，以恐怖高壓統治法國。在他們統治期間，教堂被關閉、基督教被廢除。最後，人民將希望寄託於督政府時期英勇的執政將軍拿破崙（Napoléon Bonaparte, 1769-1821）。1804 ～ 1814 年第一帝國拿破崙稱帝，與反法聯盟引發數場戰爭。1814 年，拿破崙被強大的反法聯盟擊垮後，波旁王朝復辟（1814-1830）；法皇路易十八（Louis-Stanislas-Xavier, 1755-1824）繼位，中間經過拿破崙想再次返回稱帝的「百日」（Hundred Days）插曲。法國在 1815 年重新被波旁王朝統治，但後來繼位的查理十世（Charles X, Charles Philippe, 1757-1836）企圖回復君權神授的舊王朝體制時，讓法國陷入蕭條恐慌，1830 年終致爆發七月革命。七月王朝（1830-1848）隨後建立，奧爾良公爵路易・菲利普（Louis-Philippe of France, 1773-1850）於七月革命後取得法國王位，並且以「法國人民的國王」之名統治。直到二月革命（1848）才被推翻，成立第二共和（1848-1852）。

　　李斯特生於匈牙利，當時的法國正處於第一帝國時期。而李斯特由父親陪伴到各國旅行演奏，在他青年時期落腳於法國時，正值法國社會混亂、經濟蕭條、政局數次轉變、人民生活陷入極度貧困之際。在君主復辟中，貴族階級極力地想保有權利，而七月王朝卻是由一群因「工業革命」

而致富的資產階級所把持，兩者都拉開與廣大農民和勞工的貧富差距，貧窮、悲苦與飢餓造成社會莫大的問題，到處充滿了光怪陸離的事情。身為此時期的藝術家定位為何？是身處法國巴黎的李斯特經常深思的問題。

　　這段時間，李斯特熱切地尋求宗教意義，他深受兩位政治宗教思想家的影響，其一是當時的社會主義學家聖西門，他建立了所謂「聖西門主義」（Saint-Simonism），其二是神父拉美內，他提倡「基督教社會主義」（Christian socialism）。

第一節　聖西門主義與神父拉美內

一、聖西門主義與聖西門學派

　　聖西門出身法國貴族，他自稱是查理曼大帝的後代，家族曾是路易十四時的臣子之一，但到了他的時代，家族已經沒落。幼年時，受啟蒙主義與天主教教義影響，受教於百科全書學派學者，17歲時曾赴美參加過美國獨立戰爭，返回法國後，經歷法國政治變換的多難歲月，更深入了解法國大革命的歷史使命。聖西門因生意上的財富，接觸了當時的科學家與知識份子，使其思想廣泛地涉及科學主義、社會主義、政治經濟與歷史哲學等多樣領域。[259] 聖西門的主要思想著重在建立一套新的社會方案，期待未來社會「是個著重生產的社會，透過有計畫的科學領導、大膽的工業化，而根除貧窮與戰爭。它將是一個開放的社會，無積極特權，每個人有工作，一份工作一份酬勞，國家從階級壟斷與民族敵意，轉變成主要顧慮經濟的專家公僕們，用科學方法管理福利系統」。[260] 他的學說被後來的學者稱為「烏托邦社會主義」（utopian socialism），他們相信所謂的天堂，並傾力

259　參見鄧元忠，《西洋近代文化史》（臺北市：五南圖書出版公司，2008），508。

260　同前註，頁511。聖西門的社會主義理論著重在一種社會 Organic（有機體）的重建，以及運用工業革命時代下工業組織的概念，重新建立社會。因與本文主題無太大相關，在此不贅述。

在人間建立一個新的天堂樂園。[261]

聖西門的重要著述有《宗教與政治書信》（*Letters sur la religion et la politique*, 1828-1829）、《新基督教》（*Nouveau Christianisme*, 1825），以及將他許多小篇幅文章集合成冊的 *Doctrine of Saint-Simon*（1829-30）。其議題除了新的社會信念建立之外，還擴展到宗教、藝術與女性自由等。聖西門有兩位重要追隨者 Léon Halévy（1802-1883）以及 Olinde Rodrigues，[262] 他們在聖西門去世之後，於 1826 年創立《生產者》（*Le Producteur*）雜誌，發揚聖西門學說，隨後由另一位支持者 Barthélemy-Prosper Enfantin（1796-1864）繼續編輯。「聖西門主義」因雜誌的出版開始醞釀盛行。

聖西門對李斯特的影響，音樂學者 Ralph P. Locke 於 1981 年在《19 世紀音樂》（*19th-Century Music*）雜誌中發表的〈李斯特聖西門主義的冒險〉（Liszt's Saint-Simonian Adventure）以及他的專書《音樂、音樂人與聖西門主義》，對聖西門與聖西門主義與音樂家的關係有詳細的研究。[263] 該書提到聖西門學說真正影響藝術界的是他最後一本著作《新基督教》，書中他期待創造出一個新的宗教觀，提倡宗教以愛的力量來關心貧窮、重建社會。這本書在經歷 1830 年七月革命後，由於百姓對舊制度的失望，對聖西門主義有興趣的人數驟增，這運動一直盛行到 1835 年。

聖西門的學說中與藝術、音樂有關的觀點，在於他對藝術家提出挑戰，強調「藝術家對於社會具有教士般的責任，成為神與人之間的媒介」。[264] 這種新的社會宗教觀（social religion）理念感動了當時的藝術家們，他們深信建立一個社會，需要「科學、工業與藝術」三方面共同努力，

261 Ralph P. Locke, *Music, Musicians, and the Saint-Simonians*（Chicago: The University of Chicago Press, 1986），8.「烏托邦社會主義」主要是相對於當時以科學為重的「科學社會主義」（scientific socialism）。

262 Olinde Rodrigues（1795-1851）為當時法國銀行家。

263 Ralph P. Locke, "Liszt's Saint-Simonian Adventure," *19th-Century Music* 4.3（1981）: 209-227.

264 Ibid., 215.

「而其中藝術涵蓋了宗教與愛」。[265] 對於宗教音樂，聖西門在「新基督教」書中認為「音樂家應該透過和聲將宗教詩歌變得更豐富，並且給予它們能深度穿透信仰心靈的音樂性格」。[266]

在 Locke 的研究中，當時的音樂家如白遼士、孟德爾頌、鋼琴家 F. Hiller（1811-1885）、歌劇聲樂家 Adolphe Nourrit（1802-1839），以及作曲家 F. Halévy（1799-1862）都接觸過此運動，但是比起這幾位音樂家，李斯特是受「聖西門運動」影響較深且較長的作曲家。李斯特並非他們的成員，記載中李斯特是在七月革命後由聖西門運動的領袖之一 Emile Barrault 介紹認識「聖西門運動」的成員。相傳李斯特還曾在聖西門團體的聚會中演奏鋼琴，在李斯特的日記與書信中都提到他對聖西門運動的感動與欣賞。[267] 他對「聖西門主義」學說的欣賞有兩點：第一是對於他們在人間建立一個新天堂樂園的意象；第二是關於藝術家應成神與人之間的「藝術家宣教士」（artist-priest）。[268] 這樣的意念後來影響到李斯特的宗教音樂創作。

二、神父拉美內與「自由派天主教主義」（Liberal Catholicism）

拉美內神父原名 Félicité-Robert de Lamennais，1782 年生於 St. Malo，母親在他五歲時去世，從商的父親將他送給住在 La Chênaie 的叔父撫養，自幼喜讀古典書籍，其中盧梭（Jean-Jacques Rousseau, 1712-1778）的哲學思想影響他頗深。拉美內少年時，正值法國大革命之後，當時政府將修道士驅離修道院，法國宗教陷入混亂，他們家收留過一位神父 Abbé Vielle，

265　Ibid., 218.
266　Locke, *Music, Musicians, and the Saint-Simonians*, 19.
267　Locke, "Liszt's Saint-Simonian Adventure," 214-219.
268　Locke, *Music, Musicians, and the Saint-Simonians*, 101.

這位神父對於將來拉美內成為神職人員有相當的影響。[269] 拉美內於 1816 年成為修士。

拉美內神父的思想融合哲學、宗教與政治，他成為神父前的著作《教會與國家的思考》（*Réflexions sur l'État del'Église*, 1808），批評當時的宗教對社會漠不關心，強調教皇應該放棄對世俗力量的依賴，以精神權威領導信徒進入一個新的秩序，並支持由國家所立的憲法來保障人民自由與道德的再生，讓政治上的自由主義，與教會權威達到平衡。這本書曾被定為禁書，直到 1815 年才解禁。他的另一部著作《信仰無差別論》（*Essai sur l'indifférence en matière de religion*, 1817），大力的陳述「政權還俗論」，主張教會脫離國家控制（freedom of Church from state），這樣的學說被稱為「政權還俗主義」（laicism）。[270]

1830 年七月革命發生後三個月，拉美內神父與好友 Henri Lacordaire[271] 和 Charles de Montalembert[272] 共同創立 *L'Avenir* 報，以「上帝與自由」為號召，論述他們對宗教與社會的想法，建立所謂「自由派天主教主義」。[273] 1831 年，當時剛上任的教皇 Pope Gregory XVI（1765-1846）曾嚴重警告這群造成宗教政治不安的「拉美內份子」（mennaisian movement）。1833 年，拉美內公然譴責教會，認為教皇的權威已高過國王。1834 年，拉美內的著作《一個信徒的話》（*Paroles d'un croyant*）更惹怒羅馬天主教，但也引起廣大青年人與知識份子的注意，[274] 其中包括眾多的藝術家，如喬治桑（George Sand, 1804-1876）以及青年李斯特。1854 年，拉美內神父死

269　Andrew Haringer, *Liszt as Prophet: Religion, Politics, and Aritsts in 1830s Paris* （Dissertation: Columbia University, 2012），51-52. 1790 年施行《教士法》，教會國家化，解散修道院，所以許多修士流浪於外。1792 年更對不願意遵從《教士法》的修士們加以處罰。

270　陳致宏，《世界史百科》，48。

271　Henri Lacordaire（1802-1861）為神父，與拉美內神父同為天主教自由主義者。

272　Charles de Montalembert，本書第二章中所提曾寫作《聖伊莉莎白傳》的法國知名作家、歷史學者、政治家，支持天主教自由主義。

273　Merrick, *Revolution and Religion in the Music of Liszt*, 8.

274　Ibid., 7.

於判教的審判。

透過 Montalembert 的介紹，李斯特於 1834 年認識拉美內神父，並在同一年 9 月，在拉美內神父所居住的城市 La Chênaie 與拉美內神父共處到 10 月 6 日，期間兩人認識更深。[275] 李斯特深深景仰這位充滿宗教熱情的神父，他的著作《一個信徒的話》成為李斯特最愛的書籍之一。[276] 他對拉美內神父的看法表現在以下的陳述中：「（除了拉美內神父以外）我不記得我曾認識過這麼一位富有熱忱的宗教狂熱的人，他將這種狂熱全部灌注於我們的信仰與政治教條中；他能帶出一個真的且實際的信仰」。[277] 這一年，李斯特開始寫作他第一部與宗教有關的鋼琴作品，根據 Alphonse de Lamartine 詩作《詩與宗教合諧》而做的鋼琴組曲，曲中反映了李斯特宗教觀與革命意念。另外，李斯特也以拉美內神父的詞創作合唱作品《鐵匠》（*Le Forgeron*），並將他的鋼琴作品《里昂》（*Lyon*）獻給拉美內神父。[278] 這些作品多少都反映了拉美內神父的政治宗教思想。李斯特於旅行演奏時期也常以書信與拉美內神父聯繫，顯現出李斯特對拉美內神父的關注。

Wolfgang Dömling 在《李斯特與他的時代》書中提到，他認為李斯特的宗教理念與拉美內神父相同，他們同樣存在於兩種張力之間，一種是很深的個人宗教信仰情懷，但是卻不容於當時的教會環境。Dömling 認為：「一方面李斯特實現了早期的期望，成為修道士，但是另一方面，他強烈地批評教會。這樣的狀況在年老的李斯特仍能看見：他在羅馬接受低品位階，但是同時期待在教會中以改革教會音樂來服事上帝」。[279]

影響青年李斯特宗教音樂觀念之人，並不只有以上所提的二位宗教社會學家，還有拉馬丁以及 Chrétien Urhan（1790-1845）等人，但以此二位

275　Haringer, *Liszt as Prophet*, 75.
276　此書出版 20 年後（1854 年），他還引用此書的一些話寫信給卡洛琳公主的女兒。
277　Merrick, *Revolution and Religion in the Music of Liszt*, 9.
278　*Lyon* 這部鋼琴作品被認為是受 1834 年 Lyon 工人暴動影響而寫的作品。參見 Alexander Main, "Liszt's Lyon: Music and the Social Conscience," *19th-Century Music* 4.3（1981）: 228-243.
279　Dömling, *Franz Liszt und seine Zeit*, 84.

對其影響最大。聖西門與拉美內神父對他的影響，呈現在李斯特 1835 年所寫的一篇文章〈論未來教會音樂〉（*Über zukünftige Kirchenmusik*）中。

第二節　青年李斯特〈論未來教會音樂〉

　　李斯特與拉美內神父見面後，李斯特寫了一篇文章陳述他對於宗教音樂的看法，這篇文章刊登在 1835 年 8 月 30 日出刊的《音樂回顧與公報》（*Revue et Gazette Musicale*）。他寫的文章是接在一篇名為〈宗教音樂〉（*De la musique religieuse*）長篇文章的最後部分，此篇隸屬在系列專欄「藝術家的現狀與他們所處的社會地位」（*De la situation des artistes et de leur condition dans la société*）中。李斯特所寫的文章原本沒有標題，後來由李斯特書信集的編撰者 Lina Ramann 在《李斯特文集》第二冊中，為此文加上標題為〈論未來教會音樂〉。[280]

　　全文翻譯如下：[281]

　　　　諸神會飄逝，君王們會消失，但是神永遠長存，並且興起百姓：因此我們不再對藝術感到懷疑。

　　　　在一定的制度限制下，音樂在不久後至少能在學校被教導。我們慶幸有這樣的進步，並且將它當作下次更大、更神奇浩大影響力的墊腳石。我們將從論教會音樂開始說起。[282]

　　　　雖然人們對於這句話常常只理解在宗教崇拜儀式中常用的音樂，我卻認為它在此有無限的意義存在。

　　　　禮拜儀式中，人們可以在告白、需求和憐憫中得到訴說

280　Merrick, *Revolution and Religion in the Music of Liszt*, 19.

281　全文自譯，原文 Franz Liszt, "Über zukünftge Kirchenmusik. Ein Fragment（1834），" in *Gesammelte Schriften von Franz Liszt*, ed. Lina Ramann（Leipzig: Breitkopf und Härtel, 1881），55-57. 另參考 Merrick, *Revolution and Religion in the Music of Liszt*, 20-21.

282　原文為 Wir wollen von einer Beredlung der Kirchenmusik sprechen. 其中，Beredlung 一字可能為筆誤。在此以 Bereden 翻譯為「論及」或「談論」。

和滿足，當男人或女人在祭壇前站立、屈膝，他們能在講壇前得到精神的食糧。那裡還可以看到一齣齣的故事，人們的價值被更新，心靈被喜樂充滿而提升：在那裡，教會音樂只需進入人們的秘密心靈中，在教會音樂中尋得滿足，這時天主教的儀式只是個陪襯品而已。[283]

今天哪裡的祭壇動搖與晃動哪裡的講壇與宗教儀式，成為譏笑者與懷疑者的笑料，藝術就必須離開聖殿的內院，然後自行在外面的廣闊世界，尋找展現自己的表現舞台。

然而，不，事實必須如此，音樂必須認知到人與神是他們生活的泉源，它必須趕緊做到這樣的境界，使人被提升、被安慰、被淨化，並且頌揚讚美神。為了達成這個目的，新音樂的興起是勢在必行的。這種音樂，只能被稱呼為人道主義音樂，這將是能啟迪人心的、強烈的且有影響力的。它結合劇院和教堂龐大的優勢條件，它可以同時具戲劇性又具神聖性，可以是絢爛亮麗的和單純的、歡慶的和嚴肅的、火熱的和不猶豫的、狂放的和靜謐的、清澈和內心的。

馬賽曲中所展現的音樂力量勝過所有與神祕相關的印度、中國與希臘音樂——馬賽曲和所有代表自由的美麗歌曲是如此的成功、美妙，它們就是這類音樂的前身。

是的，不要再懷疑，很快地，我們會在原野、森林、鄉村、郊外、城市、工作大廳和國家的大城市裡聽到有關道德、政治和宗教之歌，歌曲和讚美詩到處迴響，這些歌是為人民而作，被人民所學、由人民所唱；是的，被工人、工作室的人、技工、男孩女孩、男人與女人所唱。

所有偉大的藝術家、詩人、音樂家都將願意為這種屬於

283　原文為 der Bracht katholischer Liturgien als Begleiterin zu dienen. 其中，Bracht 並無此德文字，可能為 Brache 或原動名詞 Bringen 之筆誤。

人民且能不斷更新的和諧寶藏有所貢獻。[284] 這樣的和諧也將在城裡被公開鼓勵，[285] 就如我們自己已有三次這樣的集會，每個階級都融入一個具有宗教、壯麗、崇高情感的綜合體中。

這將是藝術的光（fiat lux）。

照亮吧！光榮的時刻，在此藝術以任何的型態伸展開來，以它最高的完美性向上飛升，並且如兄弟般團結人性成為歡樂的神蹟！來吧！這個時刻，如在啟示錄中，藝術家們不再是苦澀枯竭的水源，這水源不是他們能在不出產的沙土上翻找得出來的。來吧！這個時刻，讓它如泉湧不盡的生命蜂湧而出。來吧！拯救的時刻將來到，當詩人與藝術家將「群眾」忘記，[286] 只知道一個信念，就是人民與上帝之時！[287]

李斯特以他年輕熱血的心，洋洋灑灑地寫下這篇短文，其內容沒有直接指出寫作教會音樂的做法，或表明他對教會音樂的理念，而是以詩情的文筆，挑起大眾對音樂力量的再認識，並表達教會音樂的功用。此文呈現出青年李斯特的教會音樂觀，以下歸納文中提到的重點：

1. 他提出所謂「人道主義音樂」（musique humanitaire），原文為法文，德文被譯為 "humanitaire taufen"，中文意思為「被洗禮的人道主義」。李斯特認為此時的音樂除了具有啟蒙主義一貫有的人道精神外，還必須是

284 原　文　為 Alle großen Künstler, Dicher und Musiker werden ihren Beitrag zu diesem volksthümlichen, sich ewig verjüngenden Harmonieschaß spenden. 其中，Harmonieschaß 應為德文的複合字，參考 Paul Merrick 的英文翻譯為 treasure of harmony，在此翻譯為「和諧寶藏」。

285 原文為 Der Stadt wird öffentlich Belohungen für solche ausfeßen，其中，ausfeßen 一字也可能為筆誤。

286 全句原文為 Komme, o Stunde der Erlösung, wo Dichter und Kunstler das "Publikum" vergessen und nur einen Wahlspruch kennen: Volk und Gott，李斯特使用 "Publikun" 一詞，並且特別以引號標示，企圖以此與 Volk 一字做區隔。在此將 Publikun 翻譯為「群眾」、Volk 翻譯為「人民」。「群眾」在此之意指一群在藝術家面前喝采的群眾。

287 全文出自於 1881 年 Lina Ramann 將法文翻譯成為德文的文稿，此文稿因年代久遠，用字與現代德文有所差異。本文翻譯以信達雅為原則，不隨每個字意做翻譯。

被宗教洗禮過的音樂，具有宗教的愛與憐憫。

　　2. 音樂能洗滌人心且具有社會影響力，能將社會各階層的人融合於崇高信仰的情感中。所以，藝術家有其社會責任，讓音樂達到一個境界，須幫助人提升、使人得安慰，並能淨化人。

　　3. 教會音樂可以結合戲劇與宗教的兩大優勢條件，善用其中的戲劇性與神聖性。

　　4. 藝術需發出光的功用，詩人與藝術家的創作動機必須是為了「人民與上帝」。

　　青年時代的李斯特熱情洋溢，對社會、群眾充滿熱情，也對於他身為藝術家這樣的職業有美麗的憧憬。他認為身為藝術家應該參與社會的改革，進而影響社會、改變社會。他期待出現一種具有人道主義與宗教悲憐的音樂，來安慰振奮人心。

　　誠如李斯特於他的另一篇文章〈藝術家的地位〉（*Zur Stellung des Künstlers*）中所寫：「藝術與藝術家的責任需要重新定義──藝術家應該成為社會與宗教的傳教者」。[288]

　　此想法休眠了近20年，直到拉美內神父去世的那年，也就是1854年，李斯特開始創作大型宗教作品。他的兩部神劇，讓人們得以看見青年李斯特時期對宗教音樂憧憬與願望的真實回應。

第三節　李斯特宗教音樂觀於兩部神劇中的音樂實踐

　　Smither 在他神劇研究的專書中，對神劇《基督》下了結論，他認為李斯特於 1834 年所提的宗教音樂的品質，完全在他的神劇《基督》當中實踐。[289] 而李斯特在〈論未來教會音樂〉中提到的宗教音樂，「可以是絢

288　Dömling, *Franz Liszt und seine Zeit*, 86. "Die Aufgaben der Kunst und des Künstlers warden neu definiert- der Künstler wird zum Missionar des Sozialen und des Religiösen."

289　Smither, *A History of the Oratorio*, 248.

爛亮麗和單純、歡慶的和嚴肅的、火熱的和不猶豫的、狂放的和靜謐的、清澈和內心的」。這其中所有的形容，都可在他的神劇《聖伊莉莎白傳奇》中找到蹤影。他的「人道主義音樂」觀念，以及對於音樂如何淨化人心，幫助人更接近基督教真理，還有宗教音樂中特別具有的「戲劇性」與「神聖性」，以及宗教音樂的目標在「上帝」，這些他在〈論未來教會音樂〉中所提的重要想法，如何呈現在他的神劇作品中，以下將分點討論敘述。

一、「人道主義音樂」於兩部神劇中的音樂實踐

「人道主義音樂」受到聖西門以及拉美內神父所倡導的基督教社會主義影響，期待能透過宗教音樂喚醒人們對社會悲苦人群的憐憫，並在當中感受到神的恩寵與愛。在法國革命時代的社會震盪下，廣大的窮苦百姓等同於人民的呼聲，震垮法國的封建王室。王朝與共和使社會階層有了巧妙的替換，有錢的中產階級在接踵的工業革命中大大興起，取代貴族成為上流階級，但不變的是廣大貧苦的勞工與農民階層。誠如聖西門主義所倡導的：「藝術家對於社會具有教士般的責任，成為神與人之間的媒介」，[290]李斯特的神劇音樂也成為這個媒介，為貧病痛苦的百姓發聲。

神劇《聖伊莉莎白傳奇》的主角即是這樣的代表人物。她在歷史事實中被封為聖人的原因，除了神蹟之外，就是她在聖方濟會醫院中照顧貧病的老百姓直到她去世。而她有名的「玫瑰神蹟」也是起因於她將食物與酒藏於裙兜中，想帶給城外貧苦的人家。而現今圖林根瓦特堡中的「伊莉莎白長廊」，掛著由 Moritz von Schwind 所畫的七幅「伊莉莎白的七幅慈善事蹟」圖畫，[291]就是對她善蹟的描述。

Moritz von Schwind 所畫的七幅「伊莉莎白的七幅慈善事蹟」圖畫是依照《新約聖經・馬太福音》25 章 35～27 節的經文內容為主軸。聖經中，耶穌教導門徒將來在天國中有人可以坐在他的右邊，並且稱這些能坐在他

290　Locke, "Liszt's Saint-Simonian Adventure," 215.
291　參見本書第二章論述。

右邊的人是蒙天父賜福的人，隨後耶穌說這些人的特色是：「因為我餓了，你們給我吃。渴了，你們給我喝。我做客旅，你們留我住。我赤身露體，你們給我穿。我病了，你們看顧我。我在監裏，你們來看我。」。之後明確告訴門徒，這些事做在「弟兄中一個最小的身上，就是做在我身上。」[292] 而這弟兄中最小的一個，就是指世上貧乏的人。所以，當人們的善行做在這些貧乏的人身上時，就等同於做在耶穌的身上。經文中提到的善行有六個，Moritz von Schwind「伊莉莎白的七幅慈善事蹟」卻有七個，分別是「給貧窮人吃飽」、「給乾渴的人水喝」、「給裸露者衣穿」、「給無家的人居住」、「安慰被囚者」以及「照顧生病的人」，Moritz von Schwind 加上第七個是「埋葬死亡的人」。

而在神劇《聖伊莉莎白傳奇》音樂中，第五幕即是「人道主義音樂」呈現的主要樂章。第五幕 C 段〈窮人的合唱〉主要動機「窮人主題」如在第二章所敘述，使用流傳於匈牙利的《聖伊莉莎白聖詩》。C 段中〈窮人的合唱〉先由弦樂奏出此主題作為前奏，之後合唱團以 sotto voce 唱出此曲全部旋律，歌詞內容包含「伊莉莎白的七幅慈善事蹟」其中的兩個事蹟「安慰被囚者」以及「照顧生病的人」。之後有一段長達 48 小節的女聲獨唱，先是女高音 I 唱出「給乾渴的人水喝」和「給貧窮人吃飽」事蹟，女高音 II 唱「給裸露者衣穿」，接著由女中音唱「給無家的人居住」，以及「喚醒朝聖者的希望」，最後女聲重唱一起唱「埋葬死亡的人」事蹟。這段樂曲內容總共提及聖伊莉莎白的八個善行，比 Moritz von Schwind 所畫的多了「喚醒朝聖者的希望」。

這段音樂每一句歌詞被唱出後，都插入器樂演奏「窮人主題」旋律做間奏，頗似應答式唱法，只是回應歌者的不是合唱團，而是器樂一起演奏「窮人主題」旋律。比較特別的是，這幾句歌詞的旋律並沒有穩定在一個調性旋律中，使用的是教會調式的變形，旋律聽起來是在大小調中隨時做

292　香港聖經公會，《聖經－新約聖經》，38。

轉換。例如此段音樂進入時調性為 g 小調，唱完第二句時轉入 d 小調，等
到第三句歌詞唱出時（第 348-453 小節），和聲轉換於大小調之間，樂句
結束時轉入 A$^\flat$（見【譜例 5-1】）。

【譜例 5-1】《聖伊莉莎白傳奇》第五幕第 348 ～ 353 小節

　　神劇《基督》中第 6 首〈八福〉也是一首李斯特「人道主義音樂」的
作品，李斯特在寫作此曲時，曾告訴卡洛琳公主：「這是一部獻上我身體
與靈魂的作品，是因神的恩典而作的，我希望我有能力做好它……」。[293]
並且告訴友人「我寫了一些東西，這些從我心深處油然而生」。[294] 這首歌
曲內容是耶穌在山上教訓門徒，告訴世上的人真正能得到天國福氣的八種
人──「虛心」、「哀慟」、「溫柔」、「飢渴慕義」、「憐恤」、「清
心」、「使人和睦」以及「為義受逼迫」。這次的勸勉教導，與上一曲《聖
伊莉莎白傳奇》中「伊莉莎白的七幅慈善事蹟」的原始運用經文同樣出自
馬太福音，其內容有共同之處，同樣是應許世人可以在天國中享福，這天
國的幸福是將來可得，也是當下就得享的。只是前一曲是鼓勵人們行善，

293　Pauline Pocknell, "Liszt and Pius IX, The Politico-religious Connection," in *Liszt and the Birth of Modern Eeurope*, ed. Rossana Dalmonte and Michael Saffle（New York: Pendragon Press, 2003）, 66.

294　Merrick, *Revolution and Religion in the Music of Liszt*, 194.

這一曲的對象是針對處於悲傷情境的人。Merrick在書中提到〈八福〉「這部宗教作品以應許救贖來緩和人類的受苦」，「它向世界傳播出基督的信息，此信息是社會的也是宗教的」。[295]

　　〈八福〉這首曲子與上一曲講述伊莉莎白行善事蹟樂段的音樂織度處理相似，同為應答式的做法，只是此曲全部由人聲唱，如本書第三章中對本曲的介紹中所提，獨唱者為男中音。樂曲乾淨俐落地將《新約聖經・馬太福音》第五章3～10節的經文，以應答的方式唱一次。但其中有一些特別的處理，或許可以從中看出李斯特心中「油然而生」的奧妙所在。曲中男中音吟唱前三種人，「虛心的人有福了，因為天國是他們的」（Beati paupers spiritus, quoniam ipsorum est regnum coelorum）、「哀慟的人有福了，因為他們必得安慰」（Beati mites, quoniam ipsi possidebunt terram）以及「溫柔的人有福了，因為他們必承受地土」（Beati, qui lugent, quoniam ipsi consolabuntur）。每唱一句，就由合唱團以一樣的旋律回應一次。其中第一句歌詞中最後有「天國」（regnum coelo-rum）一詞，所以此時旋律使用的即是在本書第三章中所提的「天國動機」。引人注意的是每一句的第一個字「有福了」（Beati），因為在唱完此字時都接入一拍休止，使得此字被強調出來（見【譜例5-2】）。

【譜例5-2】《基督》第6首〈八福〉第30～39小節

Be - a - ti pau-pe-res spi-ri-tu, quo-ni-am i-pso-rum est regnum coe-lo - rum.

　　樂曲唱至第四句「饑渴慕義的人有福了，因為他們必得飽足」（Beati, ui esuriunt et sitiunt justitiam, quoniam ipsi saturabuntur），開始變為男中音只唱前半句，且將旋律往上行至最高音，在高音處以強音記號加上延長記

295　Ibid.

號強調出「公義」（justitiam）這個字，合唱團回應時不重複他的旋律，而是大聲堅定地唱出下半句歌詞。第五句以第四句做模進，同樣在前半句尾強調出「憐恤人的」（misericordes）。第六、七句做法與四、五句同，並且音型是前兩句的反行，表情指示變溫柔，以小聲音量唱出「清心的人有福了，因為他們必得見上帝」（Beati mundo corde, quoniam ipsi Deum videbunt）、「使人和睦的人有福了，因為他們必稱為上帝的兒子」（Beati pacifici, quoniam filii Dei vocabuntur）。合唱團在唱這兩句的後半句時，譜上給予的術語指引為「神秘的」（misterioso）。

　　最後一句「為義受逼迫的有福了，因為天國是他們的」（Beati, qui persecutionem partiuntur propter justitiam, quoniam ipsorum est regrum coelorum），為全曲的高潮。男中音先以「充沛的」（en energico）的聲音連唱「有福了」三次，每唱一次就由合唱團堅定地回應一次（見【譜例5-3】）。且在唱後半句時，以 D 大三和弦的分散和弦音，用 ff 的音量，每一音還加上強音記號唱出「為了公義」（propter justitiam）（見【譜例5-4】）。合唱此時將全句回應一次，大聲地唱出此曲高潮之處。

【譜例 5-3】《基督》第 6 首〈八福〉第 111 ～ 116 小節

【譜例 5-4】《基督》第 6 首〈八福〉第 117 ～ 122 小節

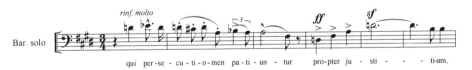

　　在此可以察覺出，這同一個單字「公義」在曲中再次被強調，一前一後以相同的手法堅定地呼喊出來。此曲至此有個「長的休息」（lange pause）（第 134 小節），之後樂曲趨緩，歌詞重複「有福了，天國是他們的」（Beati, quoniam ipsorum est regum coelorum）。從第 147 小節起，管風琴奏出「天國動機」，合唱聲部在第 156 小節也跟隨吟唱出「天國動機」，樂曲的尾聲將近五十幾小節，音樂充滿「天國動機」的旋律。

Merrick 認為此首作品音樂上的處理，能讓人「看見李斯特思想中道德公義與福氣的連結，這是李斯特的基本想法，他看音樂不只是一個裝飾，而是能給予人的生活一種正面力量」。[296] 這也正是李斯特心中理想的「未來教會音樂」所能帶給社會力量的表現。

二、淨化與提升

李斯特在他 1855 年寫給 Adolf Bernhard Marx 的著作《19 世紀音樂與他的維護》（ *Die Musik des neuzehnten Jahrhunderts und ihre Pflege* ）的書評時，寫到他對寫作神劇的目的與看法。在這則評論中，李斯特提到：「神劇的目的在於敦促聽者建立真實的崇拜，而且真正能興起真實崇拜的，只有以教會真理建立的神學架構才能使崇拜提升」。[297] 這篇文章被刊登在 1855 年《新音樂雜誌》（ *Neue Zeitschrift für Musik* ）。Paul Allen Munson 在研究李斯特神劇的論文中，以交叉討論的方式研究 Marx 書中對自己創作的神劇《摩西》所做的陳述，以及李斯特在書評中對其意見的回應。[298] 由其中一段重要敘述可以看出李斯特對於神劇的看法。他從「神劇」（oratio）的原本意思為「說話」、「祈禱」之意，來重申神劇這曲種的目的。

> 為何稱它為「神劇」，要如此違背它最原始的意思呢？[299] 這曲種打從它被創以來就有的名稱，現今已經不再與聖經主題相關，當這種作品不再與崇拜有關，而只被當作一門藝術，當人們只著墨在自己的想像而超過我們的信仰，當他們只攪動我們的情感──正如所有的藝術都這麼做──而沒有引發信仰的激情，沒有創造引人真誠祈禱的氛圍，沒有

296　Ibid.

297　Munson, *The Oratorios of Franz Liszt*, 4.

298　此文的正稿在本書寫作時未能蒐集到完整，但因其文章多針對 Marx 之想法做評論，在此只選擇他的評論中對神劇創作的看法做整理。參見 Munson, *The Oratorios of Franz Liszt*, 1-19.

299　此句針對 Marx 對神劇有創新的做法，而對此劇種名稱是否繼續使用有所懷疑。神劇一字，原文 oratio，其單字的原意為「說話」、「祈禱」之意。

提升我們心中的虔誠，沒有引出我們真正的告白祈求（oratio 的原意），將人們推進那超凡入聖的祈禱境界，還有，當這種作品一方面不做聖經教導，另一方面又與信仰無關，或不需聖壇講台或神職人員時，（神劇）這種作品是不可能形成的。

從以上的陳述可以整理出李斯特對於神劇有其目的性的指標，它必須與崇拜相連，引導人真正地回到與神「說話、祈禱」（ora）的原始境界。另外，也可以看出李斯特對此曲種的寫作有相當保守的觀念，是要在敬虔信仰的傳統中，需要與《聖經》的經文連結，配合講壇對信仰的教導、神學的匡正，來引發人們對神的忠心虔誠。

1855 年李斯特在寫完這篇文章的幾個月後，他開始正式邀請 Otto Roquette 撰寫神劇《聖伊莉莎白傳奇》劇本，於 1857 年動手寫作。1862 年寫完《聖伊莉莎白傳奇》後緊接著創作《基督》。是否這兩部神劇能引發人真誠的「祈禱」，而達到他「未來教會音樂」的理想，使人心靈得以慰藉與淨化？

這兩部神劇中，以神劇《基督》最能呼應他所提的「神劇」標準。在全劇開始之前，李斯特寫下《聖經》以弗所書 4 章 15 節的經句「惟用愛心說誠實話，凡事長進，連於元首基督」。以弗所書 4 章 15 節就能表明他創作這部神劇的基本精神。[300]《基督》劇中的歌詞絕大部分直接引用《聖經》經文，其他非《聖經》的經文也來自天主教宗教儀式用詞。另外，在樂曲的安排中上，如本書在第二章中所討論，其第 6 首〈有福了〉、第 7 首〈主禱文〉以及第 8 首〈建立教會〉三曲，都是以耶穌在聖經上的教導為主題。在神學「基督論」中關於基督「神人二性」的信仰奧秘，也在第 9 首〈神蹟〉、第 10 首〈進耶路撒冷〉和第 11 首〈我心憂愁〉做了傳達。

特別的是，第 1 首導奏開始前的一段經文，以賽亞書 45 章 8 節「諸

300　參見本書第三章。

天哪，自上而滴，穹蒼降下公義，產出救恩」，李斯特並不是以此經文為歌詞將此曲譜成聲樂曲，而是由器樂來演奏與此曲同名的葛利果聖歌旋律。樂曲開頭以第二小提琴先奏出「Rorate 主題」（諸天哪，自上而滴），之後其餘提琴聲部模仿進入。這樣的聲響氛圍，慢慢地引導人進入這充滿奧秘的真理中。而「Rorate 主題」也成為全劇重要的引導動機，它貫穿《基督》全劇，並且在全劇最後一曲〈復活〉的最後倒數 12 小節，被全部管弦樂器大聲吹奏，合唱則高唱「阿們」做回應。這樣的做法，使音樂與《基督》的核心主題緊緊相扣，傳達基督救恩的精神。

三、戲劇性與神聖性

「神劇」這個曲種，最能呈現李斯特在〈未來教會音樂〉一文中所提到：「它結合劇院和教堂龐大的優勢條件，它可以同時具戲劇性又具神聖性，可以是絢爛亮麗的和單純的、歡慶的和嚴肅的、火熱的和不猶豫的、狂放的和靜謐的、清澈和內心的」。[301] 李斯特的兩部神劇，都呈現出「戲劇性」與「神聖性」的優勢結合。

華格納稱《聖伊莉莎白傳奇》「寫作起來幾乎就是一首歌劇」，[302] 此劇也如本書第二章所敘述，被歷史學者稱為「宗教戲劇」或「宗教歌劇」。雖然李斯特並不願意，但是此劇在演出歷史上已多次被以戲劇的型態演出。其中，「戲劇性」在於劇中敘事式的對白不少，被譜成宣敘調與伴奏音樂緊密的結合。《聖伊莉莎白傳奇》中的第二幕從 b 段〈路易與伊莉莎白相遇〉開始，兩人間一問一回緊張的對白，到 c 段〈玫瑰神蹟〉中神蹟發生暨琴一進入時，僵持已久的緊張氣氛頓時鬆懈。李斯特成功地透過音樂的「戲劇性」處理，將劇情帶到超越的「神聖性」主題。

301　參見本章前節敘述。

302　Frank Reinisch, "Liszts Oratorium 'Die Legende von der Heiligen Elisabeth' - ein Gegenentwurf zu 'Tannhäuser' und 'Lohengrin'," in *Liszt-Studien 3.*, ed. European Liszt-Centre（München: Musikverlag Emil Katzbichler, 1986）, 128.

另外，第四幕女伯爵蘇菲與伊莉莎白的衝突對談，在音樂上也相當具「戲劇性」，蘇菲的對白歌詞吟唱中，常伴隨不協和大跳音程，顯露出其尖酸無情的性格，而伊莉莎白吟唱時的音樂則配上「匈牙利之歌」為伴奏，最後她帶著匈牙利的民族精神，勇敢地離開瓦特堡。

四、「人民與上帝」

「來吧！拯救的時刻將臨到，當詩人與藝術家將『群眾』忘記，只知道一個信念，就是人民與上帝之時！」

李斯特完成《聖伊莉莎白傳奇》時已住進羅馬的修道院，完成《基督》之時已是一位修士。姑且不論李斯特的晚年如何在「群眾」的環繞簇擁中度過，至少在他寫作這兩部神劇時，他有很多神修時間去單獨面對上帝。這兩部作品也有相當的意念去貼近「人民」，呈現如前一節所述的「人道主義音樂」。

Dömling 在書中為李斯特的神劇《基督》做出以下的評論，他認為，「李斯特想要表現真正的基督教精神，是一種『神聖的低俗』（divines banalités），不是表現神的偉大人格，而是他的平庸。因為馬槽與十字架，如同世界上的窮人與弱者一樣」，[303] 與人民同在一起。但是在這最卑微的世界裡，有天國的喜樂與福氣。就如《基督》一劇中第 6 首〈有福了〉的音樂傳達，在人世間卑微謙卑的八種人，是能享天國福氣的人。

李斯特於晚年（1873 年）説過的一段話：「我謙卑的基督音樂不只是展現平凡，而且針對基督偉大的人格做反面對應，就如同時代精神的主宰身邊平庸的妻子的想法而已」。[304] 神劇《基督》是李斯特對信仰表示謙卑的作品。

303　Dömling, *Franz Liszt und seine Zeit*, 189.
304　Idid. 在基督教《聖經》中會使用新郎與新婦來比喻基督與信徒的關係。

黑袍下的音樂宣言
李斯特神劇研究

Music Manifesto of a Clergyman

The Oratorios of Franz Liszt

第六章

·

李斯特兩部神劇之歷史匯流（三）：
19 世紀天主教新宗教音樂風格與李斯特神劇

第六章

李斯特兩部神劇之歷史匯流（三）： 19 世紀天主教新宗教音樂風格與李斯特神劇

　　李斯特的《聖伊莉莎白傳奇》與《基督》有別於 19 世紀其他神劇作品的最大特色之一，是兩部作品裡均使用不少葛利果聖歌。而這些聖歌在樂曲中，又以各樣不同的織度處理與作曲手法呈現，且其作曲手法又有不少呈現復古風格，如文藝復興時期帕勒斯提納風格等。這些做法與前面章節中討論的德國 19 世紀巴赫與韓德爾復興運動，以及法國的宗教社會思潮關係不大，而與此時天主教宗教音樂的改革運動有關。以下將從 19 世紀天主教宗教音樂改革與李斯特神劇的相關性做進一步討論。

第一節　「西西里運動」與李斯特宗教作品

　　19 世紀天主教宗教音樂進行一項重要的改革運動，名稱為「西西里運動」。[305] 此項運動的發起人是 Franz Witt。[306] 為對抗啟蒙運動以及後來的自由主義對宗教音樂的影響，他們致力於復興葛利果聖歌以及文藝復興時期以帕勒斯提納為代表的複音音樂。運動發展中心在德國雷根斯堡（Regensburg），為 Witt 生長與受教育的地方。Witt 建立了「西西里協會」（Allgemeiner Deutscher Cäcilienverein，英文簡稱 Cecilian Society），並成立《宗教音樂》（*Musica Sacra*）雜誌。

　　早在 18 世紀初時，在南德的慕尼黑、帕掃（Passau）與奧地利維也

305　此運動的名稱來源請參見本書第二章。
306　Franz Witt（1834-1888），德國作曲家、天主教修士。於雷根斯堡受教育，從小即在教堂中參與詩班，學習吟唱葛利果聖歌，後來也成為聖歌教學的教師。

納等地已成立「西西里聯盟」（Caecilien-Bündnisse），當時正值巴洛克晚期以及古典時期，天主教宗教音樂已發展至由管弦樂伴奏，並且著重人聲與管弦樂所帶來的震撼與興奮。「西西里聯盟」有鑑於當時宗教音樂失焦於信仰的真意，他們堅持在宗教儀式不使用樂器伴奏，頂多由管風琴跟隨合唱聲部彈奏，強調以無伴奏合唱為主的宗教音樂呈現。19世紀初這種宗教合唱音樂的做法逐漸被人注意，加上研究中古及文藝復興宗教音樂的專書陸續出現，例如1814年出版的 E. T. A. Hoffman（1776-1822）《舊與新的教會音樂》（*Alte und neue Kirchenmusik*）以及1834年 Guiseppe Baini（1775-1844）撰寫的《帕勒斯提納傳記》（*Über das Leben und die Werke des G. Pierluigi da Palestrina*），「西西里主義」（Cecilianism）就這樣悄然地蔓延到歐洲各地。此時，他們的理念更加確定，即以文藝復興時期的宗教音樂型態為依歸，視帕勒斯提納為其宗教音樂的代表人物，跟隨羅馬教廷的宗教儀式進行，特別是聖西斯汀教堂中無伴奏合唱的模式。屏除任何增加音樂戲劇性的做法，例如半音的進行、特殊和聲的使用等。[307]

1868年 Witt 所組織的「西西里協會」正式成立，與他的學生 Franz Xaver Haberl[308] 帶動整個運動的進行。1870年，羅馬教皇 Pope Pius 九世公開認可他們的宗教改革運動。此時，李斯特也正在羅馬，恰逢其時。李斯特與「西西里運動」的關係起於更早一些，在他的書信紀錄中，1869年他已經與 Witt 有聯繫，甚至到過雷根斯堡與他和 Haberl 見面。此項運動與李斯特的關係延續到1880年代。[309]

「西西里運動」所著重的宗教音樂改革內容，例如對葛利果聖歌的

307 Siegfried Gmeinwieser, "Cecilian movement," *Grove Music Online. Oxford Music Online*, accessed March 31, 2013, http://www.oxfordmusiconline.com/subscriber/article/grove/music/05245.

308 Franz Xaver Haberl（1840-1910），德國音樂學家，繼 Witt 之後帶領「西西里協會」，重新整理葛利果聖歌，出版 Editio Medicea。

309 紀錄中，他與 Witt 書信共有21封。參見 Michael Saffel, "Liszt and Cecilianism, The Evidence of Documents and Scores," in *Der Caecilianismus. Anfänge-Grudlagung-Wirkung*, ed. H. Unverricht,（Tutzing: Hans Schneiner, 1988），205-206.

推崇與使用、無伴奏合唱與帕勒斯提納風格的提倡等做法，李斯特早在他1846 年第一部宗教音樂作品 *Pater noster I*，以及後來威瑪時期的宗教作品，甚至到 1860 年代在羅馬身為修士之後認識 Witt 之前，已持續有這樣的作曲手法之作品出現。他的兩部神劇《聖利伊莎白傳奇》以及《基督》，都寫作於「西西里運動」發展之前。另外，在 1868 年「西西里運動」盛行之前，在文獻中並沒有關於李斯特與早期「西西里主義」者有任何接觸，或他表達對此運動有興趣的書信或文章。可見，李斯特對於天主教音樂的改革做法，出於他自己的創作理念與音樂見解。

　　至於為何李斯特的宗教音樂有如此更新的做法，或許可以從以下這篇短文推測出幾項原因。李斯特於 1835 年撰寫〈論未來教會音樂〉一文，此篇文章是附在他寫的另外一篇文章〈宗教音樂〉的後面。而他所寫的〈宗教音樂〉內容是他對法國宗教儀式音樂在當時社會的演出現狀做批評。以下擷取此文的幾段文字，以嘗試分析他改革宗教音樂的初衷：[310]

　　　　你們聽到迴盪在教堂拱形屋頂喃喃的聲音嗎？這是什麼？這是我們身為基督新婦的人的讚美歌嗎？這是粗野、冗長、毫不莊重的教堂詩班聖詩吟唱！

　　　　這種聲音多麼虛偽，多麼生硬，多麼可憎，小號和氣喘吁吁的低音樂器搖擺不定的伴奏聽起來令人生厭！難道有人相信人們會在一座宏偉的廳堂中去聽昆蟲嗡嗡的叫聲嗎？

　　　　……聽，現在人們如何將它們濫用於民謠及舞曲（galop）演奏。[311] 當神父在神聖時刻舉起神聖的聖餐時，你

310　相較於〈論未來教會音樂〉，〈宗教音樂〉此篇文章較多對現狀的批評，以及對於改善現狀的建議，而不似〈論未來教會音樂〉對宗教音樂有明確的意識型態表達與期待。此篇沒有收錄於 Lina Ramman 的《李斯特文集》，而收錄在出版於 1912 年 *Franz Liszt, Pages romantiques* 專書中，此文不易取得，在此採用 Paul Merrick 書中的片段，以及俞人豪翻譯的《李斯特文選》中對此文的中文翻譯。參見 Merrick, *Revolution and Religion in the Music of Liszt*, 88; 李斯特（Franz Liszt），《李斯特音樂文選》，俞人豪譯（北京市：人民出版社，1996），49-50。

311　「它們」指的是管風琴。

們聽到管風琴演奏〈心跳的快感〉[312] 以及《福拉笛亞沃羅》[313]
的變奏曲嗎？……多麼可恥！多大的醜聞！什麼時候才能從
獻祭的場所驅逐這群吵吵嚷嚷的醉鬼呢？什麼時候，我們才
能有一種教會音樂呢？……

　　我們已經不再知道教會音樂是什麼：帕勒斯提納、韓德
爾、馬契羅、海頓、莫札特的偉大作品已經很難存留在我們
的圖書館中。……

　　中世紀的神權是非常巨大的，這種施行善蹟的神權現今
等於一根被折斷的蘆葦、一根瀕於被熄滅的燈蕊，它不再具
有勃勃的生機，能把強大的根深入泥土的深處，並以熊熊燃
燒的火把照亮天地。它早已失去駕馭社會運動的能力。……

　　從以上的文章片段整理出李斯特對於當時天主教教會音樂的批評，在
於歌劇或世俗歌曲大量使用在崇拜儀式中，[314] 將時下流行的歌劇詠嘆調主
題在儀式中由管風琴彈奏其主題變奏曲，而管風琴這項樂器在 19 世紀宗
教儀式中沒有被重視，其他樂器在崇拜中也顯得軟弱無力。另外，李斯特
期待帕勒斯提納、海頓等宗教音樂能再現於教會音樂中，並且希望宗教音
樂能重回中世紀神權時代的神聖與威嚴，讓宗教音樂能幫助人在信仰中得
到力量，發揮其社會功能。這樣的想法，與上一章談到聖西門主義中認為
「藝術家對於社會具有教士般的責任，成為神與人之間的媒介」[315] 的想法
相符。所以，這樣的理念從他 1840 年代開始創作宗教音樂作品以來，就
可看見如此的音樂實踐。

　　在這樣的論述中，或許可以幫助我們理解為何李斯特會使用葛利果聖

312　為 Gioachino Rossini（1792-1868）的歌劇《竊賊》中的一首詠嘆調 "Di piacer mi balsa il cor"。

313　法國 19 世紀歌劇作曲家 Daniel Auber（1782-1871）的一部歌劇名稱。

314　關於此點 Merrick 於書中更提出白遼士的論述來加以佐證。參考 Merrick, *Revolution and Religion in the Music of Liszt*, 88-89.

315　請參考上一章註釋。

歌。在他的宗教音樂作品中，葛利果聖歌的使用相當多。做法上，有使用全首聖歌，也有部分引用，有時旋律直接使用教會調式，在合唱曲的唱法上，不少作品出現模仿中古時期葛利果聖歌的應答式唱法，這些都是再度恢復聖歌使用的做法。但是，李斯特會將聖歌旋律譜上和聲，此做法除了在文藝復興尼德蘭樂派中可看見，也可以在法國「西西里主義」支持者，例如 Louis Niedermeyer 的作品與著作中看見。[316]

李斯特的宗教音樂不乏只使用管風琴伴奏的作品，並且常標示上 ad libitum，由當時演唱者自行決定需不需要伴奏。[317] 另外有不少作品只做給男聲合唱，這樣的無伴奏合唱以及男聲合唱是帕勒斯提納合唱的手法之一。[318] 李斯特於 1839 年即在羅馬聽過帕勒斯提納的作品，之後到了 60 年代，他搬入羅馬梵蒂岡的修院中，在聖西斯汀教堂中又再聽到，他對帕勒斯提納的音樂十分欣賞。[319]

李斯特使用葛利果聖歌的宗教合唱作品，早期有 *Pater noster I*，*Missa quattuor vocum ad aequales*（*Mass for Male Voices*），*Ungarische Krönungsmesse*（*Coronation Mass*），*Missa solemnis zur Erweihung der Basilika in Gran* 等。此時期也有不少非宗教音樂作品使用葛利果聖歌旋律，例如鋼琴與管弦樂作品 *De Profundis*，[320] 鋼琴與管弦樂作品 *Totentanz* 使用《末日經》（*Dies ires*），管弦樂作品《但丁交響曲》終曲合唱中 *Magnificat*，以及交響詩《匈奴之戰》使用了聖歌片段。[321]

316　李斯特手邊有 Louis Niedermeyer（1802-1861）所寫的一本書 *Traité théorique et pratique de l'accompagnement du plain-chant*，1859 年出版，出版者為 Joseph d'Ortigue，即是《音樂回顧與公報》的編輯。這是一本關於如何將葛利果聖歌譜上和聲的理論書，李斯特在書中做了不少眉批。參見 Merrick, *Revolution and Religion in the Music of Liszt*, 91.

317　李斯特仍有管弦樂伴奏的宗教音樂作品，多半做給大型慶典或特別的宗教集會時使用。

318　帕勒斯提納做給羅馬梵蒂岡聖西斯汀教堂的作品，雖為四聲部（甚至有五、六聲部等），但高音部由童聲合唱團唱，在教堂中不使用女聲。

319　以上所提的作曲手法，可參考本書第一章內容。

320　此曲沒有出版。

321　參考 Heinrich Maria Sambeth, "Die gregorianischen Melodien in den Werken Franz Liszts mit besonderer Berücksichtigung seiner Kirchenmusik-Reformpläne," in *Musica Sacra*, 55. Jahrgang 1925（München: Verlag Josef Kosel & Friedrich Pustet K.）, 257.

在威瑪時期，李斯特用的葛利果聖歌旋律除了使用天主教儀式中常聽到的聖歌旋律之外，[322] 另有些聖歌的旋律只在特殊節慶中使用，李斯特為了樂曲的設計，特別搭配使用，例如 *Missa choralis*，以及李斯特的兩部神劇作品中使用的葛利果聖歌旋律，即屬於此類做法。1860 年之後的經典作品則有 *Resposorien und Antiphonen* 以及宗教聲樂小品 *Tantum ergo*、*O Salutaris hostia I* 與 *II* 等。

李斯特的宗教音樂改革新做法，也有屬於他自己的新創見。Heinrich Maria Sambeth 在研究李斯特聖歌使用的專文中，稱他的改革手法是「綜合風格」（Stil-Syntheses），是綜合 "Choral-Palestrina-Neuromantiker" 的特別呈現。這種綜合做法的代表作就是李斯特的兩部神劇。[323]

Sambeth 最後認為，面對當時天主教舊習的音樂困境，「這時需要一位音樂家，他必須本身是天才的創作作曲家，且要有信仰並且與教會連結，又懂得新時代發展，能將舊的天主教習慣模式灌入新的精神與時代精神，這人只有李斯特」。[324]

第二節　李斯特兩部神劇中新宗教音樂風格呈現

李斯特兩部神劇中，除了有葛利果聖歌的使用，也可看見葛利果聖歌旋律與其他的作曲手法綜合使用，而這些手法都屬於 19 世紀浪漫的音樂語法，所以成就出李斯特獨一無二的「綜合風格」做法。

兩部神劇共引用了八首葛利果聖歌，《聖伊莉莎白傳奇》使用兩首，分別為「聖伊莉莎白主題」，出於 *In festo, sanctae Elisabeth*，以及「十架動機」，出於 *Magnificat*。《基督》使用六首，分別是「Rorate 主題」出於 *Rorate coeli*、「Angelus 主題」出於 *Angelus ad pastores ait*、〈主禱

322　李斯特手邊有一本 *Nouvel eucologe en musique*，此書蒐集不少葛利果聖歌。
323　Sambeth, *Musica Sacra*, 55, 263.
324　Ibid., 260-261.

文〉出於 *Pater noster*、「和散那主題」出於 *Ite missa est* 或 *Benedicamus domino*、「聖母悼歌主題」出於 *Stabat Mater dolorosa* 以及「兒女們主題」出於 *O filii et filiae*。[325] 以下將此八首聖歌在《聖伊莉莎白傳奇》以及《基督》中的樂曲列於【表 6-1】。

【表 6-1】葛利果聖歌於兩部神劇中的運用

《聖伊莉莎白傳奇》		
In festo, sanctae Elisabeth	聖伊莉莎白主題	第一幕 a、b 段 第二幕 b、c、d 段 第三幕 b、c 段 第四幕 c、d 段 第五幕 a、d 段 第六幕 a、e 段
Magnificat or Crux fidelis	十架動機	第三幕 a 段、d 段 第六幕 b 段
《基督》		
Rorate coeli	Rorate 主題	第 1、4、6、9、14 首
Angelus ad pastores ait	Angelus 主題	第 1、2、5、14 首
Pater noster	主禱文	第 7 首
Ite missa est or Benedicamus domino	和散那主題	第 10、14 首
Stabat Mater dolorosa	聖母悼歌主題	第 12 首
O filii et filiae	兒女們主題	第 13 首

《聖伊莉莎白傳奇》只使用兩首聖歌的開頭片段，在《基督》中 *Rorate coeli*、*Angelus ad pastores ait*，*Stabat Mater dolorosa* 以及 *O filii et filiae* 四首的聖歌旋律全部被引用，*Pater noster* 以及 *Ite missa est* 只引用開頭片段。

在作曲手法運用上，兩部神劇各使用一首葛利果聖歌成為全劇的主要動機，《聖伊莉莎白傳奇》的「聖伊莉莎白主題」以及《基督》中的「Rorate 主題」。這兩個的動機是全劇的靈魂，如「引導動機」功能般牽引全劇的劇情發展。在《聖伊莉莎白傳奇》，「Rorate 主題」如本書第二章中敘述，

325　在本書第二章與第三章中有各主題的詳細敘述。

在第一幕 a 段導奏中被加上各種的變化出現，如同李斯特的交響詩作品一般。之後全劇陸續出現此主題的「主題變形」與「主題變化」等，並且隨著劇情發展，主題的意涵隨著變化，例如代表「神蹟」、「神聖使命」或「神的安慰」等。[326] 而《基督》中的「Rorate 主題」在全劇各曲中出現時，多只出現開頭片段，音型不會有太大變化，其意涵也不曾改變，每次出現都代表著基督的奧秘。但特別的是，葛利果聖歌 *Rorate coeli* 在導奏中出現時，聖歌的全曲旋律完整地出現一次，是以器樂曲方式運用不同的織度與做法分四個段落出現。[327] 這樣的做法即是李斯特「綜合風格」典型的呈現，也就是使用葛利果聖歌時，加上李斯特自己的特殊作曲手法，使得古老聖歌與浪漫技法相融合。

《聖伊莉莎白傳奇》的「十架動機」只引用 *Magnificat* 導入音的前三個音，是這兩部神劇裡八個被引用的葛利果聖歌中引用最短的。

將葛利果聖歌主題以古老的獨唱型態呈現，旋律、歌詞完全不變，只是加上了節奏的做法，這樣的例子出現在《基督》的第 2 首〈田園與天使報信〉的開頭段落。樂曲開始 *Angelus ad pastores ait* 小節線被李斯特很特別地使用虛線相隔，[328] 旋律雖有節奏，但是從虛線的小節線做法看出，李斯特想要保留原始聖歌不受節拍限制的流暢吟誦感。[329] 此旋律由女高音獨唱，相當符合葛利果聖歌單旋律吟唱的特質，只是在此為配合報信的天使角色，由女聲來演唱。

使用葛利果聖歌，並且引用葛利果聖歌的「應答式」唱法，呈現在第 7 首〈主禱文〉。此曲由合唱演唱，絕大部分以無伴奏合唱，樂器只使用管風琴，而且管風琴只在重要的和聲部分加入做補強。樂曲的前半段幾乎是「應答式」的唱法，由某一合唱聲部引領一句，全部合唱再加以應和。樂曲的後半段，呈現的是 16 世紀複音聲部織度的處理方式，這首樂曲屬

326　詳細敘述參見本書第二章。
327　參見本書第三章敘述。
328　參見第三章敘述。
329　類似的做法參見本書【譜例 3-11】。

於葛利果聖歌旋律加上帕勒斯提納風格的組合做法。

與第 7 首相同做法的是第 13 首〈兒女們〉，只是全曲全部使用「應答式」唱法，只使用女聲合唱，樂曲顯得清新動人。另外與第 7 首不一樣的是葛利果聖歌 *O filii et filiae* 在此曲中全部被使用。這首樂曲做法上相當復古，但是，在戲劇性上卻十分浪漫，因為李斯特要求合唱團不出現在舞台上，於幕後演唱，製造天上來的天使們報出重要信息的景象，宣告基督將復活。

第 10 首〈進耶路撒冷〉引用葛利果聖歌 *Ite missa est* 或 *Benedicamus domino* 的片段，第 12 首〈聖母悼歌〉幾乎將原曲 *Stabat Mater dolorosa* 全部使用，且加上變奏。雖然兩曲引用的聖歌方式不同，但是音樂上兩首的做法相似，均同時有重唱與混聲合唱的大型合唱曲，屬於 19 世紀合唱曲型態，較接近韓德爾大合唱曲的模式。這兩曲屬於葛利果聖歌與浪漫樂曲做法混合使用的例子，可算是李斯特「綜合風格」的樂曲。

另外，兩部神劇中各有只使用帕勒斯提納手法，但沒有使用葛利果聖歌的例子。例如《聖伊莉莎白傳奇》第五幕的「天使合唱」使用一段無伴奏合唱；在《基督》第 3 首〈歡喜沉思的聖母〉是一首只有管風琴伴奏的合唱曲，此曲的管風琴處理如同第 7 首〈主禱文〉的做法，全曲多半是和聲式的織度，不過由於旋律多同音反覆，所以雖然主題不是出自葛利果聖歌，但是這樣的樂曲吟唱仍給人「念誦式」唱法的聯想。類似的例子在第 6 首〈有福了〉，也只有管風琴伴奏，全曲沒有使用聖歌旋律，但其中「應答式」的唱法讓人彷彿回到中古時期聖歌的吟詠中。

兩部神劇中的做法的確呈現出李斯特個人的「綜合風格」，兩劇中都使用到天主教宗教音樂「西西里運動」所看重的音樂元素——葛利果聖歌與帕勒斯提納風格，但是，其中卻蘊含了豐富的 19 世紀浪漫音樂色彩，這是屬於李斯特新宗教音樂的呈現。

黑袍下的音樂宣言
李斯特神劇研究

Music Manifesto of a Clergyman

The Oratorios of Franz Liszt

第七章

·

李斯特兩部神劇之歷史匯流（四）：
19 世紀女性主義與李斯特神劇

第七章

李斯特兩部神劇之歷史匯流（四）：
19 世紀女性主義與李斯特神劇

「女性」角色於李斯特兩部神劇中的份量之重，是無庸置疑的重要特色。《聖伊莉莎白傳奇》即是以中古世紀女聖人傳奇為故事，情節從伊莉莎白幼年起，至成長、結婚生子、喪夫、被迫離家到去世被封為聖，完整敘述一個女子的一生。其中每一個階段，李斯特均以細膩的手法來呈現伊莉莎白的悲喜歡樂。劇中的另一位女性，在全曲的第四幕占重要角色的婆婆蘇菲，是個性鮮明的負面角色，她負面惡行的後果很快地在此幕的結尾，即以死於雷電大火中做了結。神劇《基督》中，敘述耶穌一生重要的關鍵時刻「誕生」與「死亡」，分別以耶穌的母親瑪利亞的兩首歌曲〈歡喜沉思的聖母〉以及〈聖母悼歌〉來呈現，以女性的觀點做客觀陳述，且〈聖母悼歌〉一曲更是整部神劇中最長的一曲，織度變化豐富，是一首九百多小節的大型樂曲。

李斯特的宗教作品中，以女聖人為主題的作品尚有他於 1848 年著手寫作的 *Sainte Cécile*，[330] 此曲不似《聖伊莉莎白傳奇》以神劇龐大規模呈現，只用次女高音獨唱，配上合唱及管弦樂奏的型態。但是，樂曲元素豐富，使用到葛利果聖歌，獨唱與合唱間的配合也深具巧思。以瑪利亞為主題的作品，則有做於 1842 年的六聲部混聲合唱 Ave Maria I，以及 1869 年的混聲合唱 Ave Maria II，另外有三首均做於 1860 年代由管風琴伴奏的合唱曲 Ave Maris Stella、Inno a Maria Vergine、Rosario。

除了宗教音樂作品外，值得一提的是李斯特對於女性主題有所著墨的

330　有關 *Sainte Cécile* 此作品的詳細敘述，參見本書第一章。

經典之作，是在他於威瑪期間（1847-1861）先後寫下的《浮士德交響曲》與《但丁交響曲》。這兩部交響曲有一個相同的特徵，就是都有一個「終曲合唱」，[331]《浮士德交響曲》的「終曲合唱」引用歌德的文學作品《浮士德》（Faust）全書最後段落的〈神秘的合唱〉為歌詞，浮士德的靈魂在女主角葛麗卿（Gretchen）的牽引下，曲中出現「榮光聖母」，歌詞中稱之為「永恆的女性」，引領浮士德升天。而《浮士德交響曲》的第二樂章，更是以葛麗卿為主角，陳述這位悲苦女性的愛恨情愁。《但丁交響曲》則是以 Magnificat 做結束。李斯特將《但丁交響曲》原本預備為〈地獄篇〉、〈煉獄篇〉與〈天堂篇〉（Inferno-Purgato-Paradiso）三樂章，最後只寫到煉獄，在〈煉獄篇〉的結尾加一段終曲，即是以 Magnificat 為標題，用女聲或童聲合唱來呈現。這兩部交響曲中的女性，除了葛麗卿外，另一重要角色都是聖母瑪利亞。

　　李斯特這兩部神劇中呈現的女性特質為何？李斯特使用哪些特殊的音樂技法凸顯這些女性特質？「女性主義」的源起始於 19 世紀，李斯特神劇中的女性特質呈現與當時代的「女性主義」思想發展有否關聯？此議題將是本章著重的重點。

第一節　19 世紀女性主義

　　18 世紀風起雲湧的啟蒙運動，啟動了人本主義中對理性的崇敬，以及對知識的渴望，一股爭取自由平等的浪潮，震動全歐洲，掀起法國大革命的大海嘯並持續延續到 19 世紀，其所撼動的不只是政治領袖階層的改變、貴族與資產階級以及勞工階級的人民階級翻動，也鬆動社會大眾對男女「性別」（gender）的視角。

　　綜觀西方女性主義發展史研究，首推 Mary Wollstonecraft（1759-1797）

331　李斯特使用 Schlusschor 一字來稱呼他的終曲樂段。對此終曲樂段音樂學者們各有不同的稱呼，有使用 "Epilog" 一字稱呼此段，也有稱其為 "Finale"。本文將依照李斯特用詞的脈絡，採用「終曲」來指稱此段落。

為先驅。Wollstonecraft 為英國人，曾在法國大革命路易十六上斷頭台的 1792 年抵達法國巴黎，同年，她也發表她重要的女權主義著作《女權辯護》（*A Vindication of the Rights of Woman*），[332] 並在法國居住兩年。歷史學者以 Wollstonecraft 為「自由主義女性主義」一派的開始，[333] 之後另有 Margaret Fuller、John Stuart Mill [334] 等人，均屬於此派的女性主義支持者。Margaret Fuller 出生於美國新英格蘭，重要的女性主義著作為《19 世紀女性》（*Woman in the Nineteenth Century*, 1843）。John Stuart Mill 為英國哲學家，受其妻子 Harriet Taylor Mill（1807-1858）影響，與其妻共同推動女性主義運動，他對女性議題的重要陳述出現在他所著的《女性的屈服》（*The Subjection of Woman*, 1869）。

「自由主義女性主義」發展於 18 世紀末，盛行於 19 世紀，強調「理性」（rationality）、個人主義（individualism）與「平等」（equality）。「理性」是人類的共通本質，所以不分男人、女人，都具有「理性」，女性不是只有柔弱、溫順、多愁善感的「感性」呈現，仍可與男性一樣具有勇氣、道德感和自治能力。在同樣具有「理性」的根基下，女性的個人特色同樣也應被重視，屬於女性的「個人主義」也油然而生。早期的「個人主義」屬於抽象的個人主義，強調「人存在的目的與意義必須由個人來決定，而非依賴他人的權威與意見」；[335] 自由女性主義也認為女性可以自我實現，

332　參見 http://www.biography.com/people/mary-wollstonecraft-9535967. 2016/02/23. Wollstonecraft 之前尚有女性為女性的權利作相關論述，但以 Wollstonecraft 最具影響力的。

333　羅思瑪莉・佟恩（Rosemarie Tong），《女性主義思潮》，刁筱華譯（臺北市：時報文化，1996）；顧燕翎編，《女性主義理論與流派》（臺北市：女書文化，1996）；Nancy Tuana and Rosemarie Tong, ed. *Feminism and Philosophy*（Boulder: Westview Press, 1995）. 當今女權主義相關論述多以 Alison M. Jaggar 於 1983 年所著的 *Feminist Politics and Human Nature* 一書中為女性主義發展史四類分野，即「自由主義女性主義」、「馬克思主義女性主義」（Marxism Feminism）、「激進女性主義」（Radical Feminism）以及「社會主義女性主義」。

334　Margaret Fuller（1810-1850）http://www.biography.com/people/margaret-fuller-9303889; John Stuart Mill（1806-1873）http://plato.stanford.edu/entries/mill/ 2016/02/23.

335　林芳玫，〈自由主義女性主義〉，收於《女性主義理論與流派》，顧燕翎編（臺北市：女書文化），5-6。

發揮自我潛能，如此更能在行動間成為獨立自主的決策者。[336] 為能實現自我，女性主義首先更要爭取「平等」，在工作上平等、在受教育的權利上平等，以及政治權利上平等。

但是，對於女性之於「家庭」的看法，19世紀的「自由主義女性主義」在當時政治社會傳統的束縛下，仍然非常傳統。在 R.Tong 所著《女性主義思潮》一書中，引用 John Stuart Mill 於他的著述《女性的屈服》的一段話：

> 女性之選擇婚姻即有如男性之選擇職業，因此當女性選
> 擇披上嫁紗，一般而言均可理解成她已選擇了以管家為業、
> 她已選擇了以持護家人，來作為努力的首要目標……，就算
> 她在結婚之後還有其他目標、職業，她必定也是以婚姻為先，
> 不會選擇與妻、母責任有衝突的目標、職業。[337]

所以她們雖然追求平等的就業權，讓女性不要因經濟能力的緣故，只能被迫選擇婚姻，但「家庭」這項職業卻是他們推崇的。她們雖然也強調政治權利平等，但只是在投票權上爭取權利，並不支持女性從事政治，他們鼓勵女性在家庭的領域中追求理性與獨立，認為女性可以用「理性」來管理家裡、教養子女；女性受過教育，能成為更有理性智慧，具有獨立思想的妻子，能在家庭中與丈夫平等，成為丈夫精神上的「伴侶」（partner），而非只是生兒育女的工具。

「社會主義女性主義」則是於19世紀與「自由主義女性主義」同時興起的另一個女性思潮。根據黃淑玲於〈烏托邦社會主義／馬克思主義女性主義〉一文中對「社會主義女性主義」的整理，社會主義與自由主義的最大差異，在於前者著重「女性平權」，以「人」的基礎為出發，思想女性的權利與地位；後者著重「婦女解放」，[338] 是從社會階層、結構與性別來看當代女性問題。「社會主義女性主義」的發展，是一個概括性的思想，

336　刁筱華，《女性主義思潮》，26。
337　同前註，頁34。
338　黃淑玲，〈烏托邦社會主義／馬克思主義女性主義〉，收於《女性主義理論與流派》，顧燕翎編（臺北市：女書文化，1996），29-70。

中間包含「烏托邦社會主義」、「馬克思主義女性主義」、「激進女性主義」，還有發展於 1960 年代的「當代社會主義女性主義」。在此將重點著重在 19 世紀，1850 年之前為「烏托邦社會主義」盛行時期，1850 年則為「馬克思主義女性主義」。

「烏托邦社會主義」最主要的流派包含有本書第五章中所提的「聖西門主義」，[339] 另有傅立葉 [340] 盛行於法國，以及英國歐文 [341] 所開始的「歐文主義」（Owenism）。19 世紀上半葉，西歐正處於由農業社會轉型為工業社會的時代，聖西門所建立的聖西門學說，相信可在人間建立一套完美的社會方案，使得人人有工作，去除階級。女性的不平等對待是受到當時政治與資本主義社會的牽絆，強調以宗教的愛來關心貧窮，重現社會；歐文主義甚至提倡革除婚姻家庭制度，追求愛情自由。這些學者雖對當代女性發表看法，但只是零碎的文章與演說，尚未成為女性主義系統，然儘管如此，他們仍堪稱為率先從政治社會層面來思想女性問題的發起者。這些人所倡導的學說，因被認為過於天真樂觀，毫無實踐的可能，被後來的馬克斯（Karl Max, 1818-1883）及恩格斯（Friedrich Engels, 182-1895）等人稱之為「烏托邦社會主義」。[342]

「馬克思主義女性主義」開始於 19 世紀後半葉，此時工業革命造成的階級鴻溝日增，貴族階級、中產階級以及勞工階級中的不平等現象已成為社會對立的根本問題。他們將女性問題也以階級問題等同視之，認為社會及經濟結構和資本主義是造成女性受壓迫的主因。[343] 馬克思主義女性主義者認為馬克思的「唯物主義」（Materialism）、經濟理論、社會理論，均可套用入女性主義的思想，例如將女性的家務經驗視為一種生產方式，

339　參見本書第五章第二節。

340　傅立葉（Charles Fourier, 1772-1837），法國哲學家，目前學界認為他是「女性主義」（Feminism）一詞的始用者。參見 http://www.newworldencyclopedia.org/entry/Charles_Fourier, 2016/02/23.

341　歐文（Robert Owen, 1771-1858），出生於英國威爾斯的社會改革家。

342　黃淑玲，《烏托邦社會主義／馬克思主義女性主義》，35-41。

343　刁筱華，《女性主義思潮》，69。

是否應思想「要求家務計酬」，而有女性「自身是一工人階級」的想法。[344]
並且強調「男女共同建構社會體制與社會規範，而此社會體制與社會規範
是以兩性均能開發其全部潛力為宗旨」。[345]

　　19世紀的女性主義思想，不論是「自由主義女性主義」或「社會主義
女性主義」，均因時代發展的限制而有不完整及待批判之處。但若以李斯
特所處的社會環境重新審視，以及他以低階神父的身分寫作神劇，有一項
議題也須重視，即19世紀天主教中的女性信徒狀況為何？有否受當代哲
學與社會思潮的影響？ Sarah Ann Ruddy 的博士論文 *The Suffering Female
Saint in Nineteenth-Century French Oratorio: Massenet's Marie-Magdeleine
and Liszt's La Légende de Sainte Elisabeth*，[346] 對19世紀女性於天主教教會
以及女性於聖徒的傳統定位有相當的研究。[347] 以下統整出 Ruddy 研究中對
於19世紀天主教的女性地位與影響。

　　首先是19世紀委身的女教徒日增，他們表達對信仰忠貞的方式，除
了成為修女，出世地進入修道院靜修祈禱之外，也有愈來愈多人選擇成為
入世的修女，他們多半參與社會服務，擔任教師或醫護。再來是原本天主
教對於兩種女性十分尊崇，一是守童貞的女子，如對聖母瑪利亞的崇敬，
並且歷代被封為聖的聖女多半也都是守童貞的女子；另一種是被稱為所謂
「貞潔重生」的女性，如聖經中的抹大拉的瑪利亞。[348] 但是在19世紀，
對於女性身為「母親」（Motherhood）的角色崇敬開始明顯增加。Ruddy
於論文中提到學者 Maurice Hamington 對瑪利亞的研究，發現四世紀之前

344　同前註，75。
345　同前註，80。關於馬克思主義的詳細學說因與本章主要陳述內容較無相關，在此不
　　　贅述。
346　Ruddy, *The Suffering Female Saint in Nineteenth-Century French Oratorio*.
347　Sarah Ann Ruddy 的博士論文第二章即以 "The Feminization of the Catholic Church" 以
　　　及 "Female Bodies in the Hagiographical Tradition" 為題。雖然 Ruddy 的研究以法國天
　　　主教發展為主，但其中幾點應不受限於法國，而是當時歐洲天主教普遍現象。
348　regenerate sexuality，此處筆者自譯為「貞潔重生」，意指已婚女性，或失去童貞的女
　　　性因基督信仰，而重生得回聖潔。《新約聖經‧路加福音》第八章中抹大拉瑪利亞
　　　曾被七個鬼附在身上，耶穌將鬼從她身上趕出，從此她成為一位愛耶穌並追隨耶穌
　　　的人。

推崇瑪利亞母性的勝過推崇她的童貞，[349] 所以在 19 世紀，有重新對於瑪利亞身為母親的性情，例如溫柔持家、對子女的愛等，有更多的稱許。

關於母親的角色，Ruddy 也分析 19 世紀因為法國大革命、波及歐洲各處的戰爭，以及因為哲學與思想家的思潮，許多男性不喜歡接受神職人宗教思想的控制，種種原因導致女信徒中母親的角色在 19 世紀的天主教中愈來愈受推崇。教會教導鼓勵母親成為「家庭的修士」（priest of the home），在動亂的時代，期待母親成為家庭信仰的領導者，教養孩子有虔誠的信仰，也推崇女性的信仰崇高性高過於男性。

最後，Ruddy 提到 19 世紀當時的天主教有「女性化」（feminized）的傾向，也就是看重宗教經驗中的憐憫與溫柔，勝過對於宗教的畏懼與敬畏，強調神的愛勝過強調神的懲罰，也因此信仰中看重女性的感性更勝於男性的理性。[350]

綜觀 19 世紀女性主義的發展，再回頭看李斯特與當時女性主義發展間的關係，在李斯特的生平中雖沒有他對於「自由主義女性主義」的接觸，但是由他在兩部神劇中對於女性角色的看重，似乎可嗅得「自由主義女性主義」期待女性能與男性求得平等對待的氣息，還有其對於女性之於家庭傳統保守的要求，看重女子能有理性智慧，具有獨立思想，在精神上成為丈夫的伴侶，也可在李斯特的神劇作品中找到相對應的呈現。在「社會主義女性主義」方面，李斯特確實與聖西門有相當的接觸，聖西門主義所欲建立「天堂」般的理想國度，以及以宗教力量改變社會，激發起青年李斯特對於身為音樂家的社會責任產生新的激情。[351] 若是論及 19 世紀天主教對於女性的看重，不論是在社會服務、母性的著重、看重「女性化」的宗教經驗傾向，則更與李斯特兩部神劇作品中的呈現息息相關。

349　Ruddy, *The Suffering Female Saint in Nineteenth-Century French Oratorio*, 45-46。另外，關於瑪利亞被尊崇為「聖母」，即是從四世紀開始。
350　Ruddy, *The Suffering Female Saint in Nineteenth-Century French Oratorio*, 43-52。
351　參見本書第四章第一節。

第二節 19世紀以女性主題為主的神劇作品

延續上一節中對於19世紀天主教之於女性於教會中的推崇面向，此節將對於19世紀以女性為主題的神劇作品做一概略性的整理。上節中提及天主教對於兩個種類的女子多為推崇，一為守童貞的女子，以聖母瑪利亞為典範，在歷代封聖的聖女，以及歷史傳說中守童貞的女子故事在神劇中為另一種故事體裁。第二是「貞潔重生」的女子，以聖經中的抹大拉的瑪利亞為例，在當時的文學中也可見類似的女子，如哥德《浮士德》中的女主角葛麗卿，在書中最後一幕被稱為「悔罪女」（Poenitentium），在天堂引導浮士德至榮光聖母之處的聖化角色。第三種是對於聖母瑪利亞身為母親角色多有尊崇，聖經中其他的母親角色，如舊約中的哈拿、新約中瑪利亞的堂姊伊莉莎白都屬於類似的角色。[352]

從 Howard E. Smither 的著作 A History of the Oratorio 第四冊中對於19世紀各國神劇的研究與整理，[353] 以下重新以女性為主題進行分類整理（見【表7-1】）。

【表7-1】19世紀以女性為主題之神劇作品

女性類別	主題	作曲家	標題（關鍵字）	作曲年代
聖母	Mary（瑪利亞）	Finkes（德）	Maria	1843
		Kempter（德）	Maria	1862
		Sawyer（英）	Saint Mary	1883
		Dubois（法）	Notre-Dame de la mer	1897
童貞女性	Tochter Jephtas（耶弗他的女兒）（舊約聖經士師記）	Clasing（德）	Tochter Jephtas	1828

352 《舊約聖經・撒母耳記》上中，先知撒母耳的母親哈拿。《新約聖經・路加福音》第一章中敘述到施洗約翰的母親，即是瑪利亞的堂姊伊莉莎伯。

353 整理自 Smither, A History of the Oratorio 全書不同章節。

	Die Jungfrau von Orleans（聖女貞德 Schiller 原著）（聖女傳說）	Lorenz（德）	Jungfrau	1893
		Hofmann（德）	Johanna	1891
女王	Sheba（示巴女王）（舊約聖經・列王記上）	Loehr（英）	Queen of Sheba	1896
妻子	Eve（夏娃）（舊約聖經・創世紀）	Massenet（法）	Eve	1875
	Rebekah（利百加）（舊約聖經・創世紀）	Barnby（英）	Rebekah	1870
	Deborah（底波拉）（舊約聖經・士師記）	Damcke（德）	Deborah	1834-36
	Ruth（路得）（舊約聖經・路得記）	Eckert（德）	Ruth	1834
		LeBeau（德）	Ruth	1885
		Franck（法）	Ruth	1846, rev. 1871
		Tolhurst（英）	Ruth	1864
		Goldschmidt（英）	Ruth	1867
		Vincent（英）	Ruth	1886
		Cowen（英）	Ruth	1887
		Chipp（英）	Naomi	ca. 1860s
		Damrosch, L.（美）	Ruth and Naomi	1866
		Groebl（美）	Daughter of Moab	1882
	Widow of Nain（拿因城的寡婦）（新約聖經・路加福音）	Abram（英）	Widow of Nain	1874
		Caldicott（英）	Widow of Nain	1881

	St. Elizabeth（聖伊莉莎白）（聖女傳說）	Liszt（德）	St. Elizabeth	1862
		Müller, H.（德）	St. Elizabeth	1889
	Cäcilia（聖西西里）（聖女傳說）	Rungenhagen（德）	Cäcilia	1842
		Stehle（德）	Cäcilia	1888
		Wiltberger（德）	Cäcilia	1890
貞潔重生女子	Marie-Magdeleine（抹大拉的瑪利亞）（新約聖經・路加福音、約翰福音）	Massenet（法）	Marie-Magdeleine	1873
	Woman of Samaria（撒瑪利亞的婦人）（新約聖經・約翰福音）	Bennett（英）	Woman of Samaria	1867
	3 Marys who were at the tomb of Jesus（新約聖經・約翰福音）	Paladilhe（法）	Les saintes Maries de la mer	1892

　　以作曲時間來看，以上 30 幾部的作品中，只有六部作品是創作於 1850 年之前，可見以女性為主的神劇主題在 1860 年代之後較為盛行。作曲家仍以德、法作曲家居多，英國作曲家的作品也不少。主題內容絕大部分出自聖經，以《舊約聖經》居多，另外有的即是聖女傳說故事。表中所列較為特殊的女性類別，有女王的女性，《舊約聖經》中的示巴女王，其領地約在非洲東部，於所羅門王建立聖殿之後，慕名來朝拜的女王。另外，列有「妻子」一欄，乃聖經中沒有強調原本是罪人而被重新潔淨的已婚女性，較特別的有以夏娃為主題的神劇一部，以及《舊約聖經》雅各的妻子

利百加和士師記中唯一的女士師。[354] 為數最多的為路得,《舊約聖經》中有一書以此女子為名,全書敘述此女子的美好德性與信仰。[355] 另外,拿因城的寡婦(Widow of Nain)記載於《新約聖經‧路加福音》,聖經中沒有提及姓名,是耶穌所行神蹟中的一個故事,所以此神劇內容雖以此寡婦為題,但是實際上主角是耶穌,敘述耶穌使寡婦兒子復活的神蹟。

　　李斯特所做的神劇《聖伊莉莎白傳奇》在內容上是歷史上唯二的作品之一。[356] 除了地緣關係,也就是伊莉莎白是匈牙利的公主,遠嫁到德國,匈牙利與德國與李斯特息息相關之外,還有什麼女性特質是為李斯特所看重而呈現於作品中的?另外,李斯特雖然沒有以聖母瑪利亞為題寫作神劇,但是在神劇《基督》中兩個以瑪利亞為主的重要樂曲,又是如何呈現呢?留待下一節做進一步的分析。

第三節　李斯特兩部神劇中的女性特質呈現

一、神劇《聖伊莉莎白傳奇》的女性特質呈現

　　雖然 19 世紀女性主義開始嶄露頭角,在當時相當前衛的「馬克思主義女性主義」在工業革命時代的動亂中十分吸引眾人的目光,但是從李斯特的兩部神劇創作於他擔任低階神父時期,以及他青年時期與「烏托邦社會主義」人士的接觸來看,這兩部神劇中的女性主義傾向,則是著重在較不偏激的「社會主義女性主義」,以及較保守的「天主教」對女性信徒的期許。

　　在此可以先從神劇的故事內容來為李斯特神劇中所呈現的「女性特質」做初步分析。《聖伊莉莎白傳奇》的故事內容,是上一節所提神劇主

354　聖經歷史中,以色列百姓進入迦南地之後,尚需與當地許多部落征戰,而耶和華神尚未為以色列百姓設立國王之前,士師為帶領以色列百姓征戰並保護以色列百姓的首領。

355　路得為大衛王的曾祖母,很年輕即守寡,陪伴婆婆拿俄米(Naomi)一起生活。

356　Smither 的書中只透過表格羅列出 Müller 也做了另一部神劇《聖伊莉莎白》,但沒有論及此作曲家的相關細節。至此並未搜尋到此作曲家的相關資料。

題分類的「妻子」，內容非出自聖經，而是以聖人傳說故事為主題。劇中故事進行並不只陳述她為人妻的一面，乃是從她身為少女到為人妻為人母，直到喪夫守寡的一生經歷。除此之外，她還肩負一個身為匈牙利公主的國家民族使命，因政治緣故嫁於他國。但故事的核心，在於她之所以封為「聖女」的重要緣由，就是她所行過的「玫瑰神蹟」，以及她自少女時期到去世，救助窮人的悲憐心腸與善行。《基督》一劇並非以女性為主題，但李斯特將基督一生中重要的兩個關鍵時刻，「出生」與「死亡」，以瑪利亞的角度來陳述，著重一位「母親」生子的喜悅，以及喪子的哀痛，因她為救世主的母親，成為愛的泉源與女子的典範。這兩部神劇的故事內容，不但與19世紀「天主教」對女性信徒的期許相符合，女性於家中的信仰地位儼然提升；而其對於救濟窮人、為貧苦的百姓代求等充滿憐憫溫婉的特質的展現，也可看見「烏托邦社會主義」運動的精神。

　　除了故事內容，這兩部神劇在樂曲中處處呈現本章第一節中 Ruddy 對19世紀天主教女性信徒的期許。[357] 以下從李斯特樂曲的處理來分析，整理出幾點在樂曲中有特別呈現的女性特色。

（一）溫婉憐憫信仰者

　　第二幕呈現伊莉莎白最有名的故事《玫瑰神蹟》，當伊莉莎白身藏麵包與酒，想將這些食物送給一位病人，在路上被狩獵的丈夫路易撞見，慌張中，她謊稱她懷兜裡放的是採下的玫瑰，但是當她坦言自己說謊，攤開自己的衣裙時，神蹟發生了，她的裙兜中出現了玫瑰。在此讓人思想這樣的「神蹟」功用是什麼？有何偉大之處？他的神聖意涵又是什麼？又，這樣的神蹟由一名女子來顯現意義又是什麼？

　　或許可以嘗試先從場景中出現的麵包與酒，以及路易的狩獵的鋪陳做分析。麵包與酒為食物讓人吃飽，路易的狩獵為玩樂，這兩項物質實可為

357　Ruddy 在她的論文中，分別以伊莉莎白身為妻子、身為母親、身為受苦者以及拯救者來分析樂曲。在本書將以有宗教信仰的女性之於家庭的角色做解析。

人俗世生活中肉體滿足和精神滿足的表徵。而「玫瑰」在此被聖化為神的象徵，玫瑰與神的關聯性，或可從兩方面探索出來，其一是從聖經上的記載；聖經中有兩處經文以玫瑰來隱喻神自己，《舊約聖經・雅歌》2 章 1 節：「我是沙崙的玫瑰花，是谷中的百合花」[358] 經文中即是以玫瑰來預表神自己；另外一處在《舊約聖經・以賽亞》35 章 1～2 節：「曠野和乾旱之地，必然歡喜。沙漠也必快樂，又像玫瑰開花，必開花繁盛，樂上加樂……」，[359] 此處以玫瑰盛開來表述因著神，苦難的事情會有轉變，痛苦之事將會過去。其二是從天主教自中古世紀以來，即將玫瑰與聖母瑪利亞相連結，例如但丁《神曲》中即描述聖母瑪利亞是住在天堂的玫瑰園中；另外頌讚聖母的「玫瑰經」相傳在 1250 年左右，由一位道明會修士 Thomas of Contimpre 開始使用，他認為讀玫瑰經宛如進入一座玫瑰園，並且這玫瑰經即是他從聖母瑪利亞手中接下的。[360]

在第二幕的場景裡，代表俗世的食物與娛樂，和神聖的代表「玫瑰」原本是「俗」、「聖」相對立，但是因著伊莉莎白救濟貧病之人的憐憫心腸，以及她的誠實坦誠，使「俗」化為「聖」。她也引導著她的丈夫進入信仰的虔誠。

關於這件「玫瑰神蹟」的結果與影響，李斯特以一段美麗的二重唱與合唱來呈現，李斯特第二幕 d 段以「路易與伊莉莎白感恩的禱告，合唱相配合」（Danksagung's-Gebet Ludwig's und Elisabeth's, mit Zufügung des Chors）來標示內容，樂譜上標示「宗教般的行板」（Andante religioso），[361] 路易與伊莉莎白兩人以「聖伊莉莎白主題」[362] 為旋律，唱出「祂給我們祝福，我們獻上感謝給祂！當我們在黑暗中，祂是我們亮光，是我們的杖」（Ihm, der uns diesen Segen gab, ihm lasst uns danken! Er sei

358　香港聖經公會，《聖經－舊約聖經》，805。
359　同前註，844。
360　http://epaper.ccreadbible.org/epaper/page/124/Our_Lady_of_the_Rosary.htm. 2016/02/23.
361　Liszt, *Die Legende von der heiligen Elisabeth*, 112.
362　參見本書第二章第三節。

uns Leuchte, er sei uns Stab, wenn wir im Dunkel wanken）。之後合唱進入，將全曲帶入高潮，結束第二幕。

這首二重唱表現出路易與伊莉莎白信仰的依歸，也為將來面對隨之在第三、四幕中即將遇見生離死別的「黑暗」景況，預先做下祈禱。

（二）為夫、為子、為家園的祈禱者

在樂曲第五幕的開始樂段，伊莉莎白有一段哀戚美麗的祈禱。此時的她已病入膏肓，丈夫已死，流落外地，孩子也不在身邊。[363] 樂曲一開頭，李斯特使用大提琴，以低鳴的聲音連續兩次拉奏「伊莉莎白主題」，道盡無限的悲涼哀戚。歌詞的第一段，她懷念丈夫，回憶當時因玫瑰所帶來的幸福，此時樂曲由 $C^\#$ 大調轉至 E 大調，但如今丈夫已在遙遠的星際之處，音樂則再度轉回原調。

接下來的第二段歌詞，則是伊莉莎白開始向神的祈禱，禱詞的方向分為三個面向。首先為發生在她身上的一切事情獻上感恩：「我的神，我為發生在我身上一切的幸福、痛苦，以及現在將面臨的死亡，我深深地向祢獻上感謝！」（Doch Dir, mein Gott, Dir dank' ich tief bewegt, für Glück und Schmerz an mir und an den Meinen!）在此處，當歌詞唱出「我的神！」（mein Gott）之時，李斯特配上六度上行大跳音型，並在高音處加上突強記號，是此句歌詞中最強的一個音。後來唱到她感覺出時候將到，她將能與她的最愛相結合，在唱到「最愛」（Heissgeliebten）以及「結合」（vereinen）一字時，旋律中特別以三連音的音型使旋律做出變化，婉轉而充滿期盼。

再來，是她為孩子祈求：「請按手在我孩子的頭上！這些從我身邊被奪走的親愛的孩子。如果那是對他們最好的旨意，我毫無怨言，但求祢給他們從父親而來的榮耀！」（Leg Deine Hand auf meiner Kinder Haupt! Die süsser Kinder, die man mir geraubt. Ist es ihr Glück, hab' ich sie gern entbehrt;

363　此幕的歌詞中看出她此時兒女並不在身旁，但第四幕終了時，歌詞卻提到她帶著孩子離開瓦特堡，此處內容有相衝突，在文獻中尚查不出原委。

O mache Du sie ihres Veters werth!）此段音樂雍容美麗而堅定,「請按手在我孩子的頭上!」是以「伊莉莎白主題」旋律吟唱,李斯特在此設計的樂團伴奏很簡單,讓「伊莉莎白主題」優美的旋律顯得突出、動人,凸顯出一個母親真切的祈禱。在唱到「如果那是對他們最好的旨意我毫無怨言」時,換由長笛吹奏「伊莉莎白主題」,長笛在此的吹奏,呼應起此部神劇的最開頭,即是以長笛吹奏出「伊莉莎白主題」。在唱到最後一句「求祢」（Du）時,伊莉莎白唱出全段音樂的最高音 $g^{\#}$,喊出為母的最後渴求!隨後在豎笛聲部以「伊莉莎白主題」做最後的回應。

第三個面向的祈禱,是在下一個樂段,也就是第五幕 b 段「夢回祖國思念家鄉」（Heimath's-Traum und Gedenken）樂曲轉到 B^b 大調,音樂換為「匈牙利民謠」[364] 她彷彿看見祖國大地在金色霧氣中,父母親哭泣的淚水,思念這在遠方的女兒。此段最後,伊莉莎白連續唱出三次「神啊!降下祢的恩膏在我祖國的草地上!」（O Herr, lass Deinen Segen thauen auf meines Vaterlandes Auen!）一次比一次堅定,唱完第二次後,李斯特安排樂團有一小節全部安靜,獨讓歌聲重複一次「在我祖國的草地上」,並在「祖國」（Vaterlandes）一字上加上延長音記號（Fermata）。

這段伊莉莎白三個面向的祈禱:為自己獻上感恩、為孩子、為祖國,表現一位女子臨終前最深的祈求與掛念,反映出的不只是一個中古世紀女子的呼喊,也是 19 世紀身處時代動亂中每一位女性的呼求。

（三）棄惡揚善

神劇《聖伊莉莎白傳奇》還有一名女子,為負面的角色,即是伊莉莎白的婆婆蘇菲。在全劇的第四幕中,即是以她為主角。[365] 不過,李斯特在此樂曲中設計這個負面女性角色均是以二重唱出現,且是敘事的型態較多。這位惡婆婆最後雖然成功地趕走了伊莉莎白,但是,樂曲終了,當伊

364　參見本書第二章第三節。
365　參見本書第二章第三節,關於此曲的特色,在此不再重複敘述。

莉莎白帶著孩子離開城堡之際，城堡卻被雷電擊中燃起大火，這位惡女立即得到報應。此處劇本如此處理，十分具有戲劇效果，這種惡有惡報的劇情，讓人為之一快，警世意味濃厚。

總結李斯特作品《聖伊莉莎白傳奇》中所呈現的女性特質——以憐憫虔誠心腸引出神蹟，引導丈夫與百姓更深地進入信仰，以虔誠的祈禱為子女為國家祈求，另外也透過蘇菲的角色表現棄惡揚善的道德風俗。這些特質相當能呼應 19 世紀天主教對當代女性信徒的期許。

二、神劇《基督》中女性特質的呈現

神劇《基督》中兩段以聖母瑪利亞為主的樂段〈歡喜沉思的聖母〉以及〈聖母悼歌〉。關於這兩曲的歷史背景發展，有以下幾點的整理。[366] 兩首詞出於同一位作者聖芳濟會的修士 Jocopone da Todi，作詞時間大約都在 1303 年。[367] 但是，〈歡喜沉思的聖母〉消失過很長的一段時間，1495 年才再被發現，並未被用於宗教儀式中。而〈聖母悼歌〉則一直流傳，在文藝復興時期多位作曲家曾為此譜曲，1727 年被正式列入宗教儀式中之繼抒詠（Sequence），現今此首詞使用於兩個不同的宗教儀式中，一是 9 月 15 日的「聖母七苦節」（The Seven Sorrows of the Blessed Virgin Mary），[368] 在當日的節慶中，會以繼抒詠的模式吟唱〈聖母悼歌〉；另一個儀式則使用在耶穌受難日前作為日課經（Office）讚美曲的模式吟唱，且全部歌詞分三時段唱完，受難日（星期五）日落時的晚禱曲（vespers）吟唱前十節歌詞，日出前的儀式 matin 唱第 11 ～ 14 節，日出時儀式 laudes 吟唱最後 15 ～ 20 節。[369]

366 關於此二曲音樂整體的處理，請參考本書第三章第四節，在此不重複敘述。
367 Jocopone da Todi 生年各有不同的資料，有學者認為他生於 1228 年。
368 此節日訂於 1913 年，由教宗 Pius X 制定 9 月 15 日為「聖母七苦節」。
369 相關資料參考整理自以下不同的文獻，李振邦，《教會音樂》，144-155。http://www.newadvent.org/cathen/14239b.htm. 2012/02/22. http://stabat-mater.info/stabat-mater/stabat-mater-speciosa-latin-text/ 2016/02/22. Benedictines of Solesmes, *The Liber Usualis*, 1424, 1631-1634. 延續猶太人的傳統，耶穌受難日始於星期五前一天的日落時，稱為 first vespers，即是由以 stabat mater dolorosa 一曲開始吟唱。

　　兩曲的拉丁文名稱同有 stabat mater 作為共同的開頭，〈歡喜沉思的聖母〉共 23 段，比〈聖母悼歌〉的 20 段多出三段，除了多出來的這三段外，兩首歌詞十分相對稱。且歌詞內容分別與耶穌的誕生與死亡有關，〈歡喜沉思的聖母〉以瑪利亞生下耶穌後，歡喜地看著搖籃中的嬰孩為主要敘述；〈聖母悼歌〉則是耶穌被釘在十字架上，哀憐的瑪利亞在十字架下看著自己的兒子到斷氣為止。李斯特也非常對稱性地將此二曲分置於全劇的第 3 首，以及倒數第 3 首，且對於耶穌的誕生與死亡不以傳統的神劇做法，使用聖經的寫實性敘述為歌詞，而是以一個母親瑪利亞的角度來呈現。

　　從以上的敘述可見此二曲諸多的對稱性，但是在李斯特的音樂處理上，卻完全找不到相對應的關係，甚至可以說風格迥異！對於耶穌的誕生，李斯特處理得很低調，樂曲開頭標示「神秘的」一字，全曲以和聲式的方式輕聲進行，大聲之處不多，好幾處〈聖母悼歌〉一模一樣的詞，在〈聖母悼歌〉都有極精闢的音樂處理，但在〈歡喜沉思的聖母〉卻完全一筆帶過，水過無痕。此處音樂這樣處理的解釋，可能與劇情的發展有關。耶穌誕生在深夜，萬物寂靜，瑪利亞當時與丈夫約瑟兩人離鄉背井，在異鄉的客店馬槽中產子，無眾多親人在旁歡慶鼓舞，這位舊約以色列人預表的救世主就這樣低調地悄然誕生。

　　代表耶穌之死的〈聖母悼歌〉的音樂有悲戚的開頭，由女中音娓娓地以葛利果聖歌的旋律唱出「悲憐站立在側的母親」（Stabat Mater dolorosa），自此開始，樂曲織度變化豐富，音樂展現得轟轟烈烈。[370] 以下整理幾處曲中音樂高潮，對應歌詞，尋找李斯特對這位悲泣母親特質的描繪。

（一）「獨生聖子的母親」（mater Unigeniti）

　　歌詞的第三段音樂先由四聲部的重唱以及女聲合唱團進入，唱出此段歌詞的前兩句，但是，唱到第三句詞「獨生聖子的母親」時，重唱與四聲

370　參見本書第三章第四節。

部合唱全出，各差一小節的前後呼喊重複「母親」（mater）一字五次，並且一次又一次做漸強，將全曲帶入第一次的高潮。

（二）「愛的泉源」（fons amoris）

歌詞進行到第九段，第一句詞為「母親啊！愛之泉源」（Eia, Mater, fons amoris）李斯特在此為此曲譜上第二主題。[371] 此主題的最大特色在於使用「十架音型」，這個「十架音型」在第 10 段歌詞中持續使用，當樂曲進入第 11 節，也就是樂曲前半段最高潮之處，重唱團與合唱團配合管弦樂齊鳴，以 ff 的音量大聲唱出「被釘十架」（crucifixi），用的仍是十架音型。樂曲最後的第 19 段，音樂如再現部一般重複如 11 節的「十架音型」唱法，唱的歌詞即是「基督之死」（Christi morte）。[372] 十字架代表耶穌的死，在此與母親的愛結合，連結出母愛的犧牲偉大。

（三）「在伸張正義的日子保護我」（sim de defensus in die judicii）

歌詞第 18 段，聲樂織度變化成對唱風格的做法，重唱團與合唱團彼此呼應，管弦樂團以快速的同音反覆描述歌詞「熊熊的烈火焚燒」[373]，在重複第二次唱此句時，重唱團以突強記號唱出「透過你，貞女啊！」（per te, Virgo），而合唱團隨後呼應唱出「在伸張正義的日子保護我」。

李斯特因順應劇情的發展，在耶穌誕生時，緩和靜謐地以〈歡喜沉思的聖母〉來呈現被壓抑的喜悅；但在耶穌死時，母親的哀痛驟出，透過音樂道出為人母的特質，以愛與保護遮蓋他的愛子。此劇中兩段母愛的呈現不受時間限制，不論在何時，母愛永恆不變。

371　第一主題使用葛利果聖歌，聖歌旋律與第二主題旋律參見本書第三章第四節譜例。

372　李斯特曲中在〈聖母悼歌〉第 19 節歌詞更換，使用〈歡喜沉思的聖母〉的第 19 節歌詞。

373　此句歌詞李斯特同樣以〈歡喜沉思的聖母〉第 18 段第一句歌詞來代替。

第四節　兩部神劇中女性特質與 19 世紀女性主義發展之匯流

　　綜合以上論述可以看見李斯特透過音樂在神劇中對女性特質的呈現，這些特質與 19 世紀發展之女性主義思潮相論，有些根源其宗，也有成為一股清流匯入 19 世紀人文社會的洪流中。

　　首先論及神劇中著重為人妻、母的角色。《聖伊莉莎白傳奇》中的女主角自幼離開母國匈牙利，寄人籬下成長於夫家，體會過生離死別，也經歷喪夫之痛，神劇中的重要樂章，大多在描述她為人妻的角色。第四幕伊莉莎白受到婆婆的壓迫，果敢地帶著孩子離開瓦特堡，直到她臨終前為孩子獻上虔誠的祈禱，也呈現身為母親的勇敢與愛。神劇《基督》中，李斯特選用兩首中世紀的詩歌〈歡喜沉思的聖母〉以及〈聖母悼歌〉，精心設計於樂曲第 3 首與倒數第 3 首，形成對稱性設計，透過不同的樂曲形式，呈現一位母親對於生子的喜悅與喪子的悲痛。音樂中也看見李斯特對於「母親」一詞的著重。這些呈現與 19 世紀的「自由主義女性主義」看重女性身分地位的想法相呼應，此潮流中對於女性之於家庭雖仍屬傳統，但比起矮化女性、視女性為男性的附屬產物之思想，已然跨越一大步。

　　第二是著重女性對社會貧窮弱者的憐憫救助。《聖伊莉莎白傳奇》中，「玫瑰神蹟」的起因，即在於伊莉莎白對貧困者的救助，另外，在她離開瓦特堡後，即在聖方濟會的修院中照顧窮人。樂曲中的第五幕〈窮人合唱〉[374] 即是一段窮人們對她善行的追述。對於此項特質的著墨，與 19 世紀初在法國造成一股流行的「烏托邦社會主義」有關，強調女性的不平等對待是受到當時政治與資本主義社會的影響，革命的戰火引發的戰亂，以及工業革命、貧富的差距造成貧病孤苦之人困苦流離，應該透過宗教的力量來關懷這些貧窮的百姓。而李斯特神劇中，更透過女性呈現對貧窮人的關懷與救助，除了與當時的「烏托邦社會主義」相呼應，也凸顯出女性於

374　此文因篇幅之故，不另介紹此曲。

社會救助中扮演的角色。

第三則是超越性特質於女性角色中的呈現；「愛的泉源」與神蹟。神劇《基督》中歌頌聖母瑪利亞的段落，音樂上即對「愛的泉源」一詞多所發揮，而《聖伊莉莎白傳奇》中更是由女性的憐憫與愛而產生「神蹟」，並在祈禱中為百姓代求。在 19 世紀政治動盪的時代，人心惶惶，百姓疾苦，這股超越性的宗教力量仿如一股清流，透過女性為悲憐的世代帶入希望。

後記

　　李斯特晚年曾經寫信給他在匈牙利的好友 Edmund von Mihalovich，信中說：

　　　　每個人都反對我。天主教反對我，因為他們覺得我的教
　　會音樂粗俗。基督教反對我，因為他們覺得我的音樂屬於天
　　主教。共濟會反對我，因為他們認為我的音樂是神職人員的
　　音樂。對保守派，我的音樂太傳統。對「未來派」，我的音
　　樂屬於舊雅各賓。對義大利人而言，除了 Sambati 之外，如
　　果他們是支持 Garibaldi 的話，那他們當我是個偽君子，憎恨
　　我，如果是梵蒂岡那一派的，他們會指責我將愛神的洞穴帶
　　入教會。對拜魯特而言，我不是個作曲家，只是個宣傳經紀
　　人。德國人反對我的音樂，因為它像法國，法國覺得像德國，
　　對奧地利而言，他們認為我寫的是吉普賽音樂，對匈牙利而
　　言，我的音樂是外國音樂。猶太人憎恨我，沒有任何理由的，
　　恨我的音樂，恨我這個人。

　　這麼多負面的言詞，若反過來，以正面思想來看李斯特神劇，則可以嘗試藉此書信為本書兩部神劇《聖伊利莎白傳奇》與《基督》做出以下的總結；

　　「天主教反對我，因為他們覺得我的教會音樂粗俗。」—— 因為李斯特的神劇中含有浪漫元素，出現不少龐大的器樂段落，以及浪漫晚期的和聲色彩。

　　「基督教反對我，因為他們覺得我的音樂屬於天主教。」—— 這兩部神劇本身即是天主教神劇。有天主教的傳統，如聖人故事、讚揚聖母等。

　　「共濟會反對我，因為他們認為我的音樂是神職人員的音樂。」——
這兩部神劇完成於李斯特成為天主教神父之時，曲中傳達基督神學思想，
並傳遞耶穌的教導。

　　「對保守派，我的音樂太傳統，對「未來派」，我的音樂屬於舊雅各
賓。」——兩部神劇音樂中使用了巴赫、韓德爾的音樂風格，甚至使用葛
利果聖歌與帕勒斯提納的手法。

　　「對義大利人而言，除了 Sambati 之外，如果他們是支持 Garibaldi 的
話，那他們當我是個偽君子，憎恨我，如果是梵蒂岡那一派的，他們會指
責我將愛神的洞穴帶入教會。」——對義大利而言，李斯特以外人進入梵
蒂岡宗教系統核心，充滿偽善，甚至有人認為這兩部神劇中的聖歌做法與
古代風格的使用，只是為了討好教皇，以謀得聖西斯丁教堂樂長之職。

　　「對拜魯特而言，我不是個作曲家，只是個宣傳經紀人。」——兩
部神劇中許多和聲做法已有華格納風格的聲響，主題動機的做法也具有引
導動機的功用。大家認為這是受到華格納影響的作曲手法。但是除此之
外，劇中也出現「動機變形」做法，以及長篇如交響詩的器樂段落，則是
屬於李斯特個人的作曲特色。

　　「德國人反對我的音樂，因為它像法國，法國覺得像德國。」——
兩部神劇中的「人道主義音樂」來自於法國的政治宗教思想，但是其中巴
赫與韓德爾手法又屬於傳統德國。

　　「對奧地利而言，他們認為我寫的是吉普賽音樂，對匈牙利而言，我
的音樂是外國音樂。」——神劇《聖伊麗莎白傳奇》的故事主人翁來自匈
牙利，音樂中有匈牙利民謠的使用，但是樂曲中的音樂手法除了使用民謠
旋律之外，其餘的手法都為傳統西歐的作曲手法。

　　「猶太人憎恨我，沒有任何理由的，恨我的音樂，恨我這個人。」
——這點則在兩部神劇中找不到理由，這就是李斯特兩部神劇的特色，多
采多姿，豐富多樣，是完全屬於李斯特個人風格的宗教作品。

參考書目

吳圳義。《法國史》。臺北市：三民書局，2001。

吳達元。《法國文化史》。臺北市：台灣商務印書館，1994。

李振邦。《教會音樂》。臺北市：世界文物出版社，2002。

李斯特。《李斯特音樂文選》。俞人豪譯。北京：人民出版社，1996。

林芳玫。〈自由主義女性主義〉。《女性主義理論與流派》，顧燕翎編，
　　5-25。臺北市：女書文化，1996。

周惠民。《德國史》。臺北市：三民書局，2006。

周學信。《無以名之的雲》。臺北市：蒲公英出版社，1999。

周聯華。《神學綱要卷二》。臺北市：基督教文藝出版社，1990。

香港聖經公會編。《聖經－舊約聖經》。香港：香港聖經公會，2006。

孫炳輝、鄭寅達。《德國史綱》。臺北市：昭明出版社，2001。

翁德明。《法國文化教室》。臺北市：九歌文庫，2001。

張力生。《基督論》。香港：宣道出版社，1990。

張澤乾。《法國文明史》。臺北市：中央圖書出版社，1999。

莫渝。《法國詩人介紹》。臺北市：臺灣商務印書館，1980。

黃彼得。《聖經基督論》。臺北市：校園書房出版社，1992。

黃淑玲。〈烏托邦社會主義／馬克思主義女性主義〉。收於《女性主義理
　　論與流派》，顧燕翎編，29-70。臺北市：女書文化，1996。

劉金源。《法國史》。臺北市：三民書局，2004。

鄧元忠。《西洋近代文化史》。臺北市：五南圖書出版公司，1990。

羅思瑪莉・佟恩。《女性主義思潮》。刁筱華譯。臺北市：時報文化，
　　1996。

顧燕翎編。《女性主義理論與流派》。臺北市：女書文化，1996。

Altenburg, Edtlef. "Liszt." In *Die Musik in Geschichte und Gegenwart*, edited by Ludwig Finscher. Sp.300-306. Personenteil 11. Stuttgart: Metzler, 1998.

Benedictines of Solesmes, ed. *The Liber Usualis*. Montana: St. Bonaventure Publications, 1997.

Broude, Norma, and Mary D. Garrard. *Feminism and Art History*. Boulder: Westview Press, 1982.

Burger, Ernst. *Franz Liszt. A Chronicle of His Life in Pictures and Documents*. Princeton, NJ: Princeton University Press, 1989.

Dillard , Raymond B., and Tremper Longman, III. 《21 世紀舊約導論》。劉良淑譯。臺北市：校園出版社，1999。

Dömling, Wolfgang. *Franz Liszt und seine Zeit*. Laaber: Laaber-Verlag, 1998.

Domokos, Zsuzsanna. "Liszt's Church Music and the Musical Traditions of the Sistine Chapel." In *Liszt and the Birth of Modern Eeurope*, edited by Rossana Dalmonte and Michael Saffle, 25-46. New York: Pendragon Press, 2003.

Eckhardt, Maria, and Rena Charnin Mueller. "Franz Liszt-work-list." In *The New Grove Dictionary of Music and Musicians, Vol. 14*, edited by Stanley Sadie, 843-844. London: Mcmillen Publischers, 1980.

Enns, Paul P. 《穆迪神學手冊》。姚錦桑譯。香港：福音證主協會，1991。

Gajdoš, V. J. "War Franz Liszt Franziskaner? " In *Studia Musicologica Academiae Scietiarum Hungaricae*, 299-310. T. 6. Fasc. 3/4, 1964.

Grudem, Wayne. *Systematic Theology*. Grand Rapids, Michigan: Zondervan, 1994.

Gabbart, Ryan. *Franz Liszt's Zukunftskirchenmusik: An Analysis of Two Sacred Choral Works by the Composer*. Theses: University of Houston, 2008.

Gut, Serge. *Franz Liszt*. Sinzing: studiopunkt-verlag, 2009.

Guthrie, Donald. 《古氏新約神學》。高以峰、唐萬千合譯。臺北市：中華

福音神學出版社，1990。

Hamburger, Klára. "Program and Hugarian Idiom in the Sacred Music of Liszt." In *New Light on Liszt and His Music*, edited by Michael Saffle and James Deaville. pp. 239-252. New York: Pendragon Press, 1997.

Haringer, Andrew. *Liszt as Prophet: Religion, Politics, and Artists in 1830s Paris*. Dissertation: Columbia University, 2012.

Hobsbawm, Eric J. 《革命年代：1789-1848》。王章輝譯。臺北市：麥田出版社，1997。

Hobsbawm, Eric J. 《資本的年代：1848-1875》。張曉華譯。臺北市：麥田出版社，1997。

Huneker, James. *Franz Liszt*. New York: Charles Scribner's sons, 1911.

Kinder, Hermann, Werner Hilgemann, and Manfre Hergt. *dtv* 《世界史百科》第二冊。陳致宏譯。臺北市：商周出版社，2009。

Lang, Paul Henry. "Liszt and the Romantic Movement." *The Musical Quarterly* 22.3（1936）: 314-325.

Lauretis, Teresa de. ed. *Feminist Studie/Critical Studies*. Bloomington: Indiana University Press, 1986.

Libbert, Jürgen. "Franz Liszt und seine Beziehungen zu Regensburg. Ein Beitrag zur Vorgeschichte der Regensburger Kirchenmusikschule und der Budapester Musikakademie. " Paper presented at the T. 42, Fasc. 1/2, Franz Liszt and Advanced Musical Education in Europe: International Conference, 2001.

Liszt, Franz. "Über zukünfitge Kirchmusik. Ein Fragment（1834）." In *Gesammelte Schriften von Franz Liszt*. edited by Lina Ramann, 55-57. Leipzig: Breitkopf und Härtel, 1881.

_____. *Franz Liszt's Briefe*. Band I. Von Paris bis Rom. edited by La Mara. Leipzig: Breitkopf & Härtel, 1893.

_____. *Franz Liszt's Briefe*. Band II. Von Rom bis an's Ende. edited by La Mara. Leipzig: Breitkopf & Härtel, 1893.

Locke, Ralph P. "Liszt's Saint-Simonian Adventure." *19th-Century Music* 4.3 （1981）: 209-227.

_____. *Music, Musicians, and the Saint-Simonians*. Chicago: The University of Chicago Press, 1986.

_____. "Liszt on the Artist in Society." In *Franz Liszt and His World*. edited by Christopher H. Gibbs and Dana Gooley, pp. 291-302. Princeton: Princeton University Press, 2006.

Macarthur, Sally. *Feminist Aesthetics in Music*. London: Greenwood Press, 2002.

Main, Alexander. "Liszt's Lyon: Music and the Social Conscience." *19th-Century Music* 4.3 （1981）: 228-243.

Massenkeil, Günther. "Oratorium, das Zeitalter des konzertierenden Stil（1600 bis ca.1730）". In *Geschichte der Kirchenmusik*, edited by Wolfgang Hochstein and Christoph Krummacher, Band 2. pp.110-124. Laaber: Laaber Verlag, 2012.

Maurizio, Giani. "Once More 'Music and the Social Conscience' Reconsidering Liszt's Lyon." In *Liszt and the Birth of Modern Europe*. edited by Rossana Dalmonte and Michael Saffle, 95-114. New York: Pendragon Press, 2003.

Michels,Ulrich. *dtv-Atlas zur Musik Tafeln und Texte*, Band I. München: Deutscher Taschenbuch Verlag, 1987.

Henry, Carl Ferdinand Howard.《神、啟示、權威》。康來昌譯。臺北市：中華福音學院出版社，1983。

McIntyre, John. *The Shape of Chirstology, Studies in the Doctrine of the Person of Christ*. Edinburgh: T&T Clark, 1996.

Merrick, Paul. *Revolution and Religion in the Music of Liszt.* Cambridge: Cambridge University Press, 1987.

Milne, Bruce.《認識基督教教義》。蔡張敬玲譯。臺北市：校園出版社，1992。

Morrison, Bryce.《李斯特》。賴慈芸譯。臺北市：智庫出版社，1995。

Morgan, G. Campbell.《摩根解經叢卷——馬太福音》。張竹君譯。香港：美國活泉出版社，1987。

Munson, Paul Allen. *The Oratorios of Franz Liszt.* Dissertation: University of Michigan, 1996.

Newman, Ernest. *The Man Liszt.* New York: Taplinger Publishing Company, 1970.

Nohl, Louis. *Life of Liszt.* Translated by George P. Upton. Detroit: Gale Research Company, 1970.

O'Collins, Gerald SJ. *Christology.* Oxford: Oxford University Press, 1995.

Ortuño-Stühring, Daniel. *Musik als Bekennntnis, Christus-Oratorien im 19. Jahrhundert.* Laaber: Laaber-Verlag, 2011.

Ott , Ludwig.《天主教信理神學》。王維賢譯。臺北市：光啟社，1991。

Palmer, R. R. and Joel Colton.《現代世界史》上、下冊。孫小魯譯。臺北市：五南圖書出版社，1990。

Pesce, Dolores. "Liszt's Sacred Choral Music." In *The Cambridge Companion to Liszt*. edited by Kenneth Hamilton, 223-248. Cambridge: Cambridge University Press, 2005..

Platen, Emil. *Die Matthäus-Passion von Johann Sebastian Bach.* Kassel: Bärenreiter, 1991.

Pocknell, Pauline. "Liszt and Pius IX, The Politico-religious Connection." In *Liszt and the Birth of Modern Eeurope*. edited by Rossana Dalmonte and Michael Saffle, 61-94. New York: Pendragon Press, 2003.

Reinisch, Frank. "Liszts Oratorium 'Die Legende von der Heiligen Elisabeth' - ein Gegenentwurf zu 'Tannhäuser' und 'Lohengrin'." In *Liszt-Studien 3*. edited by European Liszt-Centre（ELC）, 128-151. München: Musikverlag Emil Katzbichler, 1986.

Ruddy, Sarah Ann. *The Suffering Female Saint in Nineteenth-Century French Oratorio: Massenet's Marie-Magdeleine and Liszt's La Légende de Sainte Elisabeth*. Dissertation: Washington University in St. Louis. 2009.

Saffel, Michael. "Liszt and Cecilianism: The Evidence of Documents and Scores." In *Der Caeciliansmus. Anfänge-Grudlagung-Wirkung*. edited by H.Unverricht. pp. 203-213. Tutzing: Hans Schneiner, 1988.

_____. "Liszt and the Birth of the New Europe. Reflections on Modernity, Wagner, the Oratorio, and Die Legende von der heiligen Elisabeth." In *Liszt and the Birth of Modern Eeurope*. edited by Rossana Dalmonte and Michael Saffle, 3-24. New York: Pendragon Press, 2003.

Sambeth, Heinrich Maria. "Die gregorianischen Melodien in den Werken Franz Liszts mit besonderer Berücksichtigung seiner Kirchenmusik-Reformpläne." In *Musica Sacra*. 55. Jahrgang 1925. pp. 255-265. München: Verlag Josef Kosel & Friedrich Pustet K.

Schröter, Axel. "Franz Liszt Werke." In *Musikgeschichte und Gegenwartd*. Personenteil 11. edited by Ludwig Finscher, 229-281. Stuttgart: Metzler, 1998.

Seidel, Elmar. "Über die Wirkung der Musik Palestrinas auf das Werk Liszts und Wagners." In *Liszt-Studien 3*. edited by European Liszt-Centre（ELC）, 162-176. München: Musikverlag Emil Katzbichler, 1986.

Sitwell, Sacheverell. *Liszt*. London: Cassell & Company LTD, 1955.

Smither, Howard E. *A History of the Oratorio, volume 4, the Oratorio in the Nineteenth and Twentieth Centuries*. Chapel Hill: The University of North

Carolina Press, 2000.

Tuana, Nancy and Rosemarie Tong, ed. *Feminism and Philosophy*. Boulder: Westview Press. 1995.

Unger, Merrill F. *Unger's Bible Dictionary*. Chicago: Moody Press, 1983.

Vogt, Martin. 《德國史》上、下冊。辛達謨譯。臺北市：國立編譯館， 2000。

Walker, Alan. *Franz Liszt, The Virtuoso Years, 1811-1847*. New York: Cornell University Press, 1983.

_____. *Franz Liszt, The Weimar Years, 1848-1861*. New York: Cornell University Press, 1989.

_____. *Franz Liszt, The Final Years, 1861-1886*. New York: Cornell University Press, 1996.

Watson, Derek. *Liszt*. New York: Schirmer Books, 1989.

Williams, Adrian. *Portrait of Liszt*. Oxford: Clarendon Press, 1990.

網路資料

拜苦路

 <http://www.ccreadbible.org/Members/Bona/For-Bible/column/Lent/Meaning%20of%20Via%20Dolorosa>. 2013/02/05

受膏者

 < http://www.pcchong.net/Christology/Christology5.htm >. 2012/11/12

迦克墩信經

 <http://www.ccgn.nl/boeken02/ldxt/sxyd11-04.htm >. 2012/09/15

亞流主義

 <http://www.pcchong.net/Christology/Christology10.htm>. 2012/11/14

玫瑰經

 <http://epaper.ccreadbible.org/epaper/page/124/Our_Lady_of_the_Rosary.

htm >. 2016/02/23

Catholic Enzyclopedia

<http://www.newadvent.org/cathen/05389a.htm>. 2011/06/28

Cecilian movement

Gmeinwieser, Siegfried. "Cecilian movement." Grove Music Online. Oxford Music Online. Oxford University Press. Web. 31 Mar. 2013. <http://www.oxfordmusiconline.com/subscriber/article/grove/music/05245>.

Fourier, Charles

<http://www.newworldencyclopedia.org/entry/Charles_Fourier>. 2016/02/23

Fuller, Margaret（1810-1850）

<http://www.biography.com/people/margaret-fuller-9303889>. 2016/02/23

Historia

Smither, Howard E. "Historia." Grove Music Online. Oxford Music Online. Oxford University Press. Web. 31 Mar. 2013. <http://www.oxfordmusiconline.com/subscriber/article/grove/music/13087>.

Mill, John Stuart（1806-1873）

<http://plato.stanford.edu/entries/mill/>. 2016/02/23

Nazarenes Movement

<http://www.all-art.org/history392-2.html>. 2013/02/10

Oratorio

Smither, Howard E. "Oratorio." *Grove Music Online. Oxford Music Online*. Oxford University Press, accessed March 31, 2013. <http://www.oxfordmusiconline.com/subscriber/article/grove/music/20397>.

Passion

Fischer, Kurt von and Werner Braun. "Passion." *Grove Music Online.*

Oxford Music Online. Oxford University Press. Web. 31 Mar. 2013.

<http://www.oxfordmusiconline.com/subscriber/article/grove/music/40090>.

Paula, Franziskus von

<http://epaper.ccreadbible.org/epaper/page_99/97/Francis-of-Paola.htm>.

2013/02/06

Revision of Vulgate

<http://www.newadvent.org/cathen/15515b.htm>. 2013/02/23

Sacred music

Marini, Stephen A. "Sacred music." *Grove Music Online. Oxford Music Online*. Oxford University Press. Web. 31 Mar. 2013. <http://www.oxfordmusiconline.com/subscriber/article/grove/music/A2225462>.

Sainte Cécile

<http://www.newadvent.org/cathen/03471b.htm>. 2013/02/06

Septem sacramenta

<http://zht.4truth.net/fourtruthzhtpbdenominations.aspx?pageid=8589983289>. 2013/02/05

Stabat mater

<http://www.newadvent.org/cathen/14239b.htm>. 2012/09/05

Stabat mater speciosa

<http://www.stabatmater.info/stabat-mater/stabat-mater-speciosa-latin-text/>. 2016/02/22

St. Boniface

<http://www.newadvent.org/cathen/02656a.htm >. 2013/03/15

The History of the Breitkopf Collection of J. S. Bach's Four-Part Chorales.

<http://www.bach-cantatas.com/Articles/Breitkopf-History.htm >. 2013/03/16

Thüringen, Elisabeth von

<http://de.wikipedia.org/wiki/Elisabeth_von_Th%C3%BCringen>.

2011/06/28

Wollstonecraft, Mary

<http://www.biography.com/people/mary-wollstonecraft-9535967>.

2016/02/21

樂譜

<http://imslp.org/wiki/Christus,_S.3_（Liszt,_Franz）>. 2013/03/09

<http://imslp.org/wiki/Die_heilige_C%C3%A4cilia,_S.5_（Liszt,_Franz）>.

2013/02/22

<http://imslp.org/wiki/Die_Legende_von_der_Heiligen_Elisabeth,_S.2_

（Liszt,_Franz）>. 2013/02/22

<http://imslp.org/wiki/Missa_quattuor_vocum_ad_aequales,_S.8_（Liszt,_

Franz）>. 2013/02/22

<http://imslp.org/wiki/Pater_noster_I,_S.21_（Liszt,_Franz）>. 2013/02/22

<http://imslp.org/wiki/Psalm_13,_S.13_（Liszt,_Franz）>. 2013/02/22

<http://imslp.org/wiki/Ungarische_Kr%C3%B6nungsmesse,_S.11_（Liszt,_

Franz）>. 2013/02/22

<http://javanese.imslp.info/files/imglnks/usimg/1/15/IMSLP59368-

PMLP121780-Liszt_Musikalische_Werke_5_Band_7_64.pdf）>.

2013/02/22

Liszt, Franz. *Christus*. Zürick: Edition Eulenburg, 1972.

Liszt, Franz. *Christus*. Kassel: Bärenreiter, 2008.

Liszt, Franz. *Die Legende von der heiligen Elisabeth*. Budapest: Editio Musica

Budapest, 1985.

Mendelssohn, Felix. *Symphony No.2*. London: Eulenburg, 1980.

影音資料

Liszt, Franz. *Christus*. Performed by Gächinger Kantorei Stuttgart, Krakauer Kammerchor and Radio-Sinfonieorchester Stuttgart, conducted by Helmuth Rilling. Compact disc. 99951. Brilliant Classics, 1997.

Liszt, Franz. *Die Legende von der heiligen Elisabeth.* Performed by Budapest Chorus, Hungarian Army Male Chorus, The Nyíregyháza Children's Chorus and Hungarian State Orchestra, conducted by Árpád Joó. Compact disc. HCD 12694-96. Hungaroton Classic, 1994.

中外文詞目對照

a cappella 無伴奏合唱

A Vindication of the Rights of Woman 女
　權辯護

Abbé Félicité de Lamennais 拉美內

Absalon 押沙龍

absolute music 絕對音樂

accentus 念誦式

accompagnato-Recitativo 有伴奏宣敘調

Adam Liszt 亞當・李斯特

advent 將臨期

Allgemeiner Deutscher Cäcilienverein 西
　西里協會

Alphonse de Lamartine 拉馬丁

Alte und neue Kirchenmusik 舊與新的教
　會音樂

Amen 阿們

andante religioso 宗教般的行板

apocalypse 啟示

Apostel der Deutschen 日耳曼使徒

Artist-priest 藝術家宣教士

Auferstehung〈復活〉

Auferstehungshistorie 復活節歷史劇

Ave Maria 聖母頌

Baptisma 洗禮

Bénédiction de Dieu dans la solitude 孤獨
　中神的祝福

Benvenuto Cellini 切利尼

Biblical oratorio 聖經神劇

Caecilien-Bündnisse 西西里聯盟

cantional style or choral style 聖詠式

Carl Heinrich Graun 葛勞

Carl Maria von Weber 韋伯

Catholic oratorio 天主教神劇

Cecilianism 西西里主義

Charles Fourier 傅立葉

Charles Philippe 查理十世

Charles X 查理十世

Choral 聖詠曲

Christi morte 基督之死

Christian socialism 基督教社會主義

Christology 基督論

Christus Oratorios 基督神劇

Christus cycle 基督套曲

Christus 基督

Christus-Tonart 基督的調性

Confirmatio 堅信禮

Congress of Vienna 維也納會議

Cori spezzati 分離合唱風格

cross motive 十字架的動機

Crucifixes 被釘十字架

Crucifixi 被釘十架

Crux fidelis 葛利果聖歌

Da-Capo Aria 反始詠嘆調

Das Ewig-Weibliche 永恆的女性

das Paradies und die Peri 天堂與仙子

Das Rosenmirakel 玫瑰神蹟

De la musique religieuse 宗教音樂

Der Freischütz 魔彈射手

Der Messias 彌賽亞

Die Jahreszeiten 四季

Die Legende vom heiligen Stanislaus 聖史坦尼斯勞傳奇

Die Legende von der heiligen Elisabeth 聖伊莉莎白傳奇

Die letzten Dinge 最後一件事

Die Schöpfung 創世紀

Dies ires 末日經

divines banalitiés 神聖的低俗

Eduard Hanslick 漢斯利克

Eine Faust-Symphonie in drei Charakterbildern 浮士德交響曲

Eine Sinfonie nach Dantes Divina Commedia 但丁交響曲

Elias 以利亞

Elisabeth Carolyne von Sayn-Wittgenstein 卡洛琳公主

Empfindsamkeit 易感風格

Essai sur L'indifférence en Matière de religion 信仰無差別論

Eucharistia 聖餐禮

Extrema unction 塗油禮

Faust 浮士德

Felix Mendeossohn-Bartholdy 孟德爾頌

Feminism 女性主義

feminized 女性化

fermata 延長音記號

fiat lux 藝術的光

fons amoris 愛的泉源

Frankfurter Nationalversammlung 法蘭克福國民議會

Franz Joseph 法蘭茲約瑟夫

Franz Liszt 李斯特

Freedom of Church from state 教會脫離國家控制

French Revolutionary Wars 法國大革命戰爭

Friedrich Schneider 許奈德

galop 舞曲

geistliche Oper 宗教歌劇

gender 性別

Georg Friedrich Händel 韓德爾

George Sand 喬治桑

German speaking lands 德語區域

Gethsemane Garden 客西馬尼園

Giovanni Pierluigi da Palestrina 帕勒斯提納

Grablegung 葬禮

Graduale 階台經

Gretchen 葛麗卿

Großdeutsch 大德意志

Grove Music Online 葛洛夫音樂百科全書線上資料庫

Harmonies poétiques et religieuses 詩與宗教的和諧

Harmonium 簧風琴

Hector Berlioz 白遼士

Heinrich Schütz 舒茲

Heissgeliebten 最愛

Mater Unigeniti 獨生聖子的母親

mater 母親

Materialism 唯物主義

Matrimonium 婚禮

Matthäus-Passion 馬太受難曲

Mein Gott 我的神

Mennaisian movement 拉美內份子

Minnesinger 愛情歌手

Moses 摩西

Motet 經文歌

motherhood 母親

Music Drama 樂劇風格

Music, Misicians, and the Saint-Simonians 音樂、音樂人與聖西門主義

Musica Sacra 宗教音樂

musikalischen Willen und Testament 音樂意志與遺言

Mysteria dolorosa 受苦的奧蹟

Mysteria gaudiosa 喜悅的奧蹟

Mysteria gloriosa 榮耀的奧蹟

Naomi 拿俄米

Napoléon Bonaparte 拿破崙

narrator 敘事者

Nationalism 國家主義

Nazarenes Movement 拿撒勒人運動

Neue Deutsche Schule 新德意志樂派

Neue Zeitschrift für Musik 新音樂雜誌

Nouveau Christianisme 新基督教

number opera 編碼歌劇

O filii et filiae 兒女們

Office 日課經

Olivier Messiaen 梅湘

ora 說話、祈禱

Oratorio 神劇

Ordo 神職受任禮

Orleanist monarchy 奧爾良王室

Owenism 歐文主義

Paroles d'un croyant 一個信徒的話

Passau 帕掃

Pater noster 主禱文

Paulus 保羅

Pilgelied 朝聖之歌

Poenitentia 懺悔禮

Poenitentium 悔罪女

priest of the home 家庭的修士

program music 標題音樂

protestant oratorio 基督教神劇

Psalm 詩篇

Radical Feminism 激進女性主義

rationality 理性

Recitativo 宣敘調

recurrent motive 再現動機

Réflexions sur l'État de l'Église 教會與國家的思考

regenerate sexuality 貞潔重生

Regensburg 雷根斯堡

reminiscence motive 回憶動機

Requiem 安魂曲

Responsory 應答式

Révolte es canuts 李昂工人暴動

Révolution de Juillet 七月革命

Revue et Gazette Musicale 音樂回顧與公

國家圖書館出版品預行編目資料

```
黑袍下的音樂宣言：李斯特神劇研究（再版）/ 盧
文雅著. -- 初版. -- 臺北市：臺北藝術大學, 遠流,
2017.01
248面；17×23公分
ISBN 978-986-05-1685-2（平裝）

1.李斯特（Liszt, Franz, 1811-1886）2.神劇 3.樂評
913.42                                    106000035
```

黑袍下的音樂宣言：李斯特神劇研究（再版）

Music Manifesto of a Clergyman：The Oratorios of Franz Liszt (2nd Edition)

作　　者：盧文雅
責任編輯：國立臺北藝術大學教務處出版組
文字編輯：高等教育出版公司
美術設計：上承設計有限公司
封面設計：劉銘維

出 版 者：國立臺北藝術大學
發 行 人：楊其文
地　　址：臺北市北投區學園路 1 號
電　　話：02-2896-1000 分機 1232（教務處出版組）
網　　址：http://www.tnua.edu.tw
共同出版：遠流出版事業股份有限公司
地　　址：臺北市南昌路二段 81 號 6 樓
電　　話：02-2392-6899 傳真：02-2392-6658
劃撥帳號：0189456-1
網　　址：http://www.ylib.com　E-mail：ylib@ylib.com
著作權顧問：蕭雄淋律師
法律顧問：信和聯合法律事務所

出版日期：2017 年 1 月 初版一刷
臺灣地區定價：新臺幣 380 元

ISBN　978-986-05-1685-2（平裝）
GPN　1010600092